全国高等院校艺术设计规划教材

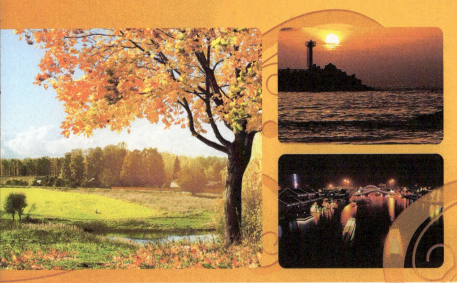

现代摄影艺术

焦晶晶　刘宏芹　任文营　编著

清华大学出版社
北京

内 容 简 介

摄影不仅是一门技术，需要对基本操作勤学勤练，而且还是一门艺术，需要通过运用各种表现手法来传达创作思想。面对同样的场景，表达的主题思想不同，运用的拍摄手法也是有差别的。

本书首先从如何选择数码相机与数码单反相机、数码单反相机的原理讲起，然后介绍数码单反相机的相关附件和操作技术，并重点介绍数码单反摄影的创作理念，以及风光、建筑、人像、纪实、舞台、微距、花卉、静物、夜景等实拍知识。阅读本书之后，不但可以掌握专业的摄影技术，还可以站在更高的角度上来认识和评价摄影作品。

本书适合作为各高等院校摄影专业和其他艺术专业的教材，也可以供广大摄影爱好者阅读。

本书封面贴有清华大学出版社防伪标签，无标签者不得销售。

版权所有，侵权必究。举报：010-62782989，beiqinquan@tup.tsinghua.edu.cn。

图书在版编目(CIP)数据

现代摄影艺术 / 焦晶晶，刘宏芹，任文营编著. —北京：清华大学出版社，2016（2024.9重印）
（全国高等院校艺术设计规划教材）
ISBN 978-7-302-44428-2

Ⅰ.①现… Ⅱ.①焦…②刘…③任… Ⅲ.①摄影艺术—高等学校—教材 Ⅳ.①J4

中国版本图书馆CIP数据核字(2016)第168476号

责任编辑：陈冬梅
封面设计：刘孝琼
责任校对：王　晖
责任印制：刘海龙

出版发行：清华大学出版社
网　　址：https://www.tup.com.cn, https://www.wqxuetang.com
地　　址：北京清华大学学研大厦A座　　邮　编：100084
社 总 机：010-83470000　　邮　购：010-62786544
投稿与读者服务：010-62776969, c-service@tup.tsinghua.edu.cn
质量反馈：010-62772015, zhiliang@tup.tsinghua.edu.cn
课件下载：https://www.tup.com.cn, 010-62791865

印 装 者：三河市君旺印务有限公司
经　　销：全国新华书店
开　　本：190mm×260mm　　印　张：13.5　　字　数：319千字
版　　次：2016年8月第1版　　印　次：2024年9月第5次印刷
定　　价：46.00

产品编号：065156-01

Preface 前言

随着时代的不断进步，越来越多的电子产品广泛受到人们的青睐，数码相机就是其中之一。数码相机的使用者越来越多，对产品的要求也越来越高，为了满足不同的相机使用人群的需求，各个商家不断推出多种机型，这些产品不仅性能优越，而且各有其特点，这不仅拓展了相机机型的选择范围，而且大幅降低了产品价格。

当今社会，摄影已经成为普通大众对美的一种追求。从拿到相机只会按快门开始，到拍出众人称赞的好照片，不仅是器材因素在起作用，更重要的是拍摄者对技术的掌握，和对场景的认知与解构。我们只有多看、多学、多思考、多练习，才会使自己的摄影技术不断进步。当前的摄影领域已经逐渐从普通数码摄影过渡到了数码单反摄影的新时代，特别是随着近几年数码摄影技术的发展和数码单反相机的普及，从入门到专业型单反相机已经广泛地进入到了普通用户的生活和工作中。

本书主要讲解了现代摄影艺术的专业知识，从器材与原理到光圈、快门、用光等专业术语的详尽解释，从摄影理念到通过照片传递拍摄者对美的表达，从风景、人物、景物、花鸟、静物、夜景、纪实、舞台和展场等不同拍摄对象或主题的拍摄技法，到后期的图片处理，本书都将一一呈现。其中还穿插了实例分析和综合案例的讲解，确保读者掌握摄影实拍的各种技巧。

本书共分为10个章节，具体内容安排如下。

第1章：数码相机概述，详细介绍了什么是数码单反相机和镜头，以及照相机的选购、数码相机的配件和辅助设备等内容。

第2章：数码单反摄影理论基础，主要对对焦、拍摄模式、色温与白平衡、ISO感光度及调节方法、影响景深的三要素以及分辨率、格式和画质进行了讲解。

第3章：摄影的取景构图，主要包括认识构图、画面中的点、画面中的线、画面中的面等内容。

第4章：摄影用光技巧，主要包括基本光质详解、摄影光线的方向和应用、光线的种类以及创造性地利用光线等内容。

第5章：摄影中色彩的运用技巧，主要包括色彩构成的概念、色彩三要素、摄影中色彩的配置和摄影中色彩的应用等内容。

第6章：人像摄影实拍技巧，主要包括人像拍摄基本要诀、拍摄背景的选择、利用光线营造氛围、合理构图、把握好整体色调、合理使用道具、夜景人像拍摄、儿童拍摄技巧等内容。

第7章：风光摄影实拍技巧，主要包括选择合适的时间和天气、选择合适的角度、选择合适的前景和背景、山景拍摄技巧、水景拍摄技巧、日出日落实拍技巧、夜景拍摄技巧等内容。

第8章：生态摄影实拍技巧，主要包括生态摄影的概念、花卉摄影技巧、昆虫摄影的技巧、鸟类摄影技巧、动物摄影技巧等内容。

第9章：静物与建筑摄影实拍技巧，主要讲解了建筑摄影的拍摄主题、建筑摄影的器材

前言

准备、建筑摄影的拍摄技巧，以及静物摄影的概念和拍摄技巧等内容。

第10章：数字影像的后期处理，主要介绍了Photoshop、光影魔术手、美图秀秀这三款图像处理软件，并以实例形式对其进行了讲解。

本书由华北理工大学的焦晶晶、刘宏芹、任文营老师编著，参与本书编写的还有陈艳华、张婷、封素洁、代小华、封超等，在此一并表示感谢。

由于编者水平有限，书中难免有疏漏、不足之处，欢迎广大读者及摄影爱好者批评指正。

编　者

Contents 目录

第1章 数码相机概述 1

1.1 认识数码单反相机 3
 1.1.1 什么是单反相机 3
 1.1.2 单反的优势 3
 1.1.3 画幅 4
1.2 了解镜头 6
 1.2.1 不同种类的镜头 6
 1.2.2 不同焦段对画面视角的影响 7
1.3 照相机的选购 8
 1.3.1 家用型数码相机 8
 1.3.2 准专业数码相机 9
 1.3.3 数码单反相机 10
1.4 数码相机的配件和辅助设备 11
 1.4.1 三脚架、快门线的重要性 11
 1.4.2 不同滤镜的滤光作用 12
 1.4.3 相机的清洁与保养 14
1.5 综合案例：使用单反相机拍摄风景 17
本章小结 17
教学检测 18

第2章 数码单反摄影理论基础 19

2.1 对焦 21
 2.1.1 对焦模式的选择 21
 2.1.2 对焦区域模式的选择 22
 2.1.3 对焦点的选择 22
 2.1.4 对焦锁定功能 22
 2.1.5 手动对焦设置 23
2.2 拍摄模式 23
 2.2.1 单张拍摄和连续拍摄模式 24
 2.2.2 自拍模式 24
 2.2.3 反光板预升模式 24
2.3 色温与白平衡 25
 2.3.1 白平衡的微调 26
 2.3.2 白平衡模式的选择 26
 2.3.3 手动预设白平衡 27
 2.3.4 色温的选择 28
2.4 ISO感光度及调节方法 30
2.5 影响景深的三要素 31
2.6 分辨率、格式和画质 33
2.7 综合案例：拍摄风光时的景深 35
本章小结 36
教学检测 36

第3章 摄影的取景构图 37

3.1 认识构图 39
 3.1.1 摄影构图从绘画而来 39
 3.1.2 认识摄影构图 40
 3.1.3 充分利用"黄金分割"和"三分法" 41
 3.1.4 突出主体元素的四把利剑 41
 3.1.5 把握摄影构图中的平衡 42
 3.1.6 把握摄影构图中对比元素 43
 3.1.7 不同视角带来的非凡感受 43
3.2 画面中的点 44
 3.2.1 单点式构图 44
 3.2.2 对称式构图 45
 3.2.3 棋盘式构图 45
3.3 画面中的线 46
 3.3.1 水平线构图 46
 3.3.2 垂直线构图 47
 3.3.3 对角线构图 47
 3.3.4 曲线构图 48
 3.3.5 C形构图 48
 3.3.6 汇聚线构图 49
 3.3.7 V字形构图 49
 3.3.8 十字形构图 50
3.4 画面中的面 51
 3.4.1 圆形构图 52
 3.4.2 三角形构图 52
 3.4.3 框架式构图 53
 3.4.4 隧道式构图 53
3.5 综合案例：巧用构图 54
本章小结 54
教学检测 55

目录 Contents

第4章 摄影用光的技巧 ... 57

- 4.1 基本光质详解 ... 59
 - 4.1.1 光度 ... 59
 - 4.1.2 光比 ... 60
 - 4.1.3 光色 ... 60
 - 4.1.4 光位 ... 61
 - 4.1.5 光质 ... 62
 - 4.1.6 直射光 ... 62
 - 4.1.7 散射光 ... 63
 - 4.1.8 反射光 ... 64
- 4.2 摄影光线的方向和应用 ... 65
 - 4.2.1 顺光 ... 65
 - 4.2.2 前侧光 ... 66
 - 4.2.3 侧光 ... 67
 - 4.2.4 逆光 ... 67
 - 4.2.5 侧逆光 ... 68
 - 4.2.6 顶光 ... 69
- 4.3 光线的种类 ... 70
 - 4.3.1 人造光 ... 70
 - 4.3.2 自然光 ... 70
- 4.4 创造性地利用光线 ... 71
 - 4.4.1 阴天柔和的散射光线 ... 72
 - 4.4.2 晴天下的直射光线 ... 72
 - 4.4.3 清晨时分的光线 ... 73
 - 4.4.4 日落时分的光线 ... 74
 - 4.4.5 利用光线表现质感 ... 74
 - 4.4.6 利用光线创建丰富的影调 ... 75
- 4.5 综合案例：透射光拍摄海面景象 ... 78
- 本章小结 ... 78
- 教学检测 ... 79

第5章 摄影中色彩的运用技巧 ... 81

- 5.1 色彩构成的概念 ... 83
- 5.2 色彩三要素 ... 83
- 5.3 摄影中色彩的配置 ... 86
 - 5.3.1 相邻色 ... 86
 - 5.3.2 互补色 ... 87
 - 5.3.3 暖色 ... 88
 - 5.3.4 冷色 ... 88
- 5.4 摄影中色彩的应用 ... 90
 - 5.4.1 黑白搭配 ... 90
 - 5.4.2 橱窗里的饰品 ... 91
 - 5.4.3 蔚蓝的天空 ... 91
 - 5.4.4 黄色背景人像照片 ... 92
 - 5.4.5 嫩绿色的树叶 ... 93
- 5.5 综合案例：拍摄环境影响画面效果 ... 94
- 本章小结 ... 95
- 教学检测 ... 95

第6章 人像摄影实拍技巧 ... 97

- 6.1 人像拍摄基本要诀 ... 99
 - 6.1.1 避免正面直线站立 ... 99
 - 6.1.2 让四肢形成美丽的曲线 ... 100
 - 6.1.3 手部的姿态和完整 ... 100
 - 6.1.4 坐姿避免深陷 ... 101
 - 6.1.5 眼神和嘴唇展示形态 ... 101
 - 6.1.6 道具为人物增添活力 ... 102
- 6.2 拍摄背景的选择 ... 103
 - 6.2.1 选择简单的背景 ... 103
 - 6.2.2 虚化背景突出人物 ... 104
- 6.3 利用光线营造氛围 ... 105
 - 6.3.1 顺光整洁柔和 ... 105
 - 6.3.2 侧光层次感丰富 ... 106
 - 6.3.3 逆光突出轮廓 ... 106
 - 6.3.4 利用柔和的散射光 ... 107
 - 6.3.5 避开正午的直射光线 ... 107
- 6.4 合理构图 ... 109
 - 6.4.1 三分法构图——横幅构图拍摄人物 ... 109
 - 6.4.2 九宫格构图——巧妙安排人物所处位置 ... 109
 - 6.4.3 对称构图——巧妙运用各种方式抓拍对称式人像 ... 110
 - 6.4.4 均衡构图——保持画面平衡感使画面更具故事性 ... 111

Contents 目录

- 6.4.5 控制景深构图——突出人物主体 111
- 6.4.6 虚化背景构图——虚化前景或者后景拍摄模特 112
- 6.4.7 S形构图——展现模特S形身材 112
- 6.4.8 L形构图——侧拍端坐着的模特 113
- 6.4.9 节奏感构图——侧蹲门旁的模特 113
- 6.4.10 三角形构图——拍摄坐姿人像 114
- 6.5 把握好整体色调 115
 - 6.5.1 暖色调设计 115
 - 6.5.2 冷色调设计 116
 - 6.5.3 中间调 117
 - 6.5.4 对比色设计 117
- 6.6 合理使用道具 119
 - 6.6.1 窗帘可作为前景或背景 119
 - 6.6.2 利用床或沙发拍摄多种姿势 119
 - 6.6.3 利用小道具增添活力 120
- 6.7 夜景人像拍摄 121
 - 6.7.1 使用全手动模式控制曝光 121
 - 6.7.2 用好闪光灯 122
 - 6.7.3 使用离机闪光灯拍摄 123
 - 6.7.4 使用三脚架避免画面模糊 124
 - 6.7.5 加大光圈获得光斑效果 124
 - 6.7.6 准确对焦 125
- 6.8 儿童拍摄技巧 126
 - 6.8.1 布景技巧 126
 - 6.8.2 布光技巧 127
- 6.9 综合案例：转身时抓拍人像 128
- 本章小结 130
- 教学检测 130

第7章 风光摄影实拍技巧 131

- 7.1 选择合适的时间和天气 133
 - 7.1.1 不同的天气会出现不同的风格 133
 - 7.1.2 不同的时间会出现不同的风格 134
- 7.2 选择合适的角度 135
 - 7.2.1 平拍 135
 - 7.2.2 俯拍 135
 - 7.2.3 仰拍 136
- 7.3 选择合适的前景和背景 137
 - 7.3.1 前景的选择 137
 - 7.3.2 背景的选择 138
- 7.4 山景拍摄技巧 139
 - 7.4.1 选择适当的画幅 139
 - 7.4.2 保持好画面平衡 140
 - 7.4.3 利用线条增加感染力 141
 - 7.4.4 准确曝光 141
 - 7.4.5 逆光拍摄技巧 142
- 7.5 水景拍摄技巧 144
 - 7.5.1 用快门速度表现动感 144
 - 7.5.2 善用倒影强化色彩 145
 - 7.5.3 调整色温表现冷暖色调 146
 - 7.5.4 清晨和傍晚突出光影对比 147
 - 7.5.5 注重构图丰富画面效果 147
- 7.6 日出日落实拍技巧 149
 - 7.6.1 摄影地点具有决定性的影响 149
 - 7.6.2 保持画面简洁 150
 - 7.6.3 正确选择测光点 150
- 7.7 夜景拍摄技巧 152
 - 7.7.1 保证画面清晰 152
 - 7.7.2 进行准确的测光 152
 - 7.7.3 掌握好曝光 153
 - 7.7.4 拍摄烟花 154
 - 7.7.5 拍摄车流 154
- 7.8 综合案例：充分利用光影效果拍摄沙漠 156
- 本章小结 157
- 教学检测 157

第8章 生态摄影实拍技巧 159

- 8.1 什么是生态摄影 161
- 8.2 花卉摄影技巧 161

目录

- 8.2.1 用好自然光 ... 161
- 8.2.2 巧妙构图 ... 162
- 8.2.3 把握好影调与层次 ... 163
- 8.2.4 虚实结合突出主体 ... 163
- 8.3 昆虫摄影技巧 ... 165
 - 8.3.1 使用微距镜头进行拍摄 ... 165
 - 8.3.2 借助花朵表现昆虫 ... 166
 - 8.3.3 利用增倍镜表现昆虫 ... 167
- 8.4 鸟类摄影技巧 ... 168
- 8.5 动物摄影技巧 ... 168
 - 8.5.1 选择合适的镜头 ... 168
 - 8.5.2 抓住最佳拍摄时机 ... 169
 - 8.5.3 拍摄野生动物 ... 170
- 8.6 综合案例：生态摄影要把握好时机 ... 170
- 本章小结 ... 171
- 教学检测 ... 171

第9章 静物与建筑摄影实拍技巧 ... 173

- 9.1 建筑摄影的拍摄主题 ... 175
- 9.2 建筑摄影的器材准备 ... 176
- 9.3 建筑摄影的拍摄技巧 ... 176
 - 9.3.1 采用不同的光线拍摄建筑 ... 176
 - 9.3.2 采用不同的视角拍摄建筑 ... 178
 - 9.3.3 线条及色彩的运用 ... 179
- 9.4 静物摄影 ... 182
 - 9.4.1 什么是静物摄影 ... 182
 - 9.4.2 静物的选取与组合 ... 182
 - 9.4.3 光与影的质感 ... 183
 - 9.4.4 布景烘托主体 ... 185
 - 9.4.5 色调传达情绪 ... 186
- 9.5 综合案例：食物摄影中的色彩搭配 ... 188
- 本章小结 ... 188
- 教学检测 ... 189

第10章 数字影像的后期处理 ... 191

- 10.1 数码影像的处理软件 ... 193
 - 10.1.1 PS使照片更清晰 ... 193
 - 10.1.2 用光影魔术手处理照片 ... 194
 - 10.1.3 用美图秀秀快速处理照片 ... 196
- 10.2 数码照片的高级处理 ... 197
 - 10.2.1 人物面部美容 ... 197
 - 10.2.2 打造绚烂晚霞 ... 199
 - 10.2.3 拼图 ... 200
- 10.3 综合案例：使用美图软件处理照片 ... 202
- 本章小结 ... 204
- 教学检测 ... 204

答　案 ... 206

参考文献 ... 208

第 1 章

数码相机概述

学习目标

1. 了解什么是数码单反相机。
2. 掌握数码相机的选购技巧。
3. 熟悉数码相机的清洁和保养工作。

单反的优势　镜头　数码相机的配件

随着数码相机的普及，数码照片越来越广泛地应用在各个领域。数码相机的主要优点是可以直接生成数码照片，从而可以方便地进行编辑与加工，保存的时间也更长，成像质量也比普通相机要高，能够很好地满足摄影爱好者的需求。如图1-1为摄影师使用数码相机拍摄的风景照。

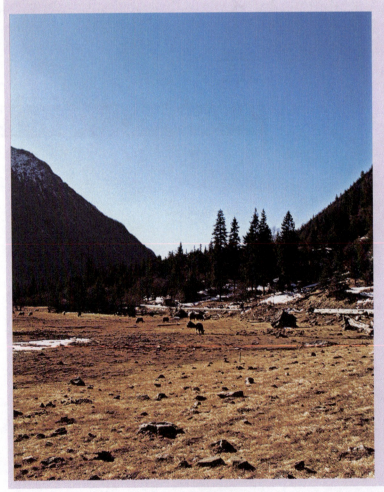

光圈：F8
焦距：18mm
曝光时间：1/640s
ISO：200

图1-1　数码相机拍摄风景

分析：

如图1-1所示，拍摄者使用数码相机拍摄高原风景，在拍摄时，拍摄者使用偏振滤光镜暗化天空，适当减少了一挡曝光，使得天空的色彩显得更加自然。

1.1 认识数码单反相机

1.1.1 什么是单反相机

数码单反相机就是指单镜头反光的数码相机，是使用单镜头取景对景物进行拍摄的一种相机。单反相机利用位于相机背后的光学取景框进行取景，通过安装在相机前端的镜头提供的视觉角度的大小进行拍摄。目前比较流行的单反相机品牌主要有：佳能、尼康、索尼、奥林巴斯、宾得、富士等，如图1-2所示。

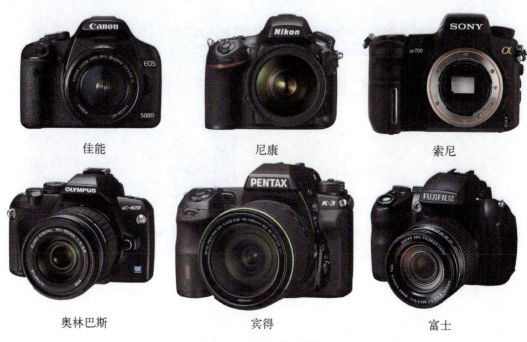

图1-2 各品牌单反相机

1.1.2 单反的优势

相对于普通数码相机，数码单反相机具有以下6个优势。
(1) 单反相机感光元件尺寸大，因此画质更好；
(2) 能换镜头；
(3) 开机速度快，在拍摄时快门基本没有滞后；
(4) 拍摄时能手动对焦，手动设置各种参数；
(5) 具有多种操控模式，能够适应各种环境下的拍摄；

(6) 能外接电池手柄、遥控器、闪光灯等多个附件，大大方便了摄影创作。

由于上述优势，单反相机更受专业人士和广大摄影爱好者的青睐。

1.1.3 画幅

画幅对于数码相机来说，是指感光元件的大小。所用的感光元件越大，画幅也就越大。

传统的135胶片单反相机用的是35mm的底片，其画幅大小为36mm×24mm。除了35mm规格的135画幅之外，还有6mm×4.5mm、6mm×6mm和6mm×7mm的中画幅，以及4mm×5mm和8mm×10mm的大画幅。具体如图1-3所示。

图1-3 画幅

知识链接：

需要注意的是，千万不要从数字上任意判断画幅的大小，比如，千万不要认为4×5的画幅比6×6的画幅小，因为各个画幅的尺寸单位是不一样的。135画幅用的单位是毫米，中画幅用的单位是厘米，而大画幅用的单位是英寸。

数码相机的画幅主要可分为三类：全画幅、APS画幅和4/3系统画幅。

全画幅的概念特指135相机的画幅。因为，我们现在用的数码单反的前身是135胶片单反。如果相机感光器件的尺寸和35mm底片的尺寸一样或者非常接近，那就是全画幅，也叫作FX画幅，35mm胶片如图1-4所示。全画幅的优势在于使用了更大尺寸的感光元件，对画面色彩与细节有了保证，画质比APS画幅有了很大的提高。另外，全画幅单反镜头倍率达到

了1:1,不需要再像APS那样再乘以转换系数,可以更好地发挥镜头尤其是超广角镜头的优势。但其价格也是比较昂贵的。

图1-4 35mm胶片

实例分析

如图1-5所示,拍摄者是站在同一地点,使用相同焦距、不同相机拍摄的,左图为全画幅拍摄效果,右图为APS画幅拍摄效果。用肉眼观察左右图,看上去两图是在拍摄时使用了不同的焦距,这是因为APS-C画幅相机的感光元件尺寸较小,整个画面不能容纳所有场景。

光圈:F8
焦距:18mm
曝光时间:1/640s
ISO:200

光圈:F8
焦距:18mm
曝光时间:1/640s
ISO:200

图1-5 全画幅画面效果与APS画面效果

1.2 了解镜头

说到数码单反相机,不得不提的就是镜头。数码单反相机在销售时一般都配有标准的变焦镜头,但这些自带的标准镜头的性能,一般并不能满足特殊摄影的需要,因此还需要一些不同功能、焦段的镜头以满足不同的拍摄需要。下面就来了解一下数码单反相机的镜头类型。

1.2.1 不同种类的镜头

将多组片镜组成的镜头看作一个凸透镜,当平行光穿过凸透镜时,根据光学原理,光线会在镜片后一点汇聚成像,这个点被称为焦点,而凸透镜的中心点与焦点的距离就称为焦距。对于镜头而言,焦距就是该镜头等效凸透镜的中心点到感光元件之间的距离。定焦镜头的焦距是固定不变的,变焦镜头则能通过转动镜头的变焦环,让镜头的焦距发生变化。这个改变焦距的过程,就称为变焦。

定焦镜头

定焦镜头是固定焦距的镜头,不能根据拍摄需要进行调焦。定焦镜头有一个特点,就是大光圈。由于焦距不一样,所以定焦镜头的应用范围也不一样,例如50mm F/1.8标准镜头和85mm F/1.8中焦镜头很适合拍摄人像。另外,定焦镜头中还有专业的微距镜头,如尼康的"60微",即60mm F/2.8;佳能的"百微",即100mm F/2.8等。如图1-6所示,左图为尼康"60微"定焦镜头,右图为佳能"百微"镜头。

尼康DX 60微镜头　　　　佳能EF 100mm f2.8L IS USM

图1-6　定焦镜头

变焦镜头

变焦镜头是可以自由调整焦距的镜头,例如,70~200mm的镜头,摄影者可以在70~200mm之间的焦段上进行自由调焦。不同的变焦镜头其焦段是不一样的。例如,在变焦镜头中,17~35mm焦段适合拍摄风景;24~70mm焦段适合拍摄人物。另外,很多厂商还推出了大变焦镜头,例如,18~250mm焦段的镜头。这种镜头适合在外出旅游时使用,一镜走天下,不需要再更换镜头,图1-7为适马18~250mm大变焦镜头。

适马18～250mm

图1-7 变焦镜头

1.2.2 不同焦段对画面视角的影响

我们可以根据拍摄对象的类别对镜头进行分类，例如，拍摄风景的广角镜头、拍摄微观世界的微距镜头和拍摄人物的中长焦镜头等。

不同焦段的镜头，所拍摄画面的视角范围也完全不同。简单地说，焦段就是变焦镜头焦距的变化范围。焦段在50mm左右的镜头称为标准镜头，其视角在43°左右。焦距越长，使用长焦端时，视角范围会越小。广角镜头则相反，焦距越短，视角越广，可呈现的画面范围越大。图1-8展示了不同焦距镜头的画面视角的变化规律。

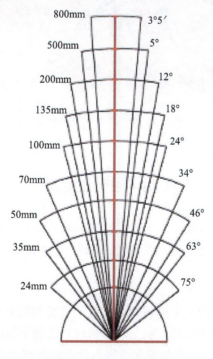

图1-8 镜头焦距对应图

知识链接：

镜头视角可以决定画面中纳入景物的多少，镜头焦距可以决定画面中景深的深浅。在实际拍摄中，应根据不同的拍摄对象选择适合的镜头进行拍摄。这样不仅能够使画面构图合理，而且适合的镜头还可以使画面影像更加清晰。

实 例 分 析

如图1-9所示，拍摄者在拍摄蜜蜂的时候使用微距镜头，将蜜蜂的具体形态表现了出来，同时使用大光圈，虚化了背景，突出了被摄主体。

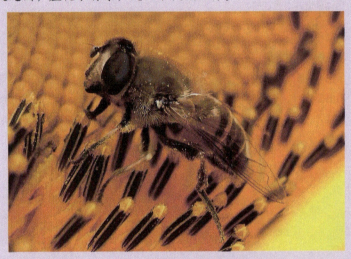

光圈：F2
焦距：60mm
曝光时间：1/100s
ISO：200

图1-9　微距镜头拍摄昆虫

1.3　照相机的选购

市场上不同种类的数码相机如此之多，要选择一款适合自己使用的照相机并不容易。如果摄影者还不知道该选择哪一款相机，那么就先了解一下不同类型的相机的特点吧。

1.3.1　家用型数码相机

家用型数码相机也就是我们经常提到的卡片机，这类相机大多数是全自动相机，在拍摄的时候只需要设置好不同的场景模式，剩下的事情就只是按下快门拍摄了。家用型卡片机主要适合不喜欢烦琐设置的摄影者，在与朋友、家人外出旅游时拍摄纪念照十分方便。

知识链接：

单从卡片机的名字上看，我们就能理解它的特点，即体积较小，重量较轻。小到跟卡片一样的照相机也可以称为袖珍相机，或者口袋机，便于随身携带，在外出旅游、家庭聚会时使用非常方便。

家用型卡片机的优点主要是拥有时尚艳丽的外观、机身小巧玲珑、操作简单，并且拥有大屏幕液晶屏，在拍摄的时候显得更加人性化。除此之外，一些数码相机厂商还专门推出了"美颜""祛痘"等功能设置。有些厂商为了能让摄影者拍出更清晰的人像照片，还推出了"智能面部对焦"功能，在拍摄的时候相机会自动对人脸进行对焦。如图1-10所示，左图为卡西欧推出的具有"美颜"功能的家用型数码相机，右图为富士推出的带有"智能面部对焦"功能的家用型数码相机。

卡西欧相机　　　　　　　　　　富士相机

图1-10　家用型数码相机

但是这些卡片机也有各自的缺点，例如，手动功能相对薄弱，在特殊的环境中可能无法拍摄出摄影者期望的效果。由于相机还有一个超大的液晶显示屏，所以耗电量较大，外出旅游时如果遇到电池电量用尽的情况，再漂亮的风景也将无法记录下来。另外，由于家用型数码相机的价格便宜，所以生产商出于对成本的考虑，一般不会为相机配备性能较好的镜头，所以成像质量不如专业相机高。

1.3.2　准专业数码相机

准专业数码相机又称为便携式相机。便携式相机凭借比数码单反相机更加轻便的机身和接近单反的参数性能受到不少专业摄影师和摄影者的青睐，因此这一类相机也有了"单反备机"或"人文相机"的美誉。目前，市场上的便携式相机主流品牌有尼康、佳能、理光和奥林巴斯等，如图1-11所示。

便携式数码相机的优点：拥有与卡片机一样轻薄的机身，配置了大屏幕液晶屏以方便取景。普通的便携式相机支持手动拍摄功能，带有光圈优先模式、快门优先模式和手动模式，并且支持手动对焦拍摄。一些高端的便携式相机甚至还带有热靴，支持外接闪光灯拍摄。

佳能相机　　　　　　　　　　　　奥林巴斯相机

图1-11　准专业数码相机

1.3.3　数码单反相机

与之前介绍的数码相机有所不同，数码单反相机最大的特点就是，可以根据不同的拍摄环境，所需的拍摄效果来选用不同类型的镜头，这也是家用数码卡片机、大变焦相机和便携式相机不能比拟的。数码单反相机的另外一个特点就是，其感光元件比其他类型的数码相机感光元件的尺寸要大，并且感光元件的品质也要好很多，所以单反相机在成像质量方面上比其他数码相机好。

数码单反相机是指单镜头反光数码相机，即DSLR(Digital Single Lens Reflex Camera)，如图1-12所示分别为佳能和尼康所推出的专业数码单反相机。这一类相机属于专业相机，因此在使用之前，需要具备一定的摄影专业知识，否则会出现"大材小用"的情况。

佳能5D Mark Ⅱ　　　　　　　　　　尼康D700

图1-12　数码单反相机

实例分析

如图1-13所示为摄影师为专业模特拍摄的照片。由于对照片的要求较高,为了保证成像质量,摄影师使用尼康数码单反相机进行拍摄,将模特的神情完美地表现了出来。

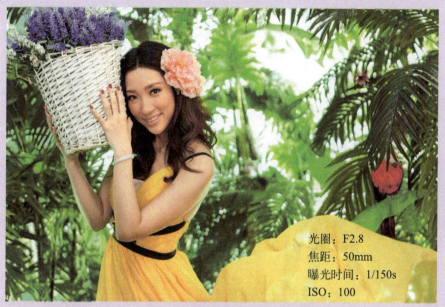

光圈:F2.8
焦距:50mm
曝光时间:1/150s
ISO:100

图1-13 数码单反相机拍摄人像

1.4 数码相机的配件和辅助设备

1.4.1 三脚架、快门线的重要性

很多消费者在购买数码相机后,往往会忽视选购三脚架和快门线。实际上,要想拍摄出清晰的照片,往往都离不开三脚架和快门线(比如,拍摄者在使用数码相机进行夜景拍摄、微距拍摄时)。三脚架的主要作用就是稳定相机,快门线的主要作用是避免手持相机引起相机抖动。拍摄者如果要拍摄夜景或者带运动轨迹的照片,就需要进行长时间曝光,最忌讳的就是手持相机而导致相机抖动,这时就需要三脚架和快门线的帮助了。

三脚架

三脚架不仅是家庭聚会或拍摄合影时的自拍工具,更是暗光条件下或专业摄影创作时最重要的摄影附件,其地位不亚于单反镜头,如图1-14所示。

三脚架主要分为两个部分,包括脚架部分和云台部分。脚架部分是用于支撑站立的,云台是用于连接相机并调整拍摄角度的。摄影者在购买三脚架的时候要注意以下几点:首先,

要注意三脚架所具备的功能和购买三脚架的目的；其次，要注意三脚架所能承载的重量；再者，要考虑三脚架的价格，千万不要购买低于自己拍摄需求的三脚架或者购买很昂贵的三脚架，从而造成无谓的浪费。

独脚架

与"三足鼎立"架设稳定的三脚架相比，"金鸡独立"的独脚架常常被人们忽视。其实，独脚架使用时能够与人的双脚组合成"三脚架"，拍摄者分开双脚、自然站立，单手握紧脚架，其稳定性也是非常高的。独脚架在便携性、使用灵活性方面具有独特的优势，在拍摄足球比赛等大范围、无规则运动时，独脚架的灵活性则更显威力。如图1-15所示是一款独脚架。

图1-14 三脚架

图1-15 独脚架

独脚架适合于以下三种拍摄场合。

(1) 在拍摄野生动物、登山运动等对便携性要求较高的场合，有些独脚架还具有登山杖的功能；

(2) 体育比赛、音乐会、新闻报道现场空间有限，没有架设三脚架空间的场合；

(3) 既需要瞬间抓拍又需要有一定稳定性，对灵活性要求较高的场合。

1.4.2　不同滤镜的滤光作用

滤光镜是安装在数码相机镜头前端的一种辅助光学器件。它可以分为颜色滤光镜和光学滤光镜两大类，颜色滤光镜能够改变画面的色彩；光学滤光镜又称效果滤光镜，是一种能够改变画面几何形状或构成的器件。

随着图像处理软件的不断更新和升级，很多关于滤光镜的效果都可以通过图像处理软件模仿出来，但是仍然有不少摄影师对滤光镜情有独钟。

知识链接：

滤光镜可以在拍摄前期把效果叠加在影像传感器上，从而节省了后期处理图像的时间，此外，也可以避免处理图像之后照片画质下降的情况。

UV镜

UV镜又称紫外线镜，是一种接近透明的滤光镜，也有略带微黄的。UV镜的作用主要是过滤紫外线，防止胶片因受到过量紫外线的照射而曝光过度，提高远景色反差与色彩的饱和度。有些UV镜因为加了增透膜的关系，在某些角度下观看会呈现出紫色或紫红色。在数码时代，UV镜还起到了保护镜头的作用，如图1-16所示为常见的UV镜。

偏振镜

除了UV镜是摄影者需要购买的滤镜之外，偏振镜也是摄影必备的滤镜之一。偏振镜又称偏光镜，简称PL镜。偏振镜不仅有过滤光线的作用，还可以在风光摄影中使用，常用来表现强反光处物体的质感、过滤镜面反光、压暗天空和表现蓝天白云等。如图1-17所示为偏振镜。

图1-16　UV镜

图1-17　偏振镜

知识链接：

目前，市场上销售的偏振镜有两种：一种是线性偏振镜，另一种是环状偏振镜。

如果摄影者对偏振镜的用途还不太明白，我们通过对比下面两张照片就可以看出偏振镜的效果。如图1-18所示是一张风景局部特写照片，在未使用偏振镜拍摄时，我们可以看到照片整体偏亮。而右图是使用了偏振镜后在同一角度拍摄的照片，我们可以看到照片中压暗了天空，整体色彩比较均匀。

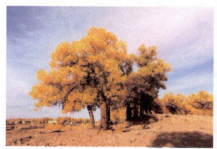

图1-18　未使用偏振镜与使用偏振镜的拍摄效果

中灰渐变镜

中灰渐变镜也称为渐变减光镜，是提高照片高动态范围的好帮手。所谓高动态，简单地说就是在照片中有很大的明暗反差。渐变镜多数是用来拍摄带有天空的风景照片，主要是为了防止天空过曝或者天空以外的部分曝光不足。渐变镜属于渐层滤镜范围中的一种滤镜。渐变镜有不同颜色的渐变，包括蓝色渐变镜、橙色渐变镜等，如图1-19所示。

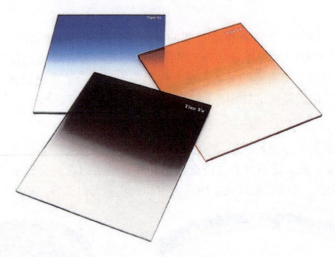

图1-19　中灰渐变镜

1.4.3　相机的清洁与保养

长时间使用相机，相机表面或多或少都会沉积一些灰尘，在手柄处也会出现白色的汗液痕迹，所以摄影者需要定期对自己的爱机进行清洁。在清洁相机的时候，可以购买专业的清洁套装，如图1-20所示。一般清洁套装中都包含一块清洁布、一个气吹工具、一瓶清洁液、一把毛刷和一把小螺丝刀。

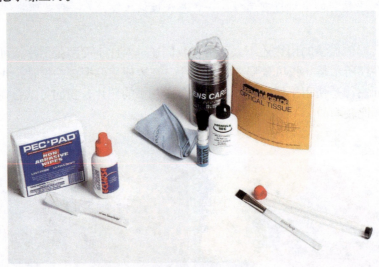

图1-20　相机清洁工具

清洁相机机身并不难，一般来说，首先应使用气吹吹去相机机身上的细小灰尘和浮屑。清洁相机内部感光元件时，最好不要用布或其他东西擦拭，如果直接擦拭可能会导致一些坚硬的细小灰尘划伤感光元件，所以用气吹或小型吸尘器DD Pro最适合，如图1-21、图1-22所示。然后蘸取少量的清洁液，用清洁布进行擦拭。

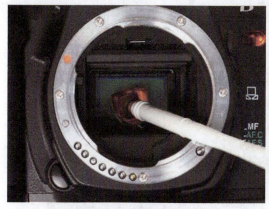
图1-21　使用小型吸尘器

图1-22　使用小型吸尘器

在清洁相机的感光元件时要注意，使用清洁工具按照一定的方向擦拭，如图1-23所示。需恰当掌握力度，不要因过度用力而造成感光元件的损坏。

对机身清洁完毕，然后对镜头进行清洁。用相机清洁套装中的镜头笔在镜头上轻轻涂擦，如图1-24所示。在这个操作中摄影者需要把握擦拭力度，一定要轻，不要用力过猛而将镜头前的镜片涂花。另外，我们可以使用专业的相机镜头纸来擦拭。

图1-23　按固定方向擦拭

图1-24　使用镜头纸擦拭

虽然有多种相机镜头清洁工具，但是摄影者还要注意保护镜片上的多层镀膜。这些镀膜非常脆弱，擦拭时稍微不注意就很可能被损坏，所以使用时应注意保持镜头清洁，尽可能减少擦拭镜头的次数。

实 例 分 析

如图1-25所示，上图为拍摄者未使用三脚架拍摄的夜景效果，下图为拍摄者使用三脚架拍摄的夜景效果。从两幅图的画面对比可以看出，使用三脚架拍摄夜景，可以使画面更加清晰，避免了因手抖而造成画面模糊的现象。

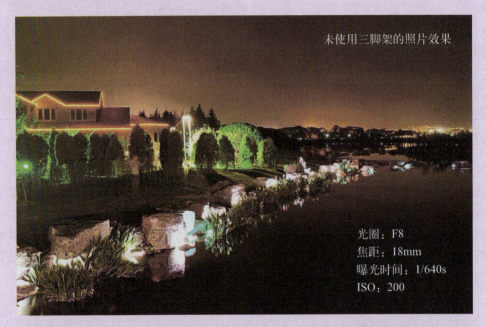

未使用三脚架的照片效果

光圈：F8
焦距：18mm
曝光时间：1/640s
ISO：200

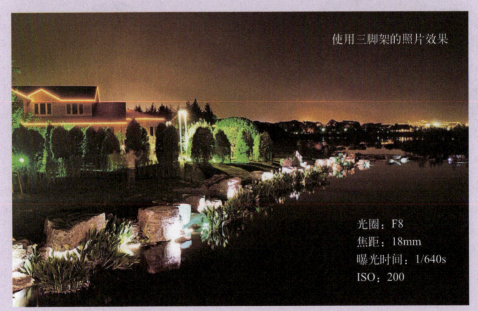

使用三脚架的照片效果

光圈：F8
焦距：18mm
曝光时间：1/640s
ISO：200

图1-25　拍摄夜景

1.5　综合案例：使用单反相机拍摄风景

拍摄风景照片和在一张空白画布上绘画有异曲同工之妙。眼前是一整片壮丽的景色，但是如何截取、如何表现就是创作者本人的自由了。决定画面构图之后，再使用必要的拍摄技巧就能拍摄出和构思一致的照片了。拍摄者在拍摄时可以使用专业的数码相机进行拍摄，选择合适的镜头和拍摄模式，合理构图，并选择在合适的时间进行，如图1-26所示，是拍摄者在上午时分拍摄的湖边风景。

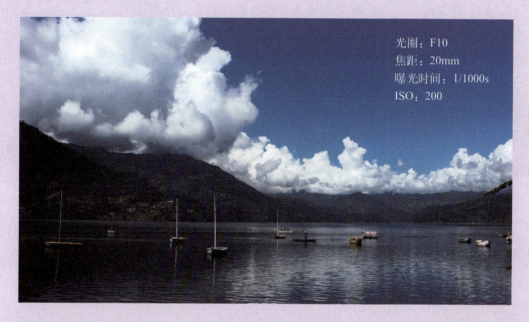

图1-26　单反相机拍摄风景

分析：

拍摄者在拍摄图1-26的画面时，使用了专业的数码单反相机，保证了画面的清晰度与成像质量，将画面中的每个细节都表现了出来，同时使用了偏振镜，适当将天空的颜色压暗，整体色彩比较均匀。

本章主要介绍了单反相机的基础知识。通过本章的学习，可以帮助读者了解什么是数码单反相机，掌握照相机的选购方法，并能对相机进行正确的清洁和保养。

一、填空题

1. 数码单反相机是指＿＿＿＿＿＿＿的数码相机，是使用单镜头取景对景物进行拍摄的一种相机。

2. 画幅对于数码相机来说，就是指＿＿＿＿＿＿的大小。

3. 对于镜头而言，焦距就是该镜头等效凸透镜的中心点到＿＿＿＿＿＿＿之间的距离。

二、选择题

1. 焦段在50mm左右的镜头称为（　　），其视角在43°左右。
 A．微距镜头　　　　　　B．标准镜头
 C．鱼眼镜头　　　　　　D．广角镜头

2. （　　）的优点是拥有时尚艳丽的外观、机身小巧玲珑、操作简单，并且拥有大屏幕液晶屏，在拍摄的时候显得更加人性化。
 A．家用型卡片机　　　　B．准专业数码相机
 C．普通相机　　　　　　D．单反相机

3. （　　）不仅是家庭聚会或拍摄合影时的自拍工具，更是暗光条件下或专业摄影创作时最重要的摄影附件。
 A．快门线　　　　　　　B．镜头
 C．三脚架　　　　　　　D．单反相机

三、问答题

1. 什么是数码单反相机？
2. 数码单反相机的优势是什么？
3. 在选购照相机时，应该遵循哪些原则？
4. 数码相机应该如何清洁和保养？

第 2 章

数码单反摄影理论基础

学习目标

1. 掌握数码摄影的基本理论知识。
2. 掌握对焦、拍摄模式、色温与白平衡等知识。
3. 总结ISO感光度及调节方法、影响景深的三要素、分辨率、格式和画质。

技能要点

摄影理论　对焦　拍摄模式　色温与白平衡

案例导入

　　拍摄人像很重要的一点是要突出主体，而最常用的方法就是用大光圈把主体从环境中分离出来，即把人物从空间中"切割"出来。

　　当拍摄者使用大光圈、浅景深拍摄时，测光、对焦点的选择和构图习惯会严重影响出片的质量，特别是新手，最开始使用大光圈镜头时，很喜欢把光圈开到最大，体验一下超浅景深的效果，可是一旦使用不当，就会出现跑焦的情况。其实，很多脱焦的现象不是镜头问题，而是由使用习惯问题引起的。

　　一般人像摄影的构图方法有特写、半身和全身，还可以分为仰拍、俯拍等。对焦点的选择，一般是选在离自己最近的一只眼睛上，所谓画龙点睛，这样能令人物眼睛最清晰明亮。

　　测光模式，一般使用点测光，测光点一般选在脸部皮肤上，这样做的好处是皮肤曝光准确，但拍逆光人像的时候要注意，如果背景与脸的光比太大，就要适当使用反光板或者闪光灯为脸部补光，以减少光比，否则会造成背景过曝。

分析：

　　如图2-1以端坐在椅子上的模特作为拍摄对象。摄影师把焦点放在了模特的脸部，背景虚化，更凸显出人物的脸庞和姿态。另外，摄影师把模特放在画面的右侧位置，为了保持画面基本的平衡感，在画面左侧纳入桌子，并放置了一个手提包，不仅使画面左右均衡，而且使画面更加具有故事性。

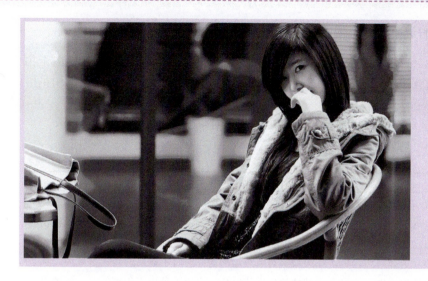

光圈：F5
焦距：50mm
曝光时间：1/100s
ISO：200

图2-1 人像对焦点的选择

2.1 对 焦

在日常生活中，当我们用眼睛观察远近不同的物体时，我们会把视线聚焦于某一个物体上，这个物体便会清晰地呈现在我们的眼前，而其他的物体则显得不那么清晰。与此相仿，相机的对焦过程也是让被摄主体逐渐变清晰的过程。准确的对焦能使拍摄者获得一张影像清晰的照片，而图像是否清晰也是判断一张照片成功与否的关键。

2.1.1 对焦模式的选择

相机的对焦模式分为自动对焦模式和手动对焦模式两大类。拍摄者可以按以下方法进行对焦模式的设置(以尼康D7200为例进行介绍)。

如图2-2所示，相机机身和镜头上分别有对焦模式选择器与对焦模式滑钮，例如，尼康D7200，AF代表自动对焦，MF代表手动对焦。可以通过调节对焦模式选择器或对焦模式滑钮来切换对焦模式。当对焦模式设置为自动对焦时，半按快门释放按钮，相机将自动对焦。而当对焦模式为手动对焦时，半按快门释放按钮的同时，需要通过调节镜头对焦环进行对焦。

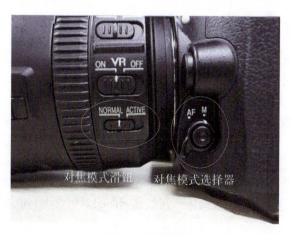

图2-2 对焦模式

2.1.2 对焦区域模式的选择

在默认设置下,相机会自动选择对焦区域或处于中央对焦区域里的被摄对象。但由于拍摄环境的多样化,默认设置不能满足拍摄者的所有需求,因此我们需要根据被摄对象和拍摄环境,来选择合适的对焦区域模式。

AF-区域模式分为单区域、动态区域和AF自动区域,其对应的使用情景如表2-1所示。

表2-1 对焦区域模式

AF-区域模式	说　明
单区域	拍摄者使用多重选择器来选择对焦点或者对焦区域,相机仅在选择的对焦区域内对被摄对象进行对焦,多用于静止的被摄对象。单区域模式是P程序模式、快门优先模式、光圈优先模式、手动模式和微距模式的默认设置
动态区域	拍摄者手动选择对焦区域,如果被摄对象是运动的并暂时不在所选对焦区域内,那么相机将根据来自其他对焦区域的信息进行对焦。多用于拍摄不规则运动中的被摄对象,是运动模式的默认设置
AF自动区域	相机自动选择对焦区域,为Auto全自动模式、人像模式、夜景人像、风景模式及夜景模式的默认设置

2.1.3 对焦点的选择

摄影师在拍摄照片时,通过液晶显示屏可以观看到有多个对焦点分布在画面区域内,拍摄者可以在拍摄时选择不同的对焦点,以便在不影响构图的同时,使主要拍摄对象能够清晰地呈现在画面中。

为了准确选择焦点,需要先将对焦选择器锁定开关滑动至白色圆点处,然后就可以使用多重选择器选择对焦点了。

曝光测光功能开启后,可通过多重选择器在取景器或控制面板中选择对焦点。选择完成后,可将对焦选择器锁定开关滑动至L处,以防止按下多重选择器时,使已选择的对焦点发生变化。

2.1.4 对焦锁定功能

在拍摄照片时,我们经常会遇到这样的问题:完成构图之后,发现需要精确对焦的主要被摄对象并不在对焦点上。这时,为了获得被摄主体清晰且不改变原定构图的照片,我们可以选择相机的对焦锁定模式。

首先,将主要被摄对象置于所选的对焦区域,半按快门进行对焦。对焦成功后,按下AE-L/AF-L(锁定对焦和曝光)按钮锁定对焦。然后,拍摄者可微调相机进行构图,这样可使主要被摄对象成像清晰且不影响画面构图。

如图2-3所示,拍摄者首先对作为被摄体的花朵进行对焦,对焦成功后,进行对焦锁定,然后微调相机进行构图,这样,即使被摄体不在最终画面的对焦点上,也能呈现出清晰的影像。

光圈：F8
焦距：100mm
曝光时间：1/120s
ISO：200

图2-3 对焦点的选择

2.1.5 手动对焦设置

在拍摄照片时，拍摄者可能会遇到隔着玻璃拍摄橱窗内物品的情况，但是相机在自动对焦模式下很可能对玻璃进行对焦，从而使被摄对象不能清晰地呈现。因为相机不具备人的思维能力，不能像人一样对主、次被摄对象加以区分，只会按照程序，对处于对焦区域的物体进行对焦，因此，当自动对焦无法达到拍摄效果或镜头不支持自动对焦时，拍摄者可选择使用手动对焦。

实例分析

如图2-4所示，拍摄者在摄影时为了突出主体人物，在精心布置画面后，对主体人物进行对焦，将被摄者的神态清晰地呈现了出来。

光圈：F5
焦距：50mm
曝光时间：1/80s
ISO：100

图2-4 选定焦点拍摄人像

2.2 拍摄模式

各个品牌的数码单反相机都拥有不同的拍摄模式，用户可以根据自己的需求选择相应的

模式。拍摄模式包括单张拍摄模式、连续拍摄模式、自拍模式以及反光板预升模式等，拍摄者可以根据需要自主选择拍摄模式。

2.2.1 单张拍摄和连续拍摄模式

单张拍摄模式即每按下一次快门释放按钮，相机就拍摄一张照片。连续拍摄模式即每按下一次快门释放按钮，相机便以每秒若干幅的速度进行连续影像的记录。

选择拍摄模式的方法：按下拍摄模式按钮，直到控制面板出现拍摄者所需拍摄模式的图标，如图2-5所示。

控制面板显示当前的拍摄模式，S为单张拍摄模式

图2-5　相机控制面板

知识链接：

不同相机的连拍速度各不相同，而且连拍速度还跟拍摄者设置的图片格式有关。选择文件量小的格式，则相机的连拍速度较快；选用文件量较大的格式，则相机处理照片的时间较长，连拍速度较慢。

2.2.2 自拍模式

顾名思义，自拍模式是拍摄者进行自拍的一种模式。当然，自拍模式不仅可以用于人像自拍，它在减少相机晃动方面也能发挥很大的作用。比如，在快门速度较慢的情况下，为了避免手指按下快门造成的相机振动，可以将拍摄模式设置为自拍模式。

采用自拍模式拍摄，我们首先将相机固定在三脚架上。构图完成后，半按快门释放按钮进行对焦。对焦完成后完全按下快门释放按钮，启动自拍功能。

自拍模式启动后，相机的自拍指示灯将开始闪烁，同时发出蜂鸣声。在拍摄前2秒，自拍指示灯将停止闪烁，并且以更快的速度发出蜂鸣声，在默认设置下，定时器启动10秒后，快门释放。快门延时可以根据拍摄者的需要在相机菜单中进行选择。

2.2.3 反光板预升模式

当我们按下快门释放按钮后，相机的反光板会迅速升起并在一次拍摄完成后返回原位。相机内部反光板的震动会引起相机的晃动，会在一程度上影响成像质量。而反光板预升模式可以将反光板升起时晃动相机引起的画面模糊情况降到最低。

第2章 数码单反摄影理论基础

目前，只有一些中高端数码单反相机才有反光板预升模式。本文以尼康D810为例，介绍反光板预升模式的设置。如图2-6所示，按下拍摄模式拨盘锁定释放按钮并旋转拍摄模式拨盘，使拨盘指针对准反光板预升模式的图标"Mup"。

在反光板预升模式下，拍摄者应先将相机固定在三脚架上，在构图、对焦完成后，完全按下快门释放按钮以升起反光板。反光板升起后，再次完全按下快门释放按钮进行拍摄，反光板会在拍摄终止时返回原位。采用反光板预升模式拍摄时，拍摄者最好使用快门线或者遥控器，以避免手指按下快门时造成相机的振动。

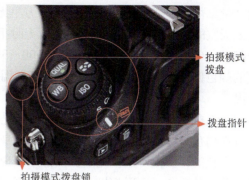

图2-6　尼康D810相机机身拍摄模式拨盘

知识链接：

反光板作为拍摄的辅助设备，它的使用频率不亚于闪光灯。根据环境需要用好反光板，就可以让平淡的画面变得更加饱满，体现出良好的影像光感和质感。同时，利用它适当改变画面中的光线，对于简洁画面成分、突出主体具有很好的作用。

实例分析

如图2-7所示，拍摄者将人物置于画面中的三分线上，使人物的形象能够在画面中很好地凸显出来。在画面左侧人物视觉前方适当地留白，使画面更灵活，富有空间感，留给人更多的想象空间。拍摄者在拍摄时使用了反光板作为辅助设备，将光线处理得恰到好处。

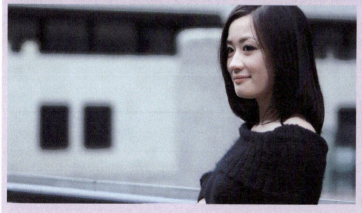

光圈：F2.8
焦距：50mm
曝光时间：1/100s
ISO：200

图2-7　使用反光板拍摄人像

2.3　色温与白平衡

我们首先来认识一下什么是色温，通俗地讲，色温就是指光线的颜色。比如，钨丝灯与荧光灯所散发出来的光线颜色是不一样的，不同的光线颜色说明它们具有不同的色温。色温

的计量单位为"开尔文(K)"。例如，万里无云的蓝色天空的色温为25000~27000K，阴天和多云天空的色温为6500~70000K，晴天时平均直射日光的色温约为5400K，荧光灯的色温约为4500~65000K，钨丝灯的色温为2500~3200K，而标准烛光的色温为1800~1930K。当光线的颜色偏红、橙、黄色时，就称为低色温，当光线的颜色偏青、蓝或蓝紫色时，就称为高色温。

那么白平衡是什么呢？当光线的颜色是白色时我们称它为正常色温，并且任何一种色彩只有在白色光线的照射下才能表现为其自身的颜色。然而，在大多数的拍摄环境里，光线并不是白色的，被摄对象便无法在照片中呈现出它自身的颜色。白平衡功能就是让白色物体的成像依然是白色。数码相机可以根据拍摄环境进行白平衡调整，以适应不同拍摄环境下的色温，从而达到还原被摄对象自身颜色的目的。

2.3.1 白平衡的微调

由于同种光线在不同的时间段或不同场景中会有所差异，所以为了设置最符合拍摄环境的白平衡，我们可以对白平衡进行微调。微调白平衡是在我们已设置的白平衡的基础上，在-3~+3之间以1为增量进行调节。选择较小的数值(-3)能使照片呈现轻微的黄色或红色调，而选择较大的数值(3)能使整体色调偏蓝。需要注意的是，微调白平衡在选择色温模式和白平衡预设模式下不可使用。微调白平衡，需按下白平衡按钮并旋转副指令拨盘，直至控制面板中出现拍摄者所需要的微调值，如图2-8所示。

白平衡按钮

副指令拨盘

图2-8　白平衡的微调

2.3.2 白平衡模式的选择

每种类型的相机所拍摄到的照片色调都会随着光线的改变而变化，这就是"光线的色偏"。使用胶片机拍摄时利用色彩补偿滤镜来降低光线的色偏，但是用数码相机拍摄时，通过调节白平衡可确保照片的颜色不受光源的影响。数码相机为拍摄者提供了多种白平衡选项，如表2-2所示为常见的相机白平衡模式。

表2-2　相机的白平衡模式

白平衡模式	说　明
自动	相机自动设置白平衡，一般为默认设置
日光	在被摄对象处于阳光直射的状态下使用
阴天	在白天多云的条件下使用
阴影	在白天被摄对象处于阴影中的情况下使用
闪光灯	在内置闪光灯或外置电子闪光灯启用时使用
钨丝灯	在钨丝灯照明条件下使用
白色荧光灯	在白色荧光灯照明条件下使用
选择色温	从数值列表中选择色温
白平衡预设	使用灰色或白色物体，或现有照片作为预调白平衡的参照

第2章 数码单反摄影理论基础

选择白平衡设置的数值方法：按下白平衡按钮并旋转主指令拨盘，直至控制面板出现拍摄者所需要的白平衡设置模式。如果摄影者想要获得特殊的画面效果，可尝试使用不同的白平衡模式进行拍摄。

知识链接：

通过设置不同的白平衡可以得到不同的照片效果。改变白平衡之后，照片的色调就会发生变化，由于"白色荧光灯"模式会偏粉红色，因此适合拍摄夕阳的人像；"钨丝灯"模式可以用来营造冷峻气氛；如果想要突出晚霞的红色可以选择"阴天""阴影"模式。"日光""钨丝灯"预置的白平衡涵盖了常见的照明光线的对应色温。

2.3.3 手动预设白平衡

当相机中自带的白平衡设置无法达到拍摄者期望的效果时，在没有色温计的情况下，拍摄者可以手动预设白平衡。手动预设白平衡的原理，即拍摄者给相机提供白平衡的基准点，让相机记录下拍摄环境的色温信息。

拍摄者通过直接测量的方法手动预设白平衡：将一个中灰色或白色参照物放置在照片的拍摄环境中，光线在纯白色物体中呈现出的颜色就是拍摄环境中光线的色温。此时，相机会测出一个白平衡值作为此时的白平衡设置。

下面以尼康D810为例，手动预设白平衡的具体操作步骤分为以下4步。

(1) 将一个中灰色或白色物体放置在拍摄照片的光线中(在摄影棚拍摄时，可使用一张标准灰卡作为参照物)。需要注意的是，在曝光时不要使用曝光补偿，曝光补偿会影响测试结果的准确性。

(2) 将相机白平衡设置为白平衡预设模式。

(3) 按下白平衡按钮，直至控制面板中白平衡预设项的图标开始闪烁。

(4) 将相机对准参照物体并使其充满取景器，然后完全按下快门释放按钮。相机将测出一个白平衡值，并在选中预设白平衡选项时使用这个数值。测试白平衡时不会记录照片。

手动预设白平衡时，"日光"模式是基本模式，但直接指定"色温"时，可进行更为精细的色调调整。设置低色温就偏向蓝色调，设置高色温就偏向红棕色调。如果摄影师要完全补偿光线的色偏，还原拍摄对象的本来色彩，运用手动白平衡设定功能非常有效。如图2-9所示为拍摄者使用不同的白平衡拍摄的画面效果。

知识链接：

由于数码相机拍摄纯色物体时无法对焦，预设白平衡时需要将对焦模式设置为手动对焦模式。

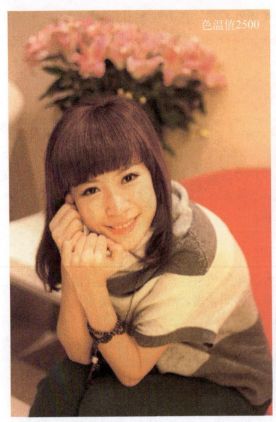
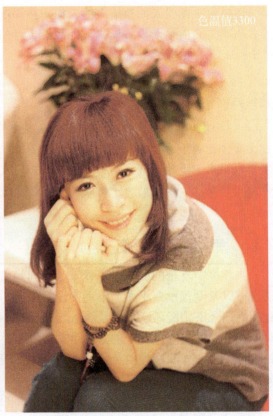

光圈：F5.6
焦距：64mm
曝光时间：1/125s
ISO：100

光圈：F5.6
焦距：64mm
曝光时间：1/125s
ISO：100

图2-9　不同的白平衡选择

2.3.4　色温的选择

当拍摄者将白平衡设置在"选择色温"模式时，拍摄者就需要为白平衡设置一个色温值。相机提供从低色温到高色温的若干个色温值，拍摄者可以从中进行选择，以符合当前拍摄环境中光线的色温。如果拍摄者有专业测量色温的色温计，还可根据色温计的测定值选择色温，从而获得非常准确的白平衡设置。

色温的选择方法：先在相机设置中将白平衡设置为"选择色温"模式，按下白平衡按钮旋转副指令拨盘，直到控制面板中出现拍摄者所需的色温值即可。如图2-10所示，为分别设置2900K、4800K、6500K色温值所得到的照片效果。

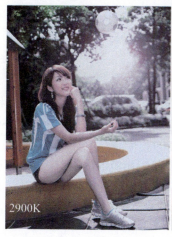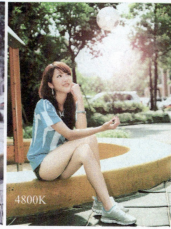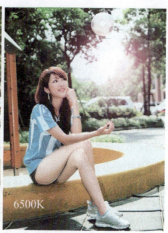

光圈：F5.6
焦距：64mm
曝光时间：1/125s
ISO：100

图2-10　不同的色温

实例分析

　　图2-11是摄影师李泽拍摄的日落场景。空中的云彩种类丰富、形状各异，日落后，天空中瑰丽的色彩正在渐渐沉入海面，小小的渔船在构图中占据了恰到好处的比重，使画面显得宽阔辽远，拍摄者在拍摄时使用了"阴天"模式，将晚霞的绚丽表现了出来。

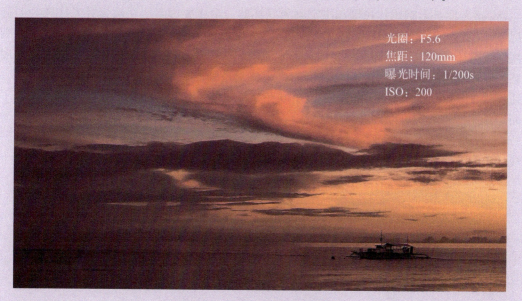

光圈：F5.6
焦距：120mm
曝光时间：1/200s
ISO：200

图2-11　"阴天"模式拍摄晚霞

2.4 ISO感光度及调节方法

ISO感光度在胶片摄影中表示不同胶片对光线感光的灵敏度。使用胶片拍摄时，拍摄者可根据拍摄环境的明暗程序选择不同感光度的胶片，也就是要在比较亮的环境下选用ISO感光度比较低的胶片，在比较暗的环境下选用ISO感光度比较高的胶片。

数码相机的ISO感光度原理和胶片是一样的，不同的是，数码相机的ISO感光度是通过调整感光元件的灵敏度或者合并感光点来实现的。也就是说，当需要提升ISO感光度时，数码相机是通过提升感光元件的光线敏感度或者合并几个相邻的感光点来实现的。感光度的高低以数值来衡量，数值越大，感光度就越高。

摄影者可以按如下方法设置ISO感光度：按下ISO按钮并旋转主指令拨盘直至控制面板中出现拍摄者所需要的数值。数码相机的感光度一般有ISO100、ISO200、ISO400、ISO1600等不同等级，而有些数码相机甚至能达到ISO80的较低感光度或ISO3200、ISO6400的高感光度，如图2-12所示。

尼康D90副指令拨盘

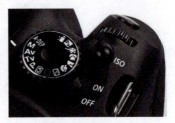
ISO设置按钮

图2-12 ISO设置方法

ISO感光度是影响照片拍摄和决定画质好坏的一个重要因素。在晴天等光线较为明亮的情况下，我们一般使用ISO100或者ISO200的感光度进行拍摄，而在光线较暗的情况下，则需要视情况选择ISO400以上的高感光度。在光圈值和快门速度设置相同的情况下，高感光度能使感光元件获得更多的光线信息，我们的直观感受是画面显得更亮一些。在通常情况下，快门速度慢于1/30秒就需要使用三脚架，所以在光线较暗的情况下，为了使快门速度不至于太慢而影响拍摄，我们可以尝试提高感光度，进而提升快门速度。但是，由于数码相机是通过强行提高每个像素点的亮度、对比度或使用多个像素点来共同完成原本只要一个像素点就可完成任务的方法来提升感光度的，因此高感光度设置下的画质必定会受到影响。

实 例 分 析

如图2-13所示，拍摄者将晚霞中的城市夜景作为拍摄主体，采用明暗对比的方法突出画面中的灯光。由于拍摄时光线较暗，拍摄者使用ISO500的感光度进行拍摄，保证了画面的清晰。

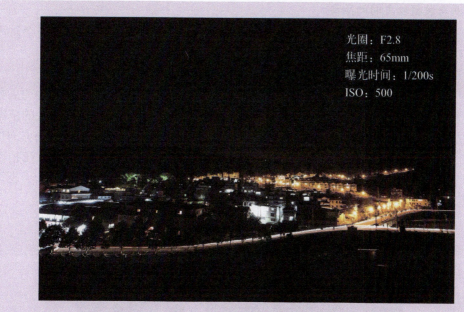

图2-13　高感光度拍摄夜景

2.5　影响景深的三要素

什么是景深？在本章第一节介绍对焦时可以知道，镜头只能对一定距离内的物体进行对焦，处于对焦点的物体被精确对焦，在照片中得到清晰地呈现。以镜头和对焦物体形成的直线为轴线，以垂直于轴线的对焦物体所在的平面为基点，镜头里物体的清晰程度因其所在的垂直于轴线的平面与对焦平面的距离不同而有所不同。这一距离越近，物体成像的清晰程度就越高，反之则越低。这样，在距离对焦平面一定范围内的物体将得到清晰成像，这个对焦清晰的范围就叫作景深。

光圈不只负责控制光线进入相机时的强弱，它还掌握着另外一个重要的关键"景深"。所谓的景深，指的就是拍摄主体前后的清晰程度。景深越浅，背景就会越模糊，而主体就会被突显出来。景深越深，则背景与主体都会越清晰。

控制景深大小的因素有以下三个。

1. 光圈

光圈越大，景深越浅；光圈越小，景深越深。例如，光圈F4的景深会比F8浅。大光圈能够让背景模糊化，从而更加突出主体。较小的光圈会使得景深较深，凌乱的背景会对主体造成不必要的干扰。

2. 焦距

焦距越长的镜头，所形成的景深会越浅。此外，就算是相同的光圈值，镜头焦距越长，所形成的景深将会越浅。同样使用F2.8的光圈，并且在拍摄主体大小相同时，焦距较长的镜头会让景深显得更浅，背景看起来会更加模糊。

3. 镜头与被摄物之间的距离

镜头离被摄物越近，景深也会越浅。拍照时越靠近被摄体，被摄体的景深就会越浅。利用相同焦距拍摄，当拍摄者更接近被摄物时，拍摄主体的背景也会更加模糊。

如果移动机位，即使利用相同的焦段，也会有不同的画面效果。

此外，在被摄物前方的景深，我们称为前景深；而被摄物后方的景深，则称为后景深。通常前景深会比后景深来的浅，前景深的范围大约是对焦点前1/3部分，后景深的范围则为对焦点后的2/3部分左右。所以，当拍摄有纵深感的照片时，对焦点应该选择较前方的位置，如此一来，才能连带让对焦点后方的景物也显得清晰，如图2-14所示，拍摄者在拍摄花卉时，将对焦点选择在前方的花朵上，同时使用小光圈拍摄，使得花朵及后面的叶子也得以清晰地呈现。

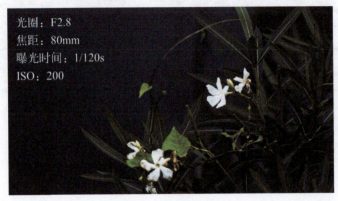

图2-14 深景深拍摄花卉

实 例 分 析

如图2-15所示，拍摄者在拍摄人像时采用了大光圈，虚化了画面中的杂乱背景，突出了被摄主体，将被摄者可爱俏皮的一面表现了出来。

图2-15 大光圈拍摄人像

2.6 分辨率、格式和画质

分辨率是照片横向像素值和纵向像素值的乘积。数码相机分辨率的高低决定了所拍摄影像分辨率的高低，也决定了影像最终画质的打印效果，以及在计算机显示器上能够清晰显示的画面大小。通常，数码相机设置影像的尺寸分为大、中、小三种类型，如表2-3所示。

表2-3　影像尺寸类型

影像尺寸	尺寸(像素)	200点打印时的尺寸(近似值)/cm
大(10.0M)	3872×2592	49.2×32.9
中(5.6M)	2896×1944	36.8×24.7
小(2.5M)	1936×1296	24.6×16.5

数码相机分辨率的高低取决于感光元件像素的多少，数码相机最高分辨率是由其内部感光元件的大小决定的，拍摄者可以根据需要在相机中进行分辨率高低的设置。相机的分辨率决定了拍摄照片的尺寸大小，也决定了照片所占用存储卡空间的大小。

照片格式是指数码相机所拍摄照片文件存储在存储卡上的格式。照片格式也是影响影像画质的一个重要因素，消费级数码相机一般为拍摄者提供的是JPEG格式，而数码单反相机则一般提供JPEG和RAW两种格式。全画幅数码单反相机除了提供JPEG和RAW格式之外，还为拍摄者提供了TIFF格式。

RAW格式是未经处理，也未经压缩的图片格式，因此，RAW是图像质量无损失的图片格式。但其图片占用存储空间大，处理时间长，且兼容性较差，通常只能使用厂家自带的图像处理软件或专门的RAW处理软才能打开。

JPEG格式是可以提供优质图像的文件压缩格式，JPEG格式的照片在相机内部已经过影像处理器加工完毕，可直接出片。JPEG能满足大多数拍摄者的要求，而且占用存储空间小，处理时间短，适用于高速连拍。TIFF也是一种图像压缩格式，图像文件可完全还原并保持图像原有的颜色和层次，画质优异，但是占用的存储空间非常大。

图像的画质即照片的品质，照片的品质主要受压缩率的影响。我们可以通过表2-4的对比来了解不同图片格式对图片质量的影响。

表2-4　图片格式

格式选项	说　明
RAW	无压缩格式，需要在计算机上进行后期处理方能出片。对品质要求较高的拍摄者可以选择这种文件格式
TIFF	无损失的压缩格式，画质优异，广泛适用于各种影像应用程序
JPEG精细	以大约1∶4的压缩率进行压缩，影像具有较高的品质，能满足大多数环境下的拍摄，是大多数拍摄者的最佳选择
JPEG一般	以大约1∶8的压缩率进行压缩，文件占用空间小，在存储空间不足时可以考虑选用此种照片格式
JPEG基本	以大约1∶16的压缩率进行压缩，照片质量较差，适合于电子邮件的发送或网页发布

续表

格式选项	说　明
RAW+JPEG精细	同时记录两张影像：一张为RAW影像，另一张为精细品质的JPEG影像
RAW+JPEG一般	同时记录两张影像：一张为RAW影像，另一张为一般品质的JPEG影像
RAW+JPEG基本	同时记录两张影像：一张为RAW影像，另一张为基本品质的JPEG影像

知识链接：

　　通过设置RAW、TIFF、JPEG三种照片保存格式，可以看到RAW与TIFF格式的照片质量很好，而JPEG格式的照片质量欠佳。

实 例 分 析

　　如图2-16所示，拍摄者使用远摄镜头捕捉喜鹊停留在树枝上的瞬间。在拍摄时，拍摄者站在较远的位置，在不惊扰被摄体的情况下，迅速按下快门，捕捉到自然生动的画面。拍摄完毕后，拍摄者将图像保存为RAW格式，保证了画面的清晰。

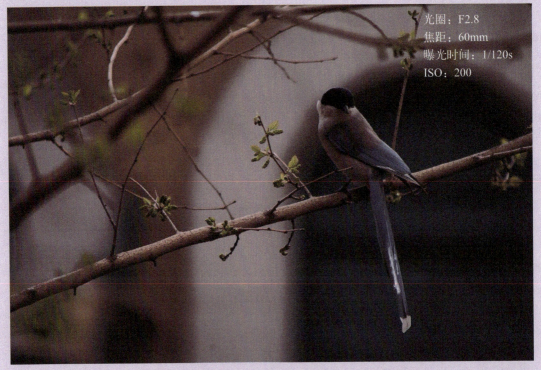

光圈：F2.8
焦距：60mm
曝光时间：1/120s
ISO：200

图2-16　RAW格式保存照片

2.7 综合案例：拍摄风光时的景深

光圈主要的作用是调整进光量。开启光圈后，只有合焦的地方才会清晰呈现，合焦点以外的地方，影像就会较模糊。如果缩小光圈，原来模糊的地方就会比较清晰。光圈叶片越小，其合焦点前后清楚的范围就变得越大，前后清楚的范围称为景深。浅景深常用在特写的作品上，长景深常用在风景上。蒙妮坦摄影学校教你利用这种景深的变化拍摄漂亮的风景照片。

在拍摄风景时，相机所使用的光圈不像拍摄人像那样，并不是使用大光圈就能拍出优秀的作品，而快门的运用也需要视题材的不同来决定。当然，在面对不同的拍摄环境下，这些看似是真理的相机设定并不是铁一般的规则，懂得灵活运用的人，才能真正拍出优美的风景。

分析：

下面的两幅图分别采用了深景深和浅景深的拍摄方法，可以看出，画面的展示风格完全不同，各有特色。深景深(如图2-17所示)呈现出一种宏达深远的感觉，而浅景深(如图2-18所示)则显得十分细腻，别具一格。

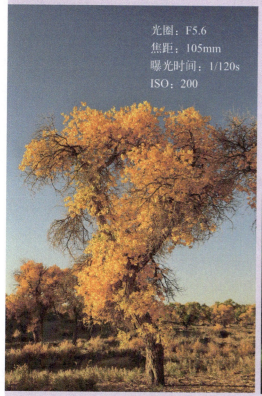

图2-17 深景深风光

图2-18 浅景深风光

本章小结

本章主要介绍数码摄影的相关理论知识。学习者需要掌握对焦、拍摄模式、色温与白平衡等知识，同时还需要理解ISO感光度及调节方法、影响景深的三要素、分辨率、格式和画质等内容。

一、填空题

1. 单张拍摄模式即每按一次快门释放按钮，相机就拍摄一张照片。连续拍摄模式即每按下一次快门释放按钮，相机便以每秒若干幅的速度进行_____的记录。
2. 当拍摄者将白平衡设置在_____模式时，拍摄者需要为白平衡设置一个色温值。
3. 所谓的景深，指的就是拍摄主体前后的_____。
4. 采用反光板预升模式拍摄时，拍摄者最好使用_____或者_____，以避免手指按下快门时造成相机的震动。
5. 当相机中自带的白平衡设置无法达到拍摄者期望的效果时，在没有色温计的情况下，拍摄者可以选择_____。

二、选择题

1. (　　)能使拍摄者获得一张影像清晰的照片。
 A．准确的对焦　　　　　　　B．良好的光线
 C．过硬的摄影技术　　　　　D．感光度
2. 自拍模式启动后，相机的自拍指示灯将开始闪烁，同时发出(　　)。
 A．轰鸣声　　　　　　　　　B．蜂鸣声
 C．无声音　　　　　　　　　D．机械声
3. 拍摄者在拍摄照片时，如果想要突出晚霞的红色，可以选择"(　　)"模式。
 A．闪光灯　　　　　　　　　B．白炽灯
 C．钨丝灯　　　　　　　　　D．阴天
4. 在光线较暗的情况下拍摄时，拍摄者需要视情况选择(　　)以上的高感光度。
 A．ISO200　　　　　　　　　B．ISO500
 C．ISO400　　　　　　　　　D．ISO600

三、问答题

1. 对焦点的选择有哪些需要注意的地方？
2. 数码单反相机的白平衡模式有哪些？
3. 景深的选择对画面的效果有什么影响？

第 3 章

摄影的取景构图

现代摄影艺术

学习目标

1. 认识摄影构图。
2. 把握摄影构图中的平衡。
3. 掌握不同构图的拍摄方法。

构图的由来　构图的把握　构图的运用

 案例导入

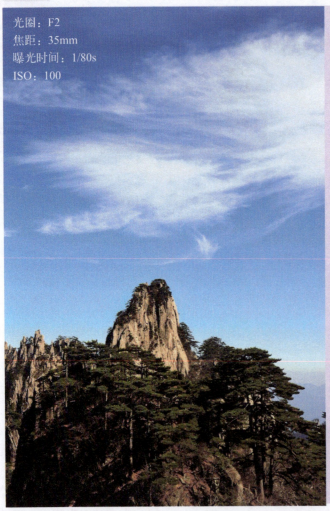

光圈：F2
焦距：35mm
曝光时间：1/80s
ISO：100

构图是与审美有关的活动，生活中处处存在着美，无论是置身于大自然之中拍摄大场面的风光照片，还是近距离拍摄微距画面，都可以从中发现美，记录下精彩永恒的瞬间。

分析：

如图3-1所示，拍摄者采用了竖幅构图拍摄野外风景，在拍摄时加入山前的树木作为前景，拉近了前景画面的距离感，也突出了远景天空的纵深感。

图3-1　竖幅构图

3.1 认识构图

摄影创作离不开构图，构图是摄影作品能否获得成功的重要因素之一。当摄影师看到眼前的景象时，便可根据景象的特点来快速地确定主题，因此摄影艺术要求摄影师具有活跃的思维。我们在拍摄的过程中可以遵循多条不同的构图法则，使所拍摄的画面更加清晰明确，主题突出。

3.1.1 摄影构图从绘画而来

摄影诞生至今已经有一百多年的历史，在这段时间里，摄影经历了从最初的准确记录到成为一种艺术形式的过程。和有着数千年历史的绘画相比，摄影还显得相当年轻，但正是由于它作为一种新的艺术形式所具有的传承经典、不断创新的活力，才在构图方面，走过了绘画艺术数千年走过的道路。

知识链接：

摄影与绘画均是造型艺术中的门类，都有属于二维平面上的空间艺术，都是用画面形象来反映生活和表达思想感情的。摄影的构图方式和绘画是相通的。画家与摄影师有一个共同的特点，就是在生活中挖掘美和提炼素材，用同样的艺术语言(点、线、面、明暗或色彩)来表达对生活的感受。

要培养正确的构图意识，摄影师可以学习和借鉴画家在绘画中运用的表现手法和构图方式来安排照片中的画面元素。事实上，每种画派所讲究的构图方式都不尽相同，国画和油画在创作中对于构图的认识和理解乃至绘画方法也大相径庭。对摄影艺术而言，油画的构图学问更具有参考价值，如图3-2所示，绘画者使用了对角线构图。

图3-2　具有对角线构图形式的作品

3.1.2 认识摄影构图

摄影艺术的创作过程中,构图是很重要的,因为在很大的程度上,构图决定着构思的实现,决定着作品的成败。因此,研究摄影构图的实质,在于帮助我们从周围丰富多彩的事实中选择出典型的生活素材,并赋予它鲜明的造型形式,创作出具有深刻思想内容与完美形式的摄影艺术作品。

构图就是将各部分组成、结合、配置并加以整理出一个艺术性较高的画面。在一定的空间,安排和处理人、物的关系和位置,把个别或局部的形象组成艺术的整体。在中国传统绘画中称为"章法"或"布局"。总之,构图就是指如何把人、景、物安排在画面中以获得最佳布局的方法,是把形象结合起来的方法,是揭示形象的全部手段的总和。如图3-3所示,背景部分颜色较暗且被虚化,经过合理构图,此时黄色的花朵作为主体被凸显出来。

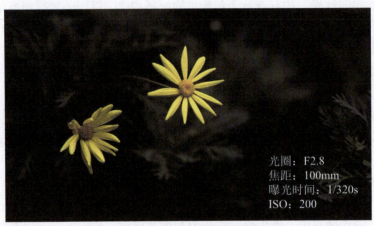

图3-3 合理构图突出主体

构图的目的是:把构思中典型化了的人或景物加以强调、突出,从而舍弃那些一般的、表面的、烦琐的、次要的东西,并恰当地安排陪体,选择环境,使作品比现实生活更高、更强烈、更完善、更集中、更典型、更理想,以增强艺术效果。总的来说,就是把一个人的思想情感传递给别人的艺术。

每一个题材,无论平淡还是宏伟,重大还是普通,都包含着视觉美点。当我们观察生活中的具体物象——人、树、房或花的时候,应该撇开一般特征,而将其看作是形态、线条、质地、明暗、颜色、用光和立体物的结合体。通过摄影者运用各种造型手段,在画面上生动、鲜明地表现出被摄物的形状、色彩、质感、立体感、动感和空间关系,使之符合人们的视觉规律,为观赏者所真切感受时,才能取得满意的视觉效果和视觉美点。

知识链接:

构图要具有审美性。作为摄影者,不过是善于用眼睛审视大自然并把这种视觉感受移到画面上而已。但构图并不能成为目的本身,因为构图的基本任务,是最大可能地阐明艺术家的构思。

3.1.3 充分利用"黄金分割"和"三分法"

几个世纪以来,文艺复兴时期的建筑师、画家以及19世纪中期的摄影师都有在使用"黄金比例规则"进行构图。通过这种构图方式将画中的人物安排在正确的位置,绘画完成后,整个画面会达到和谐美观的艺术效果。

黄金分割构图能够使构图和谐美观。对于摄影师来说,黄金分割点可以看作是创作作品时的切入点,将主体安排在分割点位置处,通常可以使拍摄的画面达到令人满意的效果,黄金分割公式可以从一个矩形推导出来,如图3-4将正方形底边分成二等份,取中点x,以xy为半径作圆,其与底边直线的交点为z点,这样将正方形延伸为一个比率为5∶8的矩形(yy′线段即为黄金分割线),A∶C = B∶A = 5∶8。

图3-4　黄金分割构图

在理论上,我们已初步了解了什么是黄金分割构图法,下面利用具体拍摄实例介绍该构图。下左图在拍摄过程中就将所要拍摄的被摄体按照以上黄金分割示意图中的三个区域来安排。有时候,在拍摄照片时,也可以将示意图翻转180°或旋转90°来安排画面。

三分法则是黄金分割的简化,其基本目的就是避免对称构图。使用三分法则来避免死板的对称有两种基本方法,一种是把画面划分成占据1/3和2/3面积的两个区域;另一种是将被摄体置于如示意图所示的一个十字点位置上,使主体在画面中更加突出,如图3-5所示。

图3-5　示意图

3.1.4 突出主体元素的四把利剑

摄影是一门减法艺术,画面简洁是摄影构图最基本也是最重要的原则,要想让照片主体具有最强的视觉冲击力,摄影师常常需要在杂乱的拍摄环境中采用最简单和最直接的方式来表现主体。接下来介绍四种常见的实现减法艺术的构图方法。

首先,选择一个简单的背景,这样不会分散观众对画面主体的注意力。简单的背景是实现画面简洁、突出主体最基本的方式。

其次,利用长焦镜头和大光圈的作用来营造浅景深的画面效果。景深减法和构图方式对形态特征和周围元素雷同、不十分突出的拍摄对象最为适用。

再次,利用广角镜头近大远小的透视变形原理,在保留了画面中所有环境元素的情况下,突出强化主体,使照片更加自然和富有现场感。在拍摄时,广角镜头的焦距越短,透视变形效果越强;摄影师距离要表现的物体越近,被摄体越突出,画面中其他拍摄对象越被弱化。

最后，通过遮挡法的构图方式来突出画面主体。当拍摄现场的环境元素太过杂乱时，利用一个简单的前景将画面中无须呈现的内容遮挡起来，就可以实现简洁画面的作用。遮挡法构图还能重点刻画被摄者的局部表情，表达出画面特殊的意境感受。

如图3-6所示，拍摄者在拍摄时使用100mm长焦镜头和大光圈F2.8拍摄黄花，虚化了画面背景，使主体花朵更加突出。

3.1.5 把握摄影构图中的平衡

摄影构图的目的是针对拍摄场景，把握画面中的各项元素，把最优美、最丰富和最和谐的画面呈现给观者。构图的核心概念是平衡。平衡是张力的结果，具有影响力的两个对立面相互匹配使画面获得均衡和协调的视觉感。照片最终效果是否具有平衡感，是整个构图组合是否成功的重要评判依据，平衡的构图可以让观者感觉到心灵的稳定与和谐；它还是一种相互呼应和视觉习惯的艺术平衡。如图3-7所示，天空中的白云占据了半个画面，形成了面的构图，保证了整个画面的平衡。

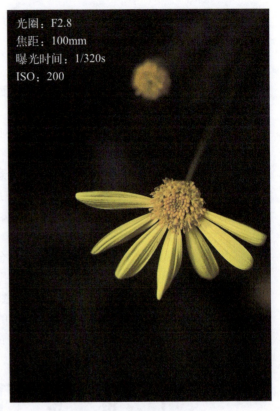

图3-6　大光圈拍摄花朵

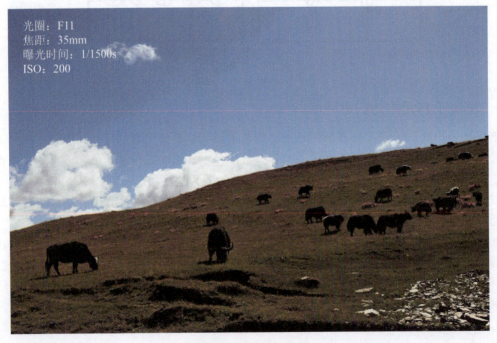

图3-7　保证画面均衡

3.1.6 把握摄影构图中对比元素

对比强调的是画面元素之间的区别，摄影师在摄影构图过程中，要在画面中积极寻找能够产生强烈对比效果的元素(比如，影调的对比、色彩的对比、形态的对比等)，将它们纳入画面，以合适的比例进行安排，从而有效地增强画面的戏剧效果和视觉冲击力。如图3-8所示，拍摄者利用远近、大小的对比方式来表现被摄体，近处的灯具较大，逐渐虚化的灯具也依次变小，虚实的对比，使画面主体和辅体和谐共存。

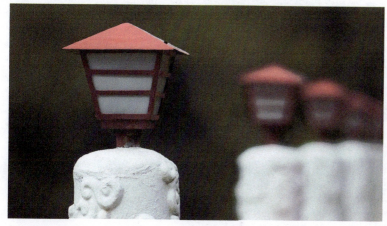

光圈：F1.8
焦距：135mm
曝光时间：1/5000s
ISO：100

图3-8　虚实对比突出主体

3.1.7 不同视角带来的非凡感受

摄影师在进行摄影构图时，拍摄的角度不同，所得到的画面感觉也不尽相同。一般的摄影角度分为3种，即俯视、平视和仰视。俯视角度是指相机机位高于拍摄对象的拍摄角度，主要用于表现较为开阔的画面；平视是最常用的视角，是指相机机位与拍摄对象齐平；仰视则是指相机机位低于拍摄对象的拍摄角度，用此角度进行摄影创作时，多采用广角或者中焦距镜头，用于表现景物高大的气势。

如图3-9所示，拍摄者利用仰拍视角表现高大的建筑。仰拍方式非常适合表现被摄体高大、雄伟的气势。搭配广角镜头，有利于近距离摄取较大的画面，擅于表现近大远小的透视效果。

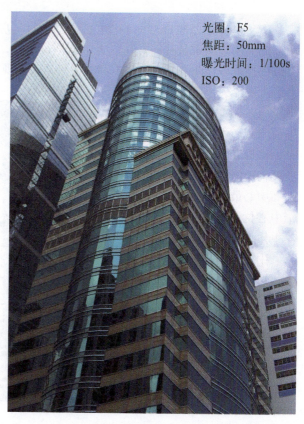

光圈：F5
焦距：50mm
曝光时间：1/100s
ISO：200

图3-9　仰拍建筑物

实例分析

如图3-10所示，拍摄者将人物置于画面中的三分线上，使人物的形象在画面中能够很好地凸显出来。虚化的背景使得被摄主体更加突出。

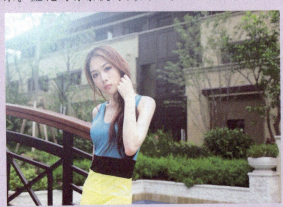

光圈：F2.8
焦距：320mm
曝光时间：1/100s
ISO：100

图3-10　三分法构图拍摄人像

3.2　画面中的点

点、线、面是组成形体构图的三大元素，也是摄影构图中重点考虑的因素。线由点组成，而面的边缘则是线。点在三者中结构最简单，但也有大小之分，在摄影构图中，摄影者可以借助单点、两点、多点等不同的效果，来表现被摄体的形态特征。

3.2.1　单点式构图

当画面中只存在单一的被摄体时，摄影者可以使用单点式构图即中央构图法，将唯一的被摄体置于画面中心最重要的位置。被摄体位于中心位置时，能将观者的视线引向主体，起到聚焦的作用。

中央构图在有些情况下，当被摄体居于画面中心时，会产生静止的感觉，而使照片显得呆板，而主体偏离画面中心的构图往往会更加有趣、更加生动。

如图3-11所示为一朵鲜花。该作品通过点的构图使一朵粉色的鲜花在复杂的背景中脱颖而出，显得

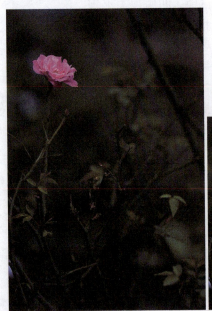

光圈：F2.8
焦距：100mm
曝光时间：1/400s
ISO：100

图3-11　单点式构图

亭亭玉立，点构图就是通过某个突出的点来吸引观赏者的目光。

3.2.2 对称式构图

对称构图是指将画面中的事物，以画面上水平或垂直方向的中轴线为界，形成左右或上下对称的视觉效果。其可起到相互呼应的作用。采用对称式构图方法拍摄的图片，画面结构规规矩矩、平平稳稳，端庄严谨，具有图案美、趣味性强的特点。

如图3-12所示，拍摄者在画面中同时纳入两只蝴蝶，使画面更加丰富生动，这种左右对称式构图非常适合拍摄植物、动物等一起出现的情景。不仅给人以对称的感觉，而且还会带给人平衡之美。

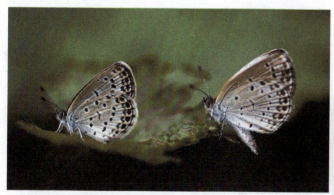
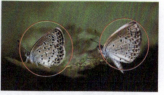

光圈：F2.8
焦距：100mm
曝光时间：1/800s
ISO：200

图3-12　对称式构图

3.2.3 棋盘式构图

棋盘式构图主要是指同一属性的物体以一种重复统一的形式构图，这种构图方式能让画面中的物体之间有着直接或间接的呼应关系，从而达到均衡统一的画面效果，让画面产生一种优美的韵律感和统一感。棋盘式构图一般适合表现大片的花卉、森林、山峦等有一定规律性的物体。

如图3-13所示，图中呈棋盘状分布的花朵，前实后虚，画面有主次之分，和谐而不凌乱。

光圈：F5.6
焦距：100mm
曝光时间：1/200s
ISO：400

图3-13　棋盘式构图

知识链接：

在拍摄重复性的画面时，应选取色彩丰富、造型乖巧或简单的物体。这是由于棋盘式构图原本就具有强烈的重复感，如果纳入复杂的元素，则会显得画面较为杂乱，带给人视觉混乱的感受。

实 例 分 析

如图3-14所示，拍摄者采用点构图拍摄花朵，并将被摄体安排在了略微偏离中央的位置，使用F2.8大光圈虚化背景。利用相机点测光模式精确合焦，使得被摄体在比较阴暗的环境中也能正常曝光。

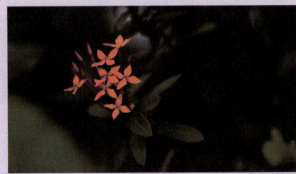

光圈：F2.8
焦距：100mm
曝光时间：1/800s
ISO：200

图3-14　点构图突出主体

3.3　画面中的线

画面中的线可以分为两种，一种是直观的线条；另一种是抽象的线条。线条具有迷人的魅力，它不仅在构图中分割画面，产生节奏；而且关系到画面的整体效果，它可以改变画面的构图，也可以直接影响画面的美感。在摄影中，线条的种类很多，有水平线、垂直线、斜线、曲线、对角线等。

3.3.1　水平线构图

因为地平线的存在，水平线构图是风光摄影中应用最多的一种构图方式。水平线构图的主导线形是向画面的左右方向发展，这种类型的构图常能给人以平稳、安静、舒适的感觉，适宜表达宽广的大海、辽阔无垠的草原等等。水平线构图不仅是指应用于地平线的描绘，而且还包括所有呈现出横向线条的被摄体。水平线构图能够赋予画面稳定的态势。在利用水平线构图时，摄影师要根据拍摄意图选择水平线在画面中的位置，以保证画面构图的准确性。

如图3-15所示，拍摄者在傍晚拍摄海面风光，利用水平线构图方式表现天地合一的广阔

之美。一望无际的海平面上风平浪静，带给人一种宁静的感受，结合水平线构图，进一步突出大海的宽广特点。

光圈：F10
焦距：200mm
曝光时间：1/1000s
ISO：200

图3-15　水平线构图

3.3.2　垂直线构图

垂直线象征着坚强、庄严、有力。总体来说，在摄影构图方面，垂直线要多于横线，如树木、电杆、柱子等等。在构图过程中，垂直线构图要比横线构图更富有变化和韵律感，如对称排列透视、多排透视等都能产生意想不到的效果。

如图3-16所示，拍摄者使用竖幅构图将垂直的树木收入画面，利用垂直线构图方式来表现树木的高大挺拔。并且在拍摄时只选取了树木的局部，使得垂直的线条更加具有节奏感，同时还增强了上下延伸的视觉效果。

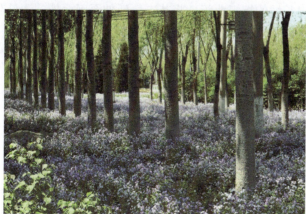
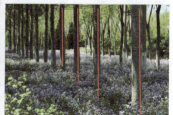

光圈：F16
焦距：80mm
曝光时间：1/16s
ISO：200

图3-16　垂直线构图拍摄树木

3.3.3　对角线构图

对角线构图是非常著名的构图方式，它也被称为长斜线构图。对角线构图一般是指直观意义上的二维画面的对角效果，这种构图方式拍摄的画面给人以不稳定的视觉感受，赋予画面以动感，使画面富有活力。

如图3-17所示，拍摄者采用对角线构图拍摄盛开的桃花及其枝干，以树枝作为画面的对角线，使画面具有延伸感。

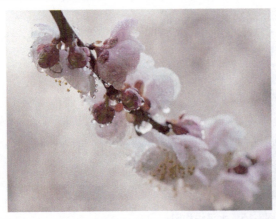

光圈：F8
焦距：90mm
曝光时间：1/400s
ISO：200

图3-17　对角线构图

3.3.4　曲线构图

曲线象征着柔和、浪漫、优雅，会给人一种非常优美的感觉。在摄影构图中，曲线的应用非常广泛，如人体摄影，其主要是呈现人体的曲线美。曲线构图包括规则曲线和不规则曲线构图。曲线的表现方式是多种多样的，摄影师在运用曲线构图的过程中，要注意曲线的总体轴线方向，可以综合运用对角式、S式、C式、O式等。当曲线和其他线综合运用时，更能突出效果，但把握难度会更大。

如图3-18所示，在拍摄万里长城时，如果摄影师所处位置较高，则可以借助全景构图的手法刻画。左图利用曲线构图表现出长城的蜿蜒曲折，将其走势延伸至画面外。清晨灰蒙蒙的雾气还未散尽，飘浮于山间，为整个画面增添了朦胧之美。

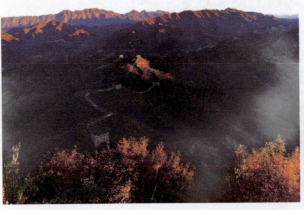

光圈：F16
焦距：28mm
曝光时间：1/5s
ISO：200

图3-18　曲线构图拍摄长城

3.3.5　C形构图

C形构图在画面中的表现形式丰富多样并使画面富有变化的美感，这类构图方式具有曲

线美的特点，可以任意地调整曲线走向，同时让观者的视线随弧线的变化而转移，具有引导和延伸的作用。

图3-19展现的是蜿蜒的海岸线，摄影师选择在转弯处取景，使画面形成弧状构图，这也就是C形构图，C形构图真实地再现了海岸的延伸感，表现出了大海的壮美。

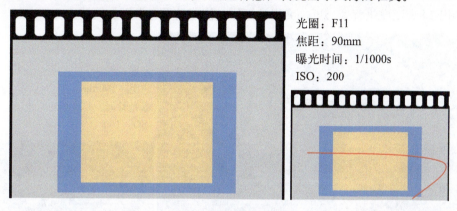

光圈：F11
焦距：90mm
曝光时间：1/1000s
ISO：200

图3-19　C形构图拍摄海岸

3.3.6　汇聚线构图

汇聚线是指画面中向某一点汇聚的线条，可以是实实在在的实体线，也可以是一种视觉抽象线。汇聚线在画面中能够强烈地表现出画面的空间感，使人在二维的平面图片中感受到三维的立体感。画面中的汇聚线越集聚，透视的纵深感也就越强烈。由于广角镜头可以产生近大远小的透视效果，此时通过调整镜头的焦距，选取适当的拍摄角度，可以实现更强烈的透视效果。

如图3-20所示是拍摄者利用汇聚线构图拍摄的走廊。左右两侧分别以墙面等线条作为汇聚线引导，从近景向远方延伸，呈现出深远的画面效果。

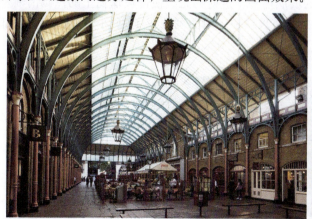

光圈：F5
焦距：100mm
曝光时间：1/500s
ISO：200

图3-20　汇聚线构图

3.3.7　V字形构图

V字形构图可用于拍摄山脉山峰、岩石、断层面等特殊的地质面貌，也可用于建筑物造

型的表现。在拍摄静物或植物时，也可以借助被摄体自身的外貌形态，通过调整不同的拍摄角度，以V字形的构图方式展示在画面中。V字形构图可以使画面中的事物更加突出，具有汇聚视线的作用。

图3-21所示，拍摄者使用微距镜头，以一个V字枝杈为主，近距离表现了冬梅顽强的生命力。使用F2.8大圈虚化背景，更加突出被摄体，使背景看起来更加简洁。

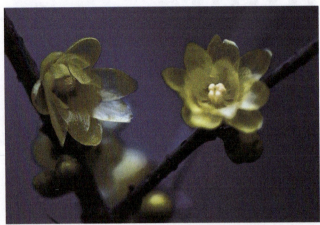

光圈：F2.8
焦距：100mm
曝光时间：1/250s
ISO：100

图3-21　V字形构图

3.3.8　十字形构图

十字形构图是竖线构图与横线构图垂直交叉形成的构图形式，十字构图能给人以平衡、庄重、严肃的视觉感。在实际的拍摄中，可以将很多的场景应用到十字形构图中，画面上的景物、影调或色彩的变化呈正交十字形，使观者视线自然向十字交叉的部位集中。多用于有稳定排列组合的物体，或者拍摄有规律的运动物体等。

如图3-22所示，被摄体是逆光的玻璃窗户，透射的光线使得玻璃窗上的图画清晰呈现出来。其正中央由横竖相交的十字构成，将玻璃窗上的图画分成了4个小部分，使得各部分图画各自独立。

光圈：F3.5
焦距：18mm
曝光时间：1/20s
ISO：200

图3-22　十字形构图

知识链接：

十字形构图，如果横竖两线长短一样，或以交点等分，会给人以对称感，使画面缺少动势，减弱表现力。所以不宜使横竖线等长，一般竖长横短比较好；两线交叉点也不宜把两条线等分，特别是竖线，一般是上半部短些，下半略长为好。

实例分析

如图3-23所示，拍摄者采用对角线构图拍摄模特，斜倚在车门上的模特正好处于画面的对角线位置，增强了画面的安定感和稳定性。

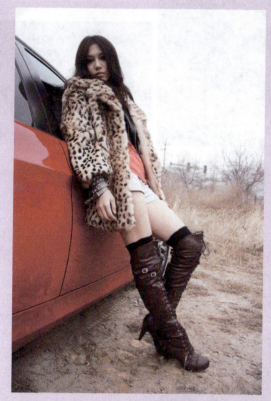

光圈：F5.6
焦距：50mm
曝光时间：1/120s
ISO：100

图3-23 对角线构图拍摄人像

3.4 画面中的面

面的概念可以说是扩大的点、加宽的线、移动的线以及点的密集集合，还可以是线环绕

出各种不同的形状，这些形状就是画面中的形。画面中最基本的形有圆形、三角形、矩形、框架等，它们各自有不同的特点。

3.4.1 圆形构图

在日常生活中，圆形是常见的形状，如汽车的车轮、篮球、碗、圆形的手工艺品、向日葵等等。在摄影中，利用圆形构图来表现这些事物的特点，可以表现出不同的画面效果。圆形构图也会带给人一种团结、团圆美满、完整的感觉。

如图3-24所示，拍摄者以圆形构图拍摄摩天轮，强调表现摩天轮的圆形结构。其中，摩天轮的各个支架分别向圆心聚拢，形成了汇聚效果。

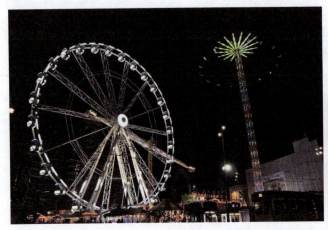

光圈：F5.3
焦距：60mm
曝光时间：1/10s
ISO：800

图3-24　圆形构图

3.4.2 三角形构图

三角形构图是指画面上的主体以三点成一面的三角形结构表现。有时被摄主体本身能够形成三角形的结构。不同形状的三角形构图能够带给人不同的视觉感受，通常正三角形构图稳定感较强，多用于表现山峰、建筑的稳定；斜三角形和倒三角形给人不稳定感，可以很好地表现画面的动态，以增强画面的视觉冲击。

如图3-25所示，拍摄者利用花朵本身的形状形成三角形构图，给人一种安定的感觉。

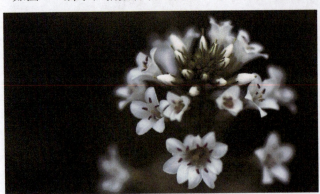

光圈：F5
焦距：45mm
曝光时间：1/800s
ISO：100

图3-25　三角形构图

3.4.3 框架式构图

框架式构图是指利用前景将被摄对象包围起来，使要表现的主体形成视觉趣味点或视觉中心。这种构图一般多表现前景与远景的关联，如利用门、窗、山洞口、框架等作为前景来表现主体、阐明环境。这种构图形式比较符合人的视觉观赏习惯，观者可以通过门或窗来观看影像，从而令画面产生更强烈的现实空间感和一定的透视效果。如图3-26所示为拍摄者拍摄的框架式构图图片。

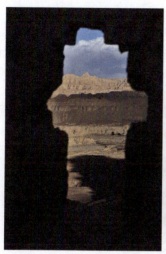
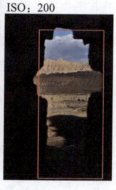

光圈：F8
焦距：90mm
曝光时间：1/640s
ISO：200

图3-26　框架式构图

3.4.4 隧道式构图

隧道式构图是具有透视效果的画面构图，它可以给人带来集中感和神秘感。隧道式构图方式一般用于表现悬崖、山洞等具有纵深透视感的事物。隧道式构图能够把近在咫尺的现实景物和观者隔离开来，有意制造出一种观察的距离感，正所谓距离产生美，这种距离感是隧道式构图之所以能够让普通的景物变得充满美感的最重要因素。

在建筑中，设计师们也非常善于使用隧道式构图，这不仅有助于产生神秘感，而且还能很好突出建筑物的特色。

如图3-27所示，拍摄者使用隧道式构图方法拍摄山间的石头，加强了画面的纵深感和美感。

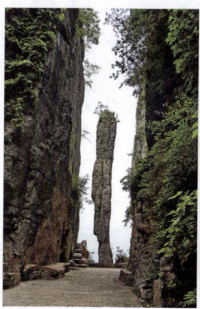
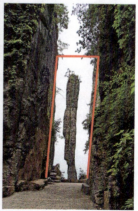

光圈：F8
焦距：90mm
曝光时间：1/640s
ISO：200

图3-27　隧道式构图

3.5 综合案例：巧用构图

构图是表现作品内容的重要因素，是作品中全部摄影视觉艺术语言的组织方式，它使内容所构成的一定内部结构得到恰当的表现，只有内部结构和外部结构得到和谐统一，才能产生完美的构图。

构图还需讲究艺术技巧和表现手段，在我国传统艺术里叫"意匠"。意匠的精拙，直接关系到一幅作品意境的高低。构图属于立形的重要一环，但必须建立在立意的基础上。一幅作品的构图，凝聚着作者的匠心与安排的技巧，体现着作者表现主题的意图与具体方法，因此，它是作者艺术水平的具体反映。概括地说，所谓构图，也就是艺术家利用视觉要素在画面上按着空间把它们组织起来的构成，是在形式美方面诉诸视觉的点、线、形态、用光、明暗、色彩的配合。

分析：

如图3-28是蓬皮杜艺术中心大楼外面的走廊，桥顶部采用了半圆式的圆弧形状，透过一角进行拍摄，圆弧式框架结构好像一个螺旋状时空隧道逐层地伸向远方，给人一种逐渐消失在天边的神奇感觉。

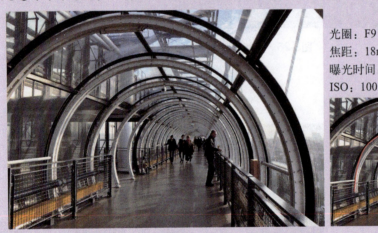

光圈：F9
焦距：18mm
曝光时间：1/200s
ISO：100

图3-28 隧道式构图

本章小结

本章主要介绍了构图的相关知识。通过学习本章，读者能够掌握构图的基本概念及构图在摄影中的重要性，常见的摄影构图有单点式构图、水平线构图、对角线构图、曲线构图、汇聚线构图、圆形构图、三角形构图、隧道式构图等。

一、填空题

1. 构图就是指如何把人、景、物安排在画面中以获得_____的方法，是把形象结合起来的方法，是揭示形象的全部手段的总和。

2. 几个世纪以来，文艺复兴时期的建筑师、画家以及19世纪中期的摄影师都有在使用"_____"进行构图。

3. 一般的摄影角度分为3种，即俯视、平视和_____。

二、选择题

1. 当画面中只存在单一的被摄体时，摄影者可以使用(　　)。
　　A．黄金分割法　　　　　　　B．单点式构图法
　　C．直线构图法　　　　　　　D．对称式构图法

2. (　　)能让画面中的物体之间有着直接或间接的呼应关系，从而达到均衡统一的画面效果，让画面产生一种优美的韵律感和统一感。
　　A．垂直线构图　　　　　　　B．对角线构图
　　C．曲线构图　　　　　　　　D．棋盘式构图

3. (　　)可以增强画面的稳定性。
　　A．三角形构图　　　　　　　B．圆形构图
　　C．曲线构图　　　　　　　　D．棋盘式构图

三、问答题

1. 摄影构图从何而来？
2. 什么是黄金分割法构图？
3. 水平线构图对画面结构的影响有哪些？
4. 拍摄圆形构图的画面时应注意哪些问题？

第 4 章

摄影用光的技巧

学习目标

1. 了解摄影中的基本光质。
2. 熟悉光的方向，并能熟练应用，以拍出优质的作品。
3. 了解光线的种类。

光质　光线种类　光线方向

关于摄影，我们总是在强调用光技巧，不同的光质、光线方向、光线种类会给画面带来不一样的视觉效果。光线是摄影的先决条件，摄影用光是拍摄者的基本功，拍摄者通过光线来表现被摄对象的形态，营造不同的画面气氛。

分析：

日落前的傍晚是一个很好的拍摄素材。如图4-1所示，表现的是傍晚日落时的景象，天空在微弱光线下呈暖色调，云彩也随着落日的微风飘动着，明亮的太阳成了画面中的亮点。但由于日落时光线不足，作为前景的山丘在逆光照射下形成剪影，与天空形成强烈的明暗对比。画面明暗层次丰富，结合水平线构图，使整个画面表现出一种安静、祥和的气氛。

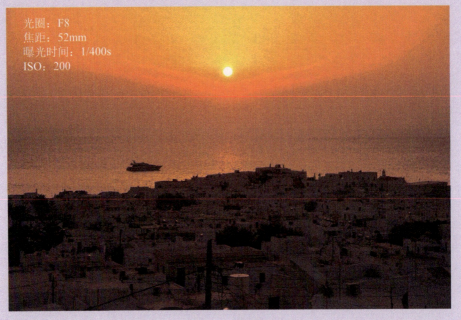

图4-1　日落景象

4.1 基本光质详解

光线是摄影师的画笔,是摄影中必不可少的元素,没有光就没有影像。光线对于摄影,尤其是户外摄影有着很大的影响。光线不仅可以影响画面的明暗程度,还可以影响色彩的变化。拍摄者需要了解光线的属性,并且正确地运用光线,以使画面呈现出完美的效果。

4.1.1 光度

光度是光源发光强度和光线在物体表面的照度以及物体表面呈现的亮度的总称,光源发光强度和照射距离影响着光线的照度,照度影响着亮度。在常见的光源中,只有太阳的照度不受照射距离的影响,不过其强度会随着时间、季节、天气、纬度的变化而变化。

> **知识链接:**
> 光线的亮度受照度和物体反光率的影响,照度高亮度高,在照度不变的情况下反光率高的物体看起来更亮。光度决定了曝光,与被摄体的色彩、层次的表现有着密不可分的联系。

如图4-2所示,拍摄者在下午2:18进行拍摄,此时太阳光线强度高,被太阳照射的山体因反光率不同而呈现出不同的亮度,天空和雪山山顶积雪处反光率高,用相机测得的曝光值偏小;山脚下树木受光线的照射,反光率较低,测得的读数偏大,处于背光位置的地面接收光线强度低,测得的读数最大。综合四个区域的曝光读数设置曝光组合,让天空和雪地曝光过度一挡,背光位置欠曝光一挡,这样画面的整体曝光会基本准确,以便将画面的明暗层次准确表现出来。

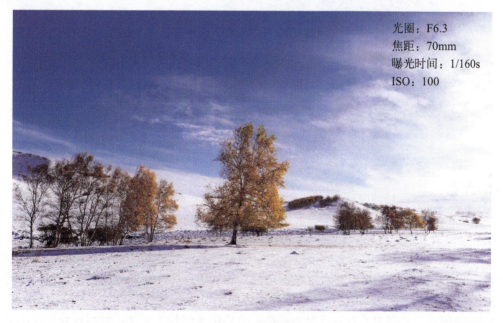

光圈:F6.3
焦距:70mm
曝光时间:1/160s
ISO:100

图4-2 山间雪景

4.1.2 光比

光比是指被摄体受光面亮度与阴影面亮度的比值或主光与辅光亮度的比值。通过光比可了解画面的明暗反差，光比说明画面明暗差异。通过控制光比可控制画面的影调，例如，光比为1∶16，说明画面光线分布不均匀，照片影调属于低调。

光比等于1∶2n，n为受光面与背光面或主光与辅光所差的级数，如受光面、背光面测得的曝光读数分别为：光圈：F4.0、曝光时间：1/125s、ISO：200，光圈：F11.0、曝光时间：1/125s、ISO：200它们的亮度差了3档，则光比为1∶23 =1∶8。

如图4-3所示，图中的模特左右脸的亮度相当，光比为1∶2，亮部与暗部的反差较小，配合模特的服饰和表情，展现出了女性的活泼、可爱。

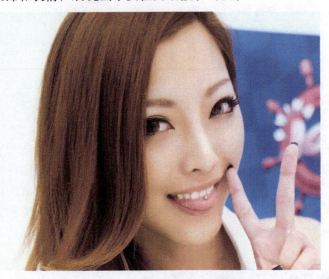

光圈：F5.6
焦距：85mm
曝光时间：1/120s
ISO：100

图4-3　人物用光

知识链接：

计算光比还可用于控制画面的反差，光比过度必定会带来明部或暗部细节损失，如果摄影师要保留被摄体丰富的细节，则需要缩小光比。

4.1.3 光色

光色即光源的颜色，人们用色温来描述光色，色温高的光线呈现蓝色、蓝紫色，色温低的光线呈现出黄红色、红色。光线的颜色将影响被摄体的色彩和画面的色调，例如，黄昏的光线色温很低，黄红色的阳光会与被摄体固有的色彩叠加形成新的色彩，使整幅画面呈现出偏暖的效果。摄影师可以人为地改变现场光色，如利用色片改变光线的色彩、利用滤镜改变进入镜头的光线的色彩、利用白平衡设置改变画面呈现的色调。

如图4-4所示，拍摄者是在日落时分拍摄，黄昏的光线较为柔和，整幅画面呈现出暖色调效果，画面显得温馨且自然。

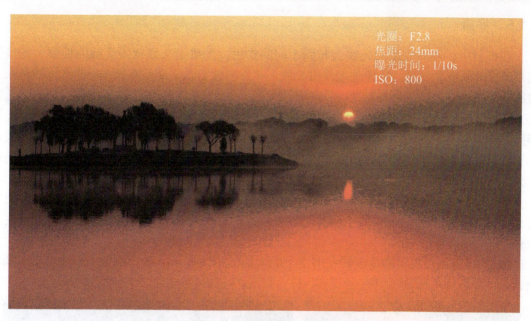

图4-4 日落时分拍摄景象

4.1.4 光位

光位即光线的照射方向和照射角度,不同的光位会产生不同的明暗效果。常见的光位有顺光、侧光、逆光、顶光。选择光位是拍摄用光时不可缺少的一步,光位的选择将决定画面的整体效果与表现重点,也会决定被摄体的测光、曝光方式。

如图4-5所示,摄影师在逆光的环境下拍摄花朵,画面中形成了明显的明暗对比,虚化的背景使得主体更加突出。

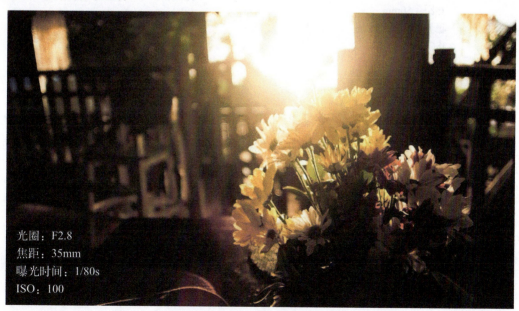

图4-5 逆光拍摄花朵

4.1.5　光质

在摄影中，不同性质的光线会起到不同的作用。光质指光线软硬聚散的性质，光线按光质可分为软光和硬光。软光是漫反射光线，其方向性不强，反差不大，不易产生颜色深、边缘清晰的影子。硬光是直射光线，其方向性强、强度较高、反差大，可以制造出大光比效果，易产生鲜明的影子。硬光经过改造可变为软光，利用在闪光灯上加柔光罩、利用反光板等高反光物体反射硬光、利用透光板过滤硬光都可有效地减弱硬光线的硬度，形成光质较软的光线。软光擅长展示色彩、图案、形状，硬光擅长展示质感、层次；利用软光拍摄的画面给人以细腻、柔美的感觉，利用硬光拍摄的画面给人以明快、鲜明的感觉。

如图4-6所示，摄影师在阴天拍摄花朵。利用柔光可突出花朵鲜艳的色彩，绿色和黄色的鲜艳对比展现出了花朵旺盛的生命力。如果摄影师减少一挡曝光补偿，可使色彩显得更加浓郁。

如图4-7所示，表现的是放置在书桌上的人偶。拍摄者采用硬光拍摄，表现出了人偶的质感。

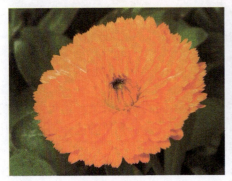

光圈：F5
焦距：50mm
曝光时间：1/100s
ISO：200

图4-6　花卉拍摄

光圈：F5.6
焦距：80mm
曝光时间：1/80s
ISO：200

图4-7　静物拍摄

4.1.6　直射光

在晴朗的天气里，阳光没有经过任何遮挡直接照射到被摄对象，被摄对象受光的一面就会产生明亮的影调，而不直接受光的一面则会形成明显的阴影，这种光线被称为直射光。在直射光下，受光面与不受光面会有非常明显的亮度反差，因此，很容易产生立体感。

知识链接：

通常情况下，在自然的直射光线或者影棚内的硬光条件下进行拍摄，摄影师经常会利用反光板来对被摄对象的阴影部分进行补光，这样画面效果看起来会更自然一些。

如图4-8所示，拍摄者利用直射光线拍摄模特，可以看到模特的左右脸有明显的阴影效

果，增加了人物的立体感，同时将背景虚化，更加突出人物主体，画面显得活泼可爱。

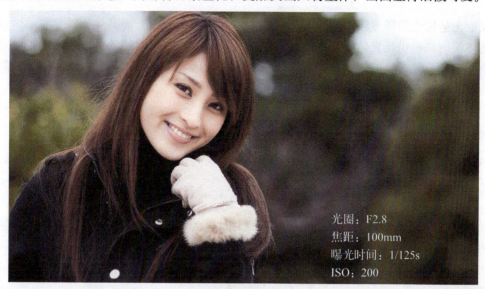

光圈：F2.8
焦距：100mm
曝光时间：1/125s
ISO：200

图4-8　直射光线下拍摄人像

4.1.7　散射光

当阳光被云层或者其他物体遮挡，不能直接照射被摄体，只能透过中间介质照射到被摄体上，此时光会产生散射现象，这类光线被称为散射光。由于散射光所形成的受光面及阴影面不明显，明暗反差较弱，因此产生的画面效果比较平淡柔和。

图4-9是拍摄者利用散射光拍摄的画面。画面中不仅明暗反差小，而且影调和谐细腻，没有明显的阴影，层次较为丰富细腻。摄影师采用低角度进行拍摄，展现出了真实的海边城市风景，并把当地风貌准确地表达于画面之上。画面中飘浮着的层层云朵呈曲线形，丰富了画面的视觉效果。

图4-9　利用散射光拍摄海面风光

4.1.8 反射光

反射光是指光源所发出的光线，不是直接照射到被摄对象，而是先对着具有一定反光能力的物体照明，再由反光体的反射光对被摄对象进行照明。反射光的照明性质要受到反光体表面质地的影响。光滑的镜面反光物所反射出来的光线具有直射光线的性质，而粗糙的反光物体反射出来的光线则具有散射光线的性质。

> **知识链接：**
> 在摄影创作中，最常用的反光工具是反光板和反光伞。尤其是在影棚摄影中，摄影师经常利用反光板来辅助摄影创作。

如图4-10所示，拍摄者在室内拍摄人像照片时，为了避免人物脸部曝光不足，摄影师都会使用反光板进行补光，灯光照射出来的光线也会经过墙面的反射，折射到被摄者的面部，从而使人物面部获得充足的照明。

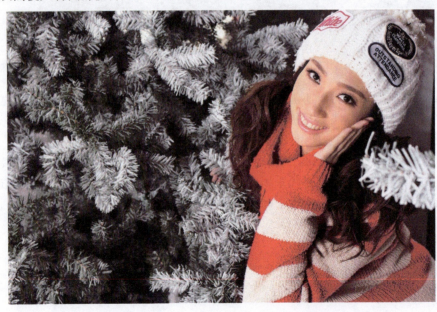

光圈：F5.6
焦距：40mm
曝光时间：1/125s
ISO：200

图4-10　利用反射光拍摄人像

> **知识链接：**
> 使用反光板拍摄人像时，可以借助其两个作用，一是能反射到被摄者脸上的定向光线，可以对被摄者脸部的曝光增加一档；二是可以减少从背景到前景的曝光差别，不会使明亮的背景严重地曝光过度。

实例分析

图4-11为拍摄者利用反射光拍摄的人像。在拍摄时利用反光板给人物补光。在拍摄人像照片时由于时间或地理位置关系会造成拍摄环境较暗，此时可使用反光板给周围环境补光，照亮被摄者面部，让人物的脸部得到充足的光亮，从而使人物的脸部白皙、粉嫩。

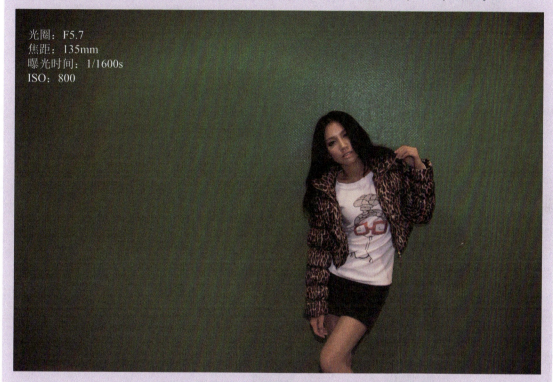

图4-11 反射光拍摄人像

4.2 摄影光线的方向和应用

对于摄影来说，在拍摄过程中，光线的照射方位不同，其产生的画面效果也不尽相同。若能根据被摄体、环境条件及拍摄者的意图合理布光，便可以拍出精美的照片。光线按照射方向的不同，大致上可以分为：顺光、前侧光、侧光、逆光、侧逆光和顶光。

4.2.1 顺光

顺光是最常见的照射光线，顺光的照明方向与照相机的拍摄方向是一致的。对摄影师来说，顺光的利用率较高。由于光线的直接投射，顺光照明均匀，阴影面少，并且能够隐没被摄体表面的凹凸不平，使被摄体影像明朗。但是顺光难以表现被摄体的敏锐层次和线条结构，从而容易导致画面平淡。摄影师可以利用图案、色彩等增添画面的趣味。

如图4-12所示为顺光条件拍摄的花卉，摄影师正好利用顺光如实描述被摄体的色彩、纹

理、结构等细节,利用顺光拍摄突出表现花卉的色彩,给人留下深刻的印象。

光圈:F2.8
焦距:40mm
曝光时间:1/150s
ISO:200

图4-12　顺光拍摄花朵

4.2.2　前侧光

前侧光是指摄影师的拍摄角度和光线的照射方向有一个约为45°的角度差。前侧光在风光摄影、建筑摄影等方面得到了广泛的应用。利用前侧光拍摄,照片中会出现物体的阴影,这有利于增加画面的立体效果。但是从总体上来说,画面中的主体和大部分景物仍然在正常的光线照射范围内,画面仍保持着明快的影调,这样对于曝光的控制也相对简单。

如图4-13所示,利用前侧光拍摄人像。画面中亮部与暗部充分地被体现出来,同时采用仰拍方式取景,更能突出人物的立体感。

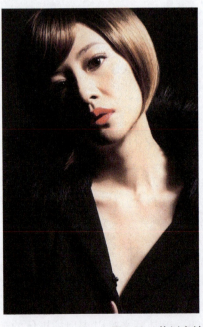
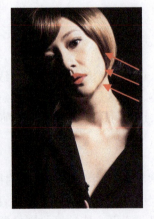

光圈:F5.6
焦距:120mm
曝光时间:1/150s
ISO:200

图4-13　前侧光拍摄人像

4.2.3 侧光

　　侧光是指来自相机左右两侧的光线，其光线的照射角度和摄影师的拍摄方向基本成90°角。当被摄体受侧光照射时，其靠近光源的一侧较亮，远离光源的一侧较暗，画面会产生较多的阴影。侧光善于表现被摄体的轮廓、形状，突出被摄体的立体感和画面的空间感，所以侧光特别适合用于拍摄建筑、风光。侧光也可用于拍摄人像，如果不需要过大的明暗反差，可对背光的位置补光，缩小光比。由于侧光会产生较多的阴影，所以侧光也是拍摄低调影像、中间调影像常用的主光光位。

　　如图4-14所示，拍摄者采用侧光拍摄儿童，同时将对焦点定位于儿童面部，将脸部的细节表现了出来，突出表现了主体形象，并保证了画面的准确曝光。

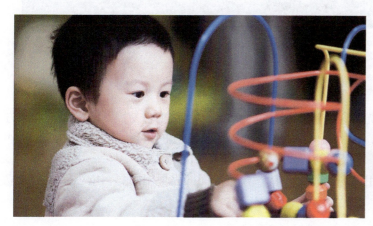

光圈：F2.8
焦距：150mm
曝光时间：1/80s
ISO：200

图4-14　侧光拍摄人像

4.2.4　逆光

　　逆光与相机拍摄方向呈180°左右夹角，光线照射被摄体背面，其面向相机的一面几乎没有光照，画面阴影最多。以逆光作为主光主要有两种处理手法：第一种是让被摄体面向相机的一面准确曝光损失背景细节，画面依靠晕光等特殊光效表现效果；第二种是让背景准确曝光损失被摄体细节，画面依靠被摄体形成的剪影效果表达主题。在进行逆光拍摄时，可以使用点测光模式对准曝光的位置测光，这是拍摄低调影的常用光位，也可用轮廓光修饰被摄体。

　　如图4-15所示，摄影师利用逆光营造出美丽的剪影。此时拍摄时间段选择在太阳落山后还留有余光的时候，太阳慢慢地躲进云层，摄影师使用点测光模式对准天空中较亮的部分测光，使天空色彩还原准确，曝光不足的景物和人物由于太阳落山慢慢形成暗色，形成了剪影。

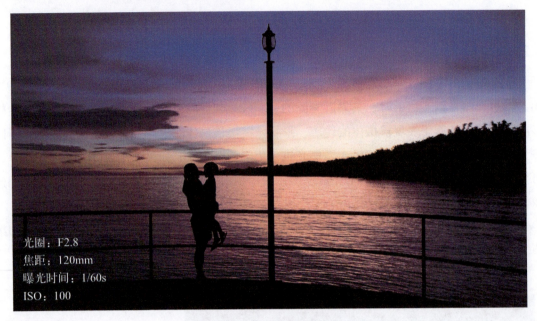

光圈：F2.8
焦距：120mm
曝光时间：1/60s
ISO：100

图4-15　逆光形成剪影效果

4.2.5　侧逆光

侧逆光与逆光相比，侧逆光可以带来更明显的物体立体感和更容易控制的拍摄角度和方式。由于侧逆光无须直射光源，摄影师可以更加轻松地避免眩光的出现。同时在侧逆光条件下的曝光控制相比于逆光来说，也要更容易些。

如图4-16所示，拍摄者利用侧逆光拍摄模特，模特的面部表现出阴影，增强了人物的立体感。

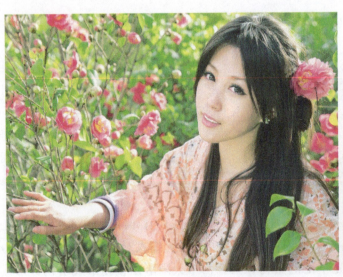

光圈：F2.5
焦距：33mm
曝光时间：1/400s
ISO：100

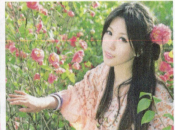

图4-16　侧逆光拍摄人像

4.2.6 顶光

顶光是指头顶上方直下与相机呈90°角的光线。顶光对于摄影师来说，是很难让照片呈现出完美的光影效果的。在拍摄风光题材时，顶光更适宜表现表面相对平坦的景物。如果顶光运用恰当，也可以为画面带来饱和的色彩、均匀的光影和丰富的画面细节。

如图4-17所示，摄影师利用顶光拍摄建筑局部场景，此时阳光从建筑物上方照射，硬光质的顶光突出了建筑物的线条与轮廓，充分展现出了建筑物的特色。

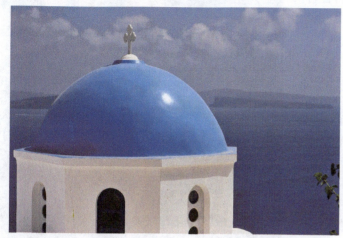

光圈：F5.6
焦距：85mm
曝光时间：1/125s
ISO：100

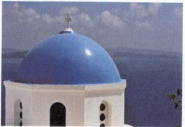

图4-17　顶光拍摄建筑物

实例分析

如图4-18所示，拍摄者利用前侧光拍摄城市建筑。画面中亮部与暗部充分地被体现出来，同时采用仰拍方式取景，更能突出建筑物的立体效果。蓝色背景与多色建筑物相互衬托，使画面色彩不失协调。

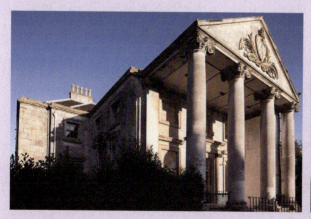

光圈：F8
焦距：24mm
曝光时间：1/200s
ISO：200

图4-18　前侧光拍摄建筑物

4.3 光线的种类

用于摄影的光线种类有很多，摄影师在拍摄之前应根据表现意图以及拍摄环境的条件选择合适的光线。下面将分别向读者介绍常用的摄影光线，了解它们各自的特点，以便在拍摄中能够灵活运用，拍摄出最佳的摄影作品。

4.3.1 人造光

人造光主要指各类灯光，可分为两大类：连续光和闪光。台灯、路灯的光线属于连续光，它们不会受曝光时间的影响；闪光是各类摄影闪光灯发出的光线，它们受曝光时间的控制。人造光最大的优点是摄影师掌控起来方便，可利用不同的光度、光位、光色、光质，灵活掌握画面效果。

图4-19是一幅室内剪影作品，悬挂的吊灯与台阶上的灯光为被摄者照亮了出口的方向。灯光不仅为画面提供了光照，同时也是画面的表现对象。昏黄的灯光营造出了低调、神秘、柔美等多种感觉，人物剪影的出现营造了画面的神秘感。

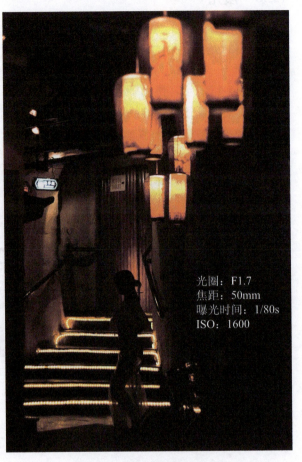

光圈：F1.7
焦距：50mm
曝光时间：1/80s
ISO：1600

图4-19　灯光营造剪影效果

4.3.2 自然光

自然光是指天然光源发出的光线，日光、月光、星光都属于自然光，其中，摄影使用较多的是日光。日光发光强度高，照射面积最广，是拍摄风光等景别较大的场景时是必不可少的光线。不过日光的强度、光质、光位会因时间、季节、地理位置的变化而变化。

如图4-20所示，拍摄者利用黄昏的光线拍摄花卉。摄影师利用此时散射光线的柔和性，展现了以色彩见长的花卉。画面中没有形成生硬的影子，画面给人以柔美、细腻的感觉，符合花卉的特点。

知识链接：

日光变化较大，拍摄之前应准备充分，特别是到陌生的地方进行拍摄。摄影师可提前一天到拍摄地了解情况，记录下光线的变化状况，以免错过最佳的拍摄时机。

第4章 摄影用光的技巧

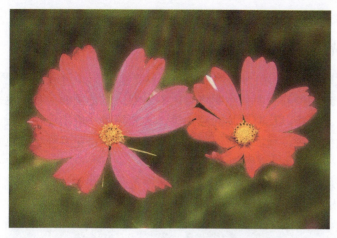

光圈：F8
焦距：50mm
曝光时间：1/125s
ISO：400

图4-20 自然光拍摄花朵

实例分析

如图4-21所示，拍摄者使用人造光线拍摄室内的美女模特，模特趴在桌上，灯光从前侧方打在模特的脸上和书桌上，造成部分阴影效果，增强了人物的立体感，营造出了知性、温馨的画面氛围。

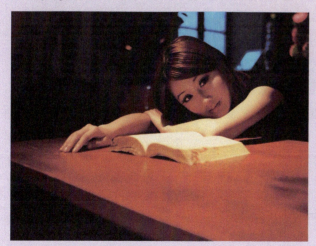

光圈：F8
焦距：50mm
曝光时间：1/125s
ISO：400

图4-21 人造光拍摄人像

4.4 创造性地利用光线

景物有了光线的照射，才会产生明暗、轮廓和色调。所以说摄影是光影的艺术，光线是摄影的生命，没有光线就没有摄影。光线也是摄影的画笔，是画面中极具表现力的元素之

一、了解并创造性地运用光线可创作出更生动、更具感染力的摄影作品。

4.4.1 阴天柔和的散射光线

阴天以散射光为主,散射光线(柔光)方向性不强,不易产生阴影,可以准确记录被摄对象的形态、色彩等。利用柔光拍摄的画面虽然明暗对比不强烈,但是画面柔和、色彩细腻且饱满。柔光适用于拍摄花卉、人物以及旧照片的翻拍等。柔光环境一般出现在阴天或多云的天气,可利用清晨的柔光拍摄花卉,画面色彩深郁、光线柔和,能将花卉鲜艳的色彩、细腻的质感充分地表现出来。

如图4-22所示,表现的是阴天柔和光线的花朵。画面中花朵影调细腻,真实地展现出了花朵的色彩和质感。画面中出现了一只蜜蜂,为画面增添了动感。

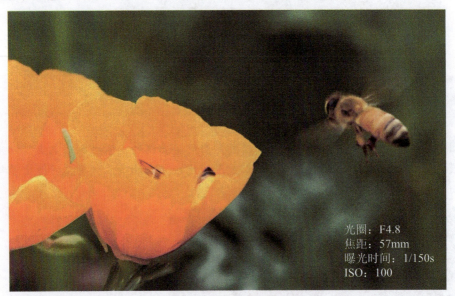

图4-22　散射光线拍摄花朵

知识链接:

阴天光线是随云层变化而变化的,光线相对比较稳定,画面影调平淡,没有明显的阴影,不足之处是不能较好地表现事物的立体感。

4.4.2 晴天下的直射光线

自然光线在晴天是以太阳为直射光、天空散射光和地面环境反射光三种形态出现的;阴天主要以散射光为主要光源;而在晚上的主要光源是月光与灯光。晴朗的天空下直射光源是明亮的自然光源,此时光线性质属于硬光。直射光照射在物体上,能形成明显的受光面、背光面和清晰的投影。

如图4-23所示,拍摄者利用直射光拍摄行走的人物,为画面添加了动感元素。在直射光线的照射下,画面色彩明丽,在墙面上形成了人物的影子,增强了画面的立体感。

光圈：F4.8
焦距：57mm
曝光时间：1/150s
ISO：100

图4-23　直射光线拍摄人物

4.4.3　清晨时分的光线

清晨的光线偏暗，照射角度低。随着太阳的上升，光照角度会逐渐改变，由于清晨光线变化快，可表现出不同的光影画面。在清晨时分的光线照射下，想要更好展现清晨的风光画面，在拍摄取景时，可将天空等明亮的场景拍摄得更加广阔一些，来展现清晨壮美的风景。

如图4-24所示，拍摄者在清晨时分拍摄沙漠中的景象，清晨的光线角度适中，方向感强，而且光线色彩平衡呈中性，沙漠受光线影响，呈现出明暗对比，增强了沙丘的立体感，很好地表现出了沙漠的风光。

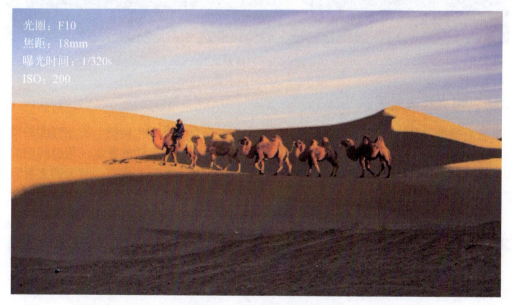

图4-24　清晨拍摄沙漠风光

4.4.4 日落时分的光线

日落是拍摄的黄金时间段之一，也是能渲染画面气氛的拍摄时间段之一。大多数时间由于光线过强，所以要避免将太阳纳入画面，而日落时分太阳光线由强变弱，并且，这个时候的光线呈暖色调，可以直接拍摄到独特的夕阳美景。

如图4-25所示，摄影师利用日落光线的变化展现了天空丰富的层次。云彩在不停地运动着，夕阳的光亮处与阴暗处形成明暗对比效果。同时，拍摄者逆光拍摄，使画面形成了独特的剪影效果。

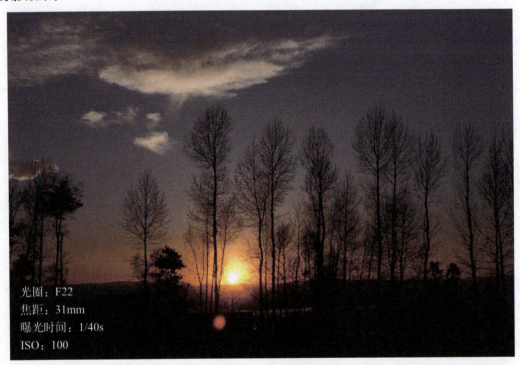

光圈：F22
焦距：31mm
曝光时间：1/40s
ISO：100

图4-25 日落景象

4.4.5 利用光线表现质感

质感是被摄对象特征的重要表现，可以为照片带来真实感和生动感。质感鲜明的风光照片会带给人强烈的视觉冲击；质感鲜明的静物照片给人以真实生动的感觉，质感鲜明的人物照片形象更加逼真。从侧面照射的硬光可以很好地突出被摄对象的质感，晴天的直射阳光是最常见的硬光，此外室内没有加柔光罩的灯光光质也比较硬。

知识链接：

质感不仅指凹凸的纹理，光滑的物体也可以通过高光(画面中最亮的)体现质感，半透明的物体可用逆光体现其质感。

如图4-26所示，摄影师利用室内灯光对被摄体进行拍摄，清晰地展现出了人偶装饰品的姿态，以及细腻的质感。在顶光的照射下，被摄体表现出明显的阴影，增强了人偶的立体感，摄影师使用F2.8大光圈虚化背景，突出被摄体。

光圈：F2.8
焦距：80mm
曝光时间：1/90s
ISO：320

图4-26　人偶饰品

4.4.6　利用光线创建丰富的影调

光线不仅能够真实地记录被摄对象的特征，而且还能表现出不同的色彩画面。使画面看起来或者很亮，或者很暗，或者明暗对比明显，这就是影调——画面的景物颜色在照片上的深浅情况主要分为高调、中间调和低调。

高调照片

高调以白色或亮度接近白色的黄色、粉色、浅灰色等亮色为主，给人以纯洁、淡雅、明快等感受，多适用于拍摄女性、儿童和雪景等题材。拍摄高调时，在用光方面应尽量减少画面中的阴影，使用顺光、前侧光比较适合，同时光质应为较柔和的软光。

如图4-27为高调画面，画面主要以白色为主，浅蓝色背景更加突出了被摄主体，拍摄者采用平拍的形式进行拍摄，人物显得安静美好。

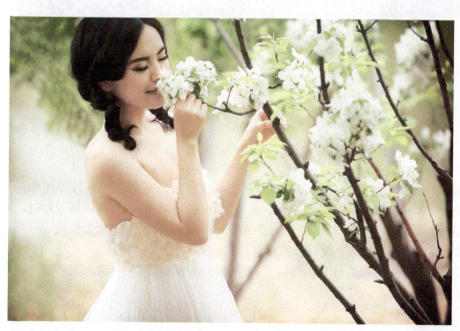

光圈：F5.6
焦距：57mm
曝光时间：1/80s
ISO：100

图4-27　高调照片

中间调照片

在中间调的照片画面中不仅有较大面积的亮色，如白色、黄色等，还有大面积的暗色，如黑色、深灰色、蓝色等，画面带给人细腻、朴素、真实等多种感受。摄影师要表现建筑类作品时可以考虑使用中间调来营造安静的气氛。

图4-28是一张中间调照片。画面中既含有最亮的白色、蓝色，也包含暗红色、棕黑色，画面明暗层次非常丰富，整体画面更加整洁有氛围。

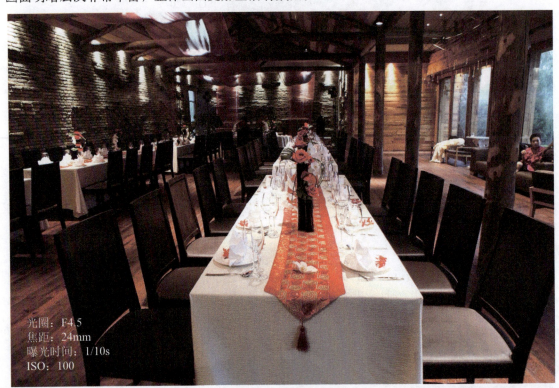

光圈：F4.5
焦距：24mm
曝光时间：1/10s
ISO：100

图4-28　中间调照片

知识链接：

中间调影像最朴素、纪实感最强。使用中间调拍摄纪实题材非常合适。

低调照片

与高调照片相反，低调照片以黑色或亮度接近黑色的深灰色、蓝色、蓝紫色等深色为主，画面给人以神秘、含蓄、忧郁、厚重等感受，多用于表现男性、静物、古建筑等题材。拍摄低调画面应增加画面的阴影，选择反差较大的拍摄环境或缩小光线照射面积制造大反差，再利用降低曝光补偿形成深色等亮度较低的背景。

如图4-29所示，摄影师利用室内灯光拍摄灯具。拍摄时增加取景面积，纳入更多深色画面，低调画面展现出神秘、含蓄的气氛。

第4章 摄影用光的技巧

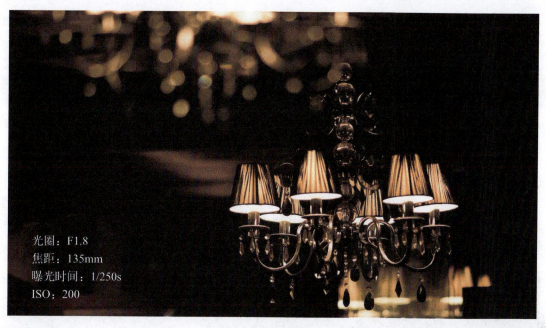

光圈：F1.8
焦距：135mm
曝光时间：1/250s
ISO：200

图4-29 低调照片

知识链接：
　　影调是一张照片的情感表达。每种影调都有其独特的含义与表现力，运用得当会使照片在第一时间给观者丰富而深刻的感受。

实例分析

　　如图4-30所示，拍摄者利用中午的太阳光线来拍摄儿童。整个画面明亮温馨，儿童显得活泼可爱。

光圈：F1.4
焦距：50mm
曝光时间：1/80s
ISO：800

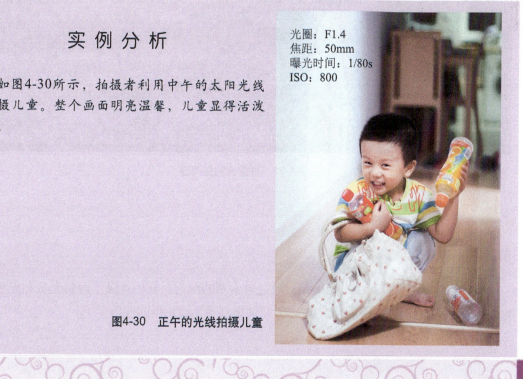

图4-30 正午的光线拍摄儿童

4.5 综合案例：透射光拍摄海面景象

透射光类似于放射现象。清晨，当我们在拍摄海面风光照片时，天空中的太阳光会透过厚厚的云层空隙照射到周围，此时的光线会呈放射状。这种放射线状的光线具有汇聚效果，可以吸引观者的目光。在大多数情况下，太阳刚刚从海平线上升起的时候，海面上会有朝霞遮盖着太阳的透射光线，而显现出一轮略带光芒散射的太阳。

分析：

如图4-31所示，朝阳从厚厚的云层透射出的光线，不仅照亮了天空，而且也照亮了海平面，让平静的海面开始变得热闹起来，颇具爆发感的光线散发出更加迷人的光芒。透射性的光线使光束发源地成为整个画面的焦点。

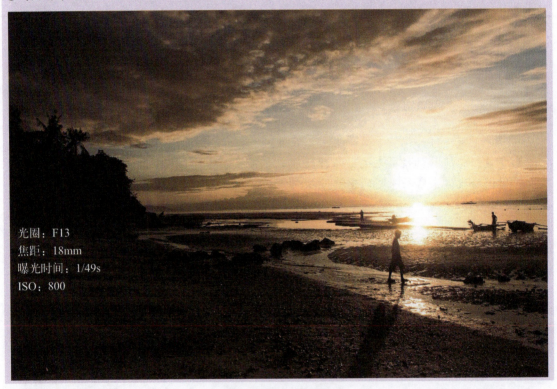

光圈：F13
焦距：18mm
曝光时间：1/49s
ISO：800

图4-31　透射光拍摄海面

本章主要介绍了摄影中光的运用。通过对本章的学习，我们可以了解到光质和光线的种类，熟悉一天中不同时间段的光的方向，并掌握利用光线拍摄的技巧。

一、填空题

1. ＿＿＿＿＿＿＿＿是光源发光强度和光线在物体表面的照度以及物体表面呈现的亮度的总称。
2. ＿＿＿＿＿＿＿＿即光线的照射方向和照射角度，不同的光位会产生不同的明暗效果。
3. ＿＿＿＿＿＿＿＿是最常见的照射光线，它的照明方向与照相机的拍摄方向是一致的。

二、选择题

1. (　　)是指被摄体受光面亮度与阴影面亮度的比值或主光与辅光亮度的比值。
 A．光比　　　　　　　　　　B．光度
 C．光质　　　　　　　　　　D．光位
2. 利用(　　)拍摄，照片中会出现物体的阴影，这有利于增加画面的立体效果。
 A．侧光　　　　　　　　　　B．顶光
 C．散射光　　　　　　　　　D．前侧光
3. 连续光和闪光可以统称为(　　)。
 A．人造光　　　　　　　　　B．自然光
 C．光质　　　　　　　　　　D．光度

三、问答题

1. 使用直射光拍摄人像时需要注意哪些方面？
2. 如何利用光线拍摄出有立体感的照片？
3. 逆光拍摄画面主要可以营造什么画面效果？逆光拍摄时应注意哪些方面？

第5章

摄影中色彩的运用技巧

学习目标

1. 了解色彩的构成和色彩三要素。
2. 熟悉色彩的搭配方法。
3. 掌握色彩配置并熟练运用于摄影中。

 技能要点

色彩的构成　色彩三要素　色彩的配置

 案例导入

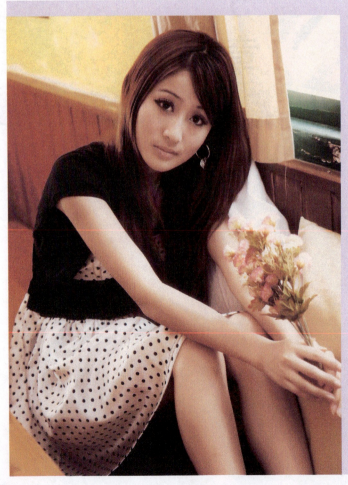

摄影师除了可以确定摄影作品的影调方案外，还可自行设计画面的色调，使照片能够表现出一定的色彩，并通过色彩对人产生的情感作用，感染和影响观者，如图5-1所示，拍摄者将照片营造出了暖色调的画面效果。

分析：

如图5-1所示，拍摄者借助室内的光源，并使用暖色滤光镜，然后提高2挡曝光，使整个画面呈现出暖色调，更显得温馨自然。

光圈：F5
焦距：50mm
曝光时间：1/100s
ISO：200

图5-1　暖色调效果画面

5.1 色彩构成的概念

色彩构成是从人对色彩的感知和心理效果出发，用一定的色彩规律去组合、构成要素间的相互关系，从而创造出新的、理想的色彩效果，这种对色彩的创造过程及结果，称为色彩构成。

色彩作为一种最普遍的审美形式，存在于我们日常生活的各个方面。在色彩的世界里，即使同一类颜色，也能够分成几种色相，如黄色可分为土黄、中黄、柠檬黄等。

如图5-2所示，夕阳的余晖洒在广袤的大地上，几头牛踏起轻烟缓缓归家。低角度的逆光拍摄，勾勒出了牛的体态特征，影子也被拉得修长。整幅图片充溢着暖暖的橙黄色基调，光线柔和自然，令人心驰神往。

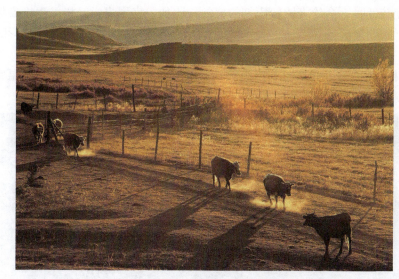

光圈：F10
焦距：35mm
曝光时间：1/125s
ISO：200

图5-2 黄昏的光线营造暖黄色画面效果

5.2 色彩三要素

色彩的三要素，又叫色彩的三属性，指任何一种颜色都同时包含三种属性，即明度、色相和饱和度。这三种属性既相对独立又相互关联，它们是色彩中最稳定的要素，是构成色彩的基本要素。

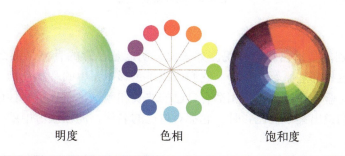

明度　　　　色相　　　　饱和度

明度

明度可以说是色彩的骨骼，它主要是指明暗程度、深浅差别。在无色彩中，白色是明度最高的颜色，而黑色是明度最低的颜色，中间存在一个从亮到暗的灰色系列。

> **知识链接：**
>
> 在彩色中，任何一种纯度都具有自己的明度特征。例如：黄色为明度最高色，紫色为明度最低色。由于明度可以通过黑白灰的关系单独呈现出来，所以在三要素中具有较强的独立性。

在拍摄中，色彩不同明度的分布可以有效地表现立体空间关系以及表达摄影师的感情。比如，图片上部的明度较低时，会给人比较压抑的感觉；比如，表现喜悦轻松、生机盎然、清新明朗的主题，色彩的明度应该高一些；表现严肃、紧张、神秘、阴郁的主题，色彩的明度应该低一些。

如图5-3所示，一束顶光打在白色的桌布以及玻璃质感的餐具上，到处弥漫着一股温馨的氛围。低明度的运用，恰到好处地营造出了浪漫的情调，神秘的气息。

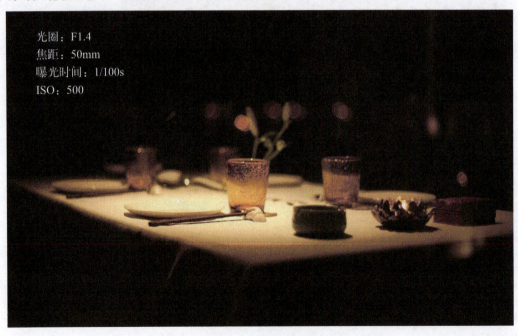

图5-3 明度表现气氛

色相

色相也叫色别，是指色彩的相貌。如果说，明度是色彩的骨骼，那么色相就是色彩的肌肤。光谱中各色相都是原始的色彩，它们构成了色彩体系中的基本色相。在可见光谱中，红、橙、黄、绿、蓝、紫每一种色相都有自己的波长和频率，而且每一种色彩都有自己的名称。所以，当我们说出某一种色彩时，它都有自己的名称，而在脑海中就会呈现出该名称对

应的色彩，这就是色相的概念。

如图5-4所示，莲花花瓣尖部的紫红色和莲叶的绿色形成强烈对比。所以，画面中的莲花给人醒目、强烈、充满活力的感觉。

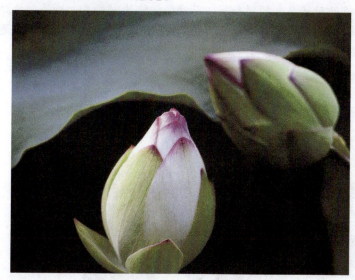

光圈：F5.6
焦距：70mm
曝光时间：1/6s
ISO：400

图5-4　清晨的莲花

饱和度

饱和度是指色彩的鲜浊程度。当特定的色彩混入白色时，其鲜艳度降低，明度提高；当被混入黑色时，其鲜艳度降低，明度变暗；当混入明度相同的中性灰时，鲜艳度降低，明度没有改变。不同的色相不但明度不同，纯度也不相同。颜色中以三原色红、黄、蓝为纯度最高色，而接近黑、白、灰的色为低纯度色。同一色相，纯度发生了变化，就会立即带来色彩的变化。

如图5-5所示，少女明亮的双眸、细腻的肤质、饱满的唇色都给人很舒适的感觉。较低的饱和度，不但能够呈现更多的色彩变化，也给人柔美、淡雅的感受。

光圈：F10
焦距：64mm
曝光时间：1/640s
ISO：200

图5-5　低饱和度表现人像

实例分析

如图5-6所示，逆光拍摄的荷塘在光的照射下，荷叶的脉络清晰可见，边缘也被镀上了金黄的色彩。鲜红的荷包透着灯笼般的光晕，美丽至极。由此可见光的造化。原本都是绿色的荷叶，被光照射的部分是黄绿色，阴影里的却是墨绿色，这便是明度产生的差异。

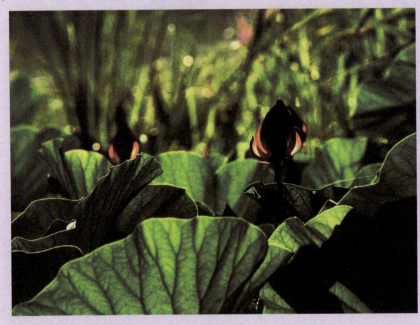

光圈：F5.6
焦距：180mm
曝光时间：1/3200s
ISO：640

图5-6　明度差异

5.3　摄影中色彩的配置

色彩不仅可以带给人们鲜明的视觉印象和强烈的感染，而且也能反映人们对色彩的心理感受。在拍摄过程中，运用的色彩不同，所呈现的画面效果也不同。这种色彩的呈现，不仅可以通过被摄体本身的色彩来完成，而且摄影师还可以采用一定的拍摄技法来实现某种色彩的效果。

5.3.1　相邻色

在色轮中，位置相邻的颜色称为相邻色，如红色的相邻色是紫色和橙色，蓝色的相邻色是紫色和绿色，而黄色的相邻色是绿色和橙色。这些相邻色在一定程度上实现颜色的均匀过渡，相邻色给人的感觉是和谐而稳定的。摄影师可根据要表达的主题利用相邻色的搭配，从而获得和谐、统一的画面效果。

如图5-7所示，拍摄者拍摄儿童时，将背景色设为黄色和绿色，画面显得和谐统一，突出了儿童的可爱。

第 5 章　摄影中色彩的运用技巧

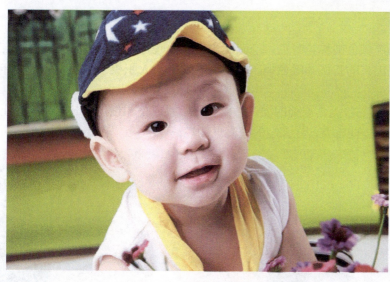

光圈：F7.1
焦距：53mm
曝光时间：1/125s
ISO：100

图5-7　相邻色的色彩搭配

5.3.2　互补色

在色相环中，相对互呈180°角的两种颜色称为互补色。红蓝、红绿都是最典型的互补色。在画面中将绿色跟红色这两个最典型的互补色进行搭配时，强烈的色彩反差会带来明显的色彩对比效果。运用互补色进行拍摄能够进一步提高画面颜色的鲜艳度，使主体更加明确，画面更加具有吸引力。

如图5-8所示，拍摄者采用红绿搭配的方式表现互补色特点，红黄与绿色背景互相搭配形成对比，使用大光圈将大面积的背景虚化，很好地突出了植物在画面中的主导地位，不同面积的互补色搭配在一起为整个画面营造出了一种和谐之美。

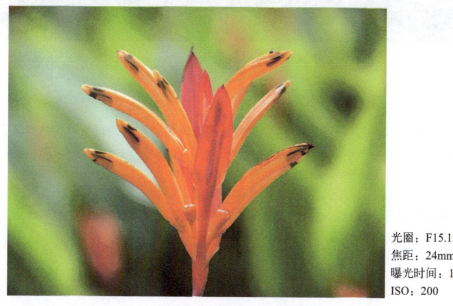

光圈：F15.1
焦距：24mm
曝光时间：1/49s
ISO：200

图5-8　互补色的色彩搭配

5.3.3 暖色

红色、黄色、橙色等颜色被称为暖色。当画面由大部分暖色组成，画面整体颜色会偏向红色，此时画面所呈现出来的基调为暖色调。暖色调能够带给人积极、热闹、热烈、奔放、温暖的感觉。

如图5-9所示，夕阳下的沙滩，温馨四溢。拍摄夕阳时可以使用慢门，长时间曝光让画面色彩更丰富，还可以升高一些色温，让天空的晚霞更绚烂。

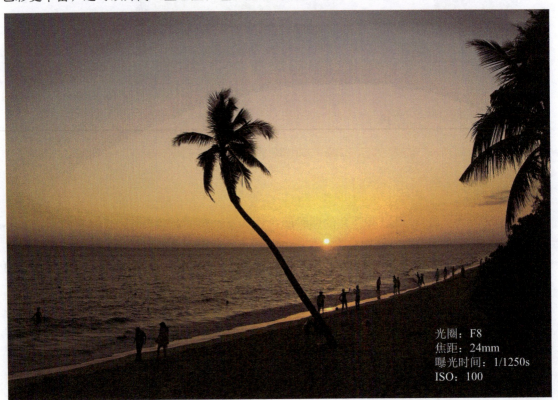

光圈：F8
焦距：24mm
曝光时间：1/1250s
ISO：100

图5-9　暖色调画面效果

5.3.4 冷色

冷色是指除暖色以外的蓝色、绿色等。也就是说像绿色、蓝色、青色等颜色都属于冷色系范围。以冷色系颜色为基本色调的照片称为冷色调照片。冷色调给人一种安静、稳定、平和、寒冷的感觉。其具代表性的被摄体有蓝天、水面、山林、大海等。

如图5-10所示，冰冷的蓝色调占据了大半部分画面，翻腾的灰蓝色云朵，矗立的深蓝色山峰，都让人感觉到一股寒意，一种冷静。位于图像底部的一抹绿色草原，和草原上点缀的野生动物，则让人感觉到了勃勃生机。

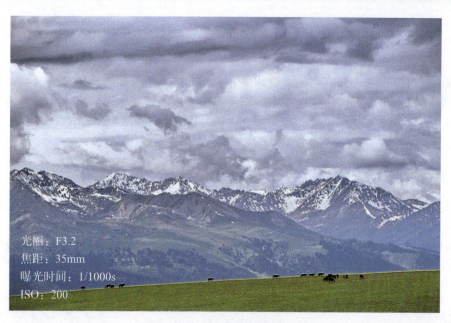

光圈：F3.2
焦距：35mm
曝光时间：1/1000s
ISO：200

图5-10　冷色调画面

实例分析

如图5-11所示，摄影师可以站在较高的位置，以俯拍方式取景，这样就可以更大面积的来捕捉山间云雾的场景，有利于增强对雾气的表现和增加画面的空间感及纵深透视感，整体画面呈现出冷色调效果。

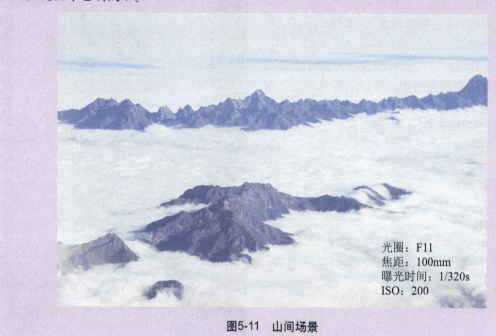

光圈：F11
焦距：100mm
曝光时间：1/320s
ISO：200

图5-11　山间场景

5.4 摄影中色彩的应用

色彩不仅可以带给人们鲜明的视觉印象和强烈的感染力，同时也能反映人们对色彩的心理感受。在摄影过程中，运用的色彩不同，所呈现的画面效果也不同。这种色彩的呈现，不仅可以通过被摄体本身的色彩来完成，而且摄影师还可以运用一定的拍摄技法来实现某种色彩的效果。

5.4.1 黑白搭配

在彩色摄影年代，黑、白两色似乎已经被很多摄影师所忽略，但其却是实实在在地主宰了黑白胶片的摄影时代。白色能够给人传达多种情感，比如，明亮、干净、畅快、朴素、雅致、纯洁等等，而黑色往往给人一种庄严、神秘或者是死亡、恐怖等比较压抑的感觉。黑色往往被人看成是非常具有个性、表现力的颜色。

知识链接：

在摄影过程中，黑色的表达和传递经常是摄影师采用某些摄影手段(比如说通过控制曝光)来使画面呈现出一种抽象的暗感。在数码单反时代，黑白两色同样能带给人视觉的冲击力和心灵的震撼，无论是单独表现，还是跟其他色彩互相搭配，同样会带给人无穷的遐想。

黑白两色是极端的对立色彩，但有时二者又会显示出现紧密的共性。黑色与其他色彩的组合适应性范围非常广泛，如果选择黑色作为画面背景与多彩色的被摄主体一起配色，那么画面就会出现不错的效果。在夜晚拍摄照片时，如果降低曝光补偿(曝光补偿设置为-1.00EV)可以使夜晚更加黑暗。

如图5-12所示，白色和浅灰色占据了大部分画面，窗口处有高光溢出，少量的深色头发和窗户框突出了女孩的主体地位，展现了女孩的纯洁、美好，传达出了一种宁静之美。

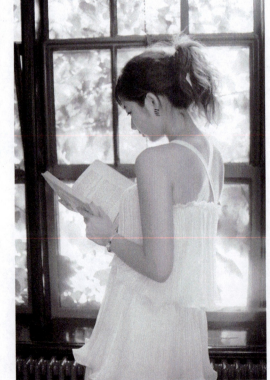

光圈：F2
焦距：50mm
曝光时间：1/25s
ISO：400

图5-12　黑白色画面

5.4.2 橱窗里的饰品

无论是在电影中,还是平常生活中,红色都是人们所钟爱的颜色,当然摄影也不例外。红色代表热情、奔放、欢喜、前进等比较激烈的情感。红色在大多数画面中占据主体地位,在色调上带给人温暖的感受。而这种色彩的表达,大多数是通过实实在在的被摄体颜色或者某种特效灯光、自然光线呈现的。

在颜色中,红色的波长最长,被称为暖色。在中国的传统观念里,红色代表着喜庆和吉祥,无论是的红色服饰还是在暖调的红色背景,都可以赋予照片传统、热情的视觉感受。例如,红与黑、红与白相互搭配,或者红、白、蓝三色进行搭配。

图5-13是一个以冷色调为主的橱窗饰品,拍摄者在拍摄时使用大光圈,将画面背景虚化,突出了被摄主体,表现出了人偶的特点。

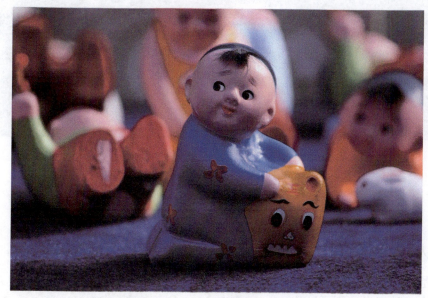

光圈:F2.8
焦距:154mm
曝光时间:1/30s
ISO:200

图5-13 红色饰品

5.4.3 蔚蓝的天空

在风光摄影中,蓝色经常被使用到画面中,提到蓝色人们不禁会联想到蓝色的天空、蓝色的大海等。蓝色系给人宽广、博大的感觉。它的视觉含义包含冷静、深沉、专业、宁静、冷酷、寒意等,这种颜色的表现通常是与其他颜色或者物体互相搭配才得以实现的。在使用数码单反相机进行拍摄的过程中,摄影师要注意对画面整体的白平衡的设置以及曝光的控制。同时,摄影师还可以利用手中的偏振镜来突出天空、大海等自然风光的色彩魅力。

如图5-14所示,拍摄者在拍摄时,使用高色温使照片呈现更深的蓝色调。拍摄者在拍摄时将更多广阔的天空融入镜头中,蓝色调结合远处山峰的影像带给人一种庄严的感觉。为了更好地表现出整个画面的质感,摄影师选择了F11光圈和评价测光模式对天空左侧进行测光拍摄,同时在原有画面的基础上减少一档曝光补偿值。利用偏振镜能更好地消除太阳光线,使天空的颜色看起来更加自然。

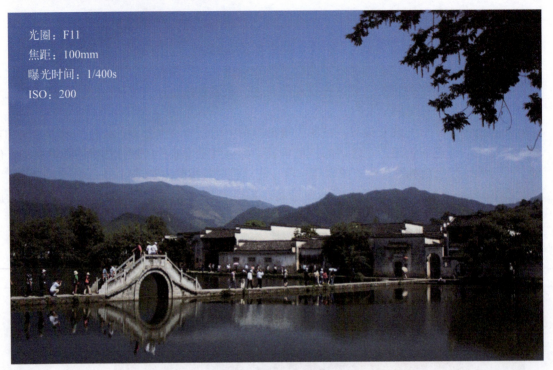

光圈：F11
焦距：100mm
曝光时间：1/400s
ISO：200

图5-14 蔚蓝的天空

5.4.4 黄色背景人像照片

黄色和绿色也是摄影师常用的颜色。黄色自古以来就给人一种高贵、不可触及的感觉。在现实生活中，黄色能给人带来温暖、豁达、活泼等感觉。黄色的表达同红色一样，主要来自于被摄体本身的颜色以及一些特殊的环境和光线效果。

如图5-15所示，背景的黄绿色与模特相配合可以充分展现出通透的质感。为了使画面色彩更加亮丽，拍摄时增加了一档曝光补偿，使黄色看起来更加耀眼、明亮。

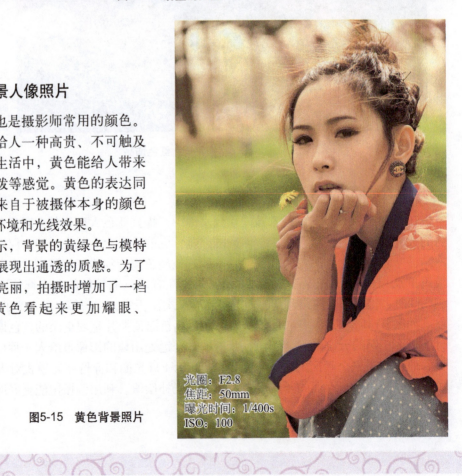

光圈：F2.8
焦距：50mm
曝光时间：1/400s
ISO：100

图5-15 黄色背景照片

5.4.5 嫩绿色的树叶

绿色通常给人们的感觉是很协调的，在中国文化中有生命的含义，也是春季的象征。在多数摄影中，绿叶总是被当作红花的陪衬体，或者背景出现。其实当摄影师单独对绿色植物进行表现时，画面会呈现给人另一种独特的美感与生机。

到了春天，很多摄影者，都会被鲜艳、多彩的室外景色所吸引。如图5-16拍摄的是春末时节的叶子，摄影者摄取了枝叶局部，此时可以利用长焦镜头对画面取景，将大部分景物容纳到画面中。为了突出枝叶色彩，将光圈调到最大(F2.8)，大面积虚化背景，曝光补偿值设置为-0.7EV，从而使色彩更加鲜艳、生动。

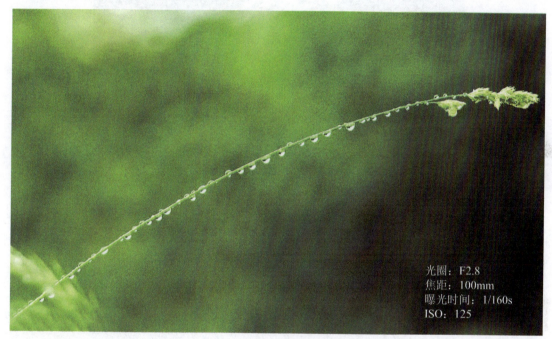

图5-16　绿色的叶子

知识链接：

拍摄绿色植物时可适当加入其他色彩元素，但一定要注意与其他颜色的搭配比例，不能让配色彩喧宾夺主。

实 例 分 析

黑白两色是极端的对立色彩，但有时二者又会出显示出现紧密的共性。黑色与其他色彩的组合适应性范围非常广泛，如果选择黑色作为画面背景与多彩色的被摄主体一起配色，那么画面会呈现出不错的效果。如图5-17所示，拍摄者在夜晚拍摄照片时，降低曝光补偿(曝光

补偿设置为-1.00EV)可以使夜晚更加黑暗。利用点测光模式对被摄体进行测光,让多彩色的楼梯在黑色背景的映衬下显得更加鲜艳、明亮。

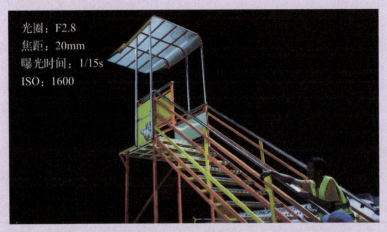

图5-17　黑夜下的楼梯

5.5　综合案例：拍摄环境影响画面效果

拍摄的环境对色温的影响是不容小觑的。比如，红墙、草地、白衬衣，它们反射的光打在被摄物体上，会或多或少地影响主体正确的色彩还原。但是，如果能巧妙地对其加以利用，也可能会收到意想不到的艺术效果。

分析：

如图5-18所示，一个纤细的女孩置身于荒野中。表现大场景人像摄影对自然环境的场景非常有讲究，不仅要把人物融入环境中，而且环境的冷暖也影响到人像的效果。

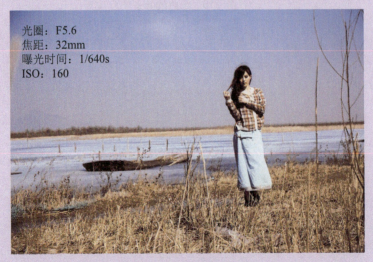

图5-18　暖色调画面效果

本章主要介绍了摄影中的色彩。摄影中的色彩配置可以分为相邻色、互补色、暖色、冷色，通过学习本章，可以帮助读者了解摄影中的色彩搭配，从而拍摄出更多高质量的照片。

一、填空题

1．色彩的三要素，又叫色彩的三属性，是指任何一种颜色都同时包含三种属性，即、_____、_____和_____。

2．_____给人的感觉是和谐而稳定的。

3．红蓝、红绿都是最典型的_____。

二、选择题

1．（　　）可以说是色彩的骨骼，它主要是指明暗程度、深浅差别。
　　A．明度　　　　　　　　　B．饱和度
　　C．色相　　　　　　　　　D．光比

2．（　　）调给人一种安静、稳定、平和、寒冷的感觉。
　　A．暖色　　　　　　　　　B．对比色
　　C．冷色　　　　　　　　　D．互补色

3．（　　）与其他色彩的组合适应性范围非常广泛。
　　A．白色　　　　　　　　　B．红色
　　C．蓝色　　　　　　　　　D．黑色

三、问答题

1．什么叫作色彩构成？
2．色彩三要素可以对画面产生什么影响？
3．拍摄时应该如何运用色彩？

第6章

人像摄影实拍技巧

现代摄影艺术

学习目标

1. 了解人像摄影的基本要诀。
2. 学会利用光线拍摄人像。
3. 掌握人像摄影的构图方法。

人像拍摄要诀　选择合适的背景　合理构图　夜景拍摄　儿童摄影

 案例导入

很早以前，人们就已经以各种需要、各种方法描绘自己的形象。最早，人像画面出现在绘画中，尤其到了19世纪早期，当时的油画肖像已经非常流行，创作上也日臻成熟，产生了不少优秀的肖像绘画作品。

在摄影术发明之后，人像开始进入摄影领域。当然，由于受到当时技术条件的局限，人像的拍摄还仅仅处在初始阶段。随着摄影科技的不断进步和人们艺术观念的不断发展，人像摄影在今天已经有了很大的变化。如今，电子闪光装置、高速自动聚焦镜头、新型感光材料的诞生，使摄影师在一天内就能为许多被摄者完成一些逼真而自然的人像杰作，大大丰富了摄影师的创作可能性。

人像摄影与一般的人物摄影不同：人像摄影以刻画与表现被摄者的具体相貌和神态为自身的首要创作任务，虽然有些人像摄影作品也包含了一定的情节，但它仍以表现被摄者的相貌为主，而且，相当一部分人像摄影作品只交待被摄者的形象，并没有具体的情节。而人物摄影则是以表现有被摄者参与的事件与活动为主，它以表现具体的情节为主要任务，而不在于以鲜明的形象去表现被摄者的相貌和神态。这二者之间的重要区别，在于是否具体描绘人物的相貌。不管是单人的或是多人的，不管是在现场中抓拍的还是在照相室里摆拍的，不管是否带有情节，只要是以表现被摄者具体的外貌和精神状态为主的照片，都属于人像摄影的范畴。那些主要表现人物的活动与情节，反映的是一定的生活主题，被摄者的相貌并不很突出的摄影作品，不管是近景也好，全身也好，只能属于人物摄影的范畴。当然，从广义上来说，它属于人物摄影。

分析：

人像摄影构图是指将被摄对象合理地安排在画面中，通过画面中的各个元素烘托出被摄对象，使其得到一个艺术性的画面。图6-1为拍摄者拍摄的室外人像，被摄者位于画面中央，使观者的目光集中在被摄对象上，突出了人物在画面中的主导地位，使用大光圈虚化背

景，更加突出了人物主体。

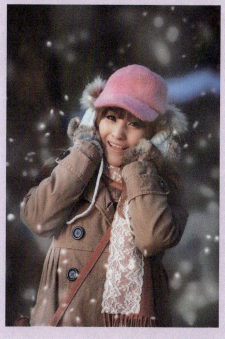

光圈：F2.8
焦距：200mm
曝光时间：1/100s
ISO：200

图6-1 人像摄影

6.1 人像拍摄基本要诀

6.1.1 避免正面直线站立

正面直线站立会使人物显得十分呆板，通过简单的角度和姿势的变化，便能很好的增加照片的美感，展现出人物的曲线美，画面看上去更加舒服、自然。

如图6-2所示，拍摄者在室外拍摄站立的模特，模特身体自然放松，身穿黑色大衣，再结合画面中没有叶子的树枝，营造出了一种冷峻的画面氛围。

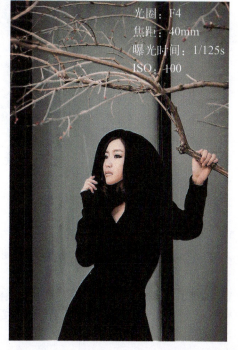

光圈：F4
焦距：40mm
曝光时间：1/125s
ISO：100

图6-2 室外拍色人像

6.1.2 让四肢形成美丽的曲线

曲线是一个十分能体现照片美感的因素。在拍摄中，要把握好拍摄角度的控制和人物情绪的调动，再加上人物曲线的展现，则会为一张照片增色不少。在拍摄过程中，S型是常用的造型曲线形式。

如图6-3所示，拍摄者在室内拍摄人像，模特背光站立，身体放松，一只脚曲起，画面显得活泼又温暖。

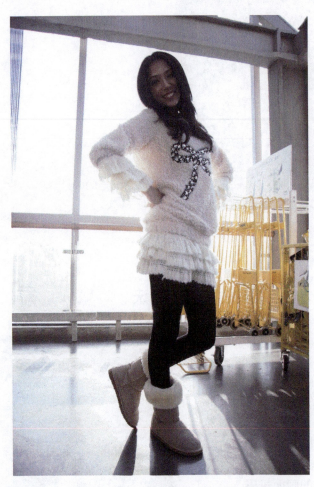

光圈：F8
焦距：18mm
曝光时间：1/320s
ISO：100

图6-3 展现人物的曲线美

6.1.3 手部的姿态和完整

一个成功的手部姿势的摆拍可以给照片增加更多美感，而失败的手部姿态则会令照片失色不少。为女性拍照时，手部姿态一般要表现出优雅的感觉，而为男士拍照，手部姿态则要偏重力量感。

如图6-4所示，拍摄者在室外拍摄模特，整体画面偏蓝绿色，正好与女孩红润的脸庞形成对比，女孩的手轻触唇部，画面显得安静，同时又不失青春的活力。

第6章 人像摄影实拍技巧

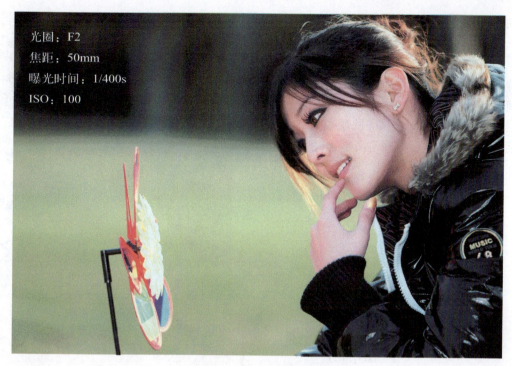

光圈：F2
焦距：50mm
曝光时间：1/400s
ISO：100

图6-4 手部动作增加美感

6.1.4 坐姿避免深陷

坐姿是人像摄影中一种常见的姿势。拍摄坐姿时，被摄者应当坐在椅子或者凳子前端，一般是三分之一处。坐下之后，重心要前移，这样的姿态会更好看，身体应该挺直，上半身稍微向前倾。重心应该挪到距离相机较远的那条腿上，这样腿就变细了。

如图6-5所示，女孩坐在公园的椅子上，上身挺直，头部向左倾斜，显得俏皮可爱。同时选择绿地作为人物的背景，画面中一股清新的感觉扑面而来，不仅凸显了人物，而且为画面增色不少。

6.1.5 眼神和嘴唇展示形态

在人像摄影中，人物情绪的表达十分重要，面部表情对人物情绪的表达起到了十分重要的作用。而眼神和嘴唇的形态则是面部表情的中心。眼神直视镜头，显得

光圈：F5.6
焦距：35mm
曝光时间：1/200s
ISO：100

图6-5 拍摄坐姿人像

开朗、易沟通；视线略向下，则显得含蓄内敛；视线略向上则显得积极、阳光。

如图6-6所示，拍摄者在拍摄时要注重塑造模特的眼神和形态，眼神微微向下，配合黑色的画面背景，会营造出冷艳的人物效果。同时将感光度调高到100，女孩的肤质细腻，发丝、睫毛、瞳孔也都呈现得非常清晰，几乎看不到噪点。

光圈：F16
焦距：105mm
曝光时间：1/125s
ISO：100

图6-6　善用眼神表达情绪

6.1.6　道具为人物增添活力

道具的运用是人像摄影中一种常用的表现手法。根据不同的主题来选择适合的道具也是一个不错的表现形式。

如图6-7所示，一个单腿着地的椅子斜切进画面，伴着人物向后仰的动作以及惊讶的表情，仿佛一股飓风从画面的左面吹来了，为画面增添了很强的动感。

光圈：F11
焦距：55mm
曝光时间：1/160s
ISO：100

图6-7　使用道具拍摄人像

实例分析

如图6-8所示,拍摄者拍摄会展中的美女模特,由于现场的环境较为复杂,人员流动较多,所以采用虚化背景的方法,排除对画面的干扰,同时注重表现模特的眼神和嘴唇,突出了人物活泼可爱的特点。

光圈:F2
焦距:35mm
曝光时间:1/100s
ISO:100

图6-8 用神态传达情绪

6.2 拍摄背景的选择

6.2.1 选择简单的背景

拍摄人像的目的是把人拍好,背景所起的是衬托的作用,尽量以简单为主。需要避免以下三种情况。

(1) 避免景物零乱。
(2) 避免背景出现亮块。
(3) 避免出现反差强烈的景物。

知识链接:

光线不足时使用大光圈,务必要监视快门速度,一定要保证足够快的快门速度,以防止出现模糊。

如图6-9所示，拍摄者使用大光圈虚化背景，有效地将人物与背景分离开来。同时模特的美背与暗绿色的背景形成鲜明的对比，很好地塑造了模特的形象。

光圈：F1.4
焦距：28mm
曝光时间：1/400s
ISO：100

图6-9　简单背景突出主体

6.2.2　虚化背景突出人物

如果想要进一步突出人物主体，还可以利用虚化背景的方法来突出人物。如果环境对于人物没有很大的利用价值，可以对其进行较深度的虚化；如果需要交代一定的环境因素，但同时又不希望其影响到人物主体，那么可以对环境进行适度的虚化，达到两者的统一即可。

选好了背景，可根据要表达的思想进行拍摄。如果想突出人物，可选用大光圈、长焦距；如果想要交代一下人物和环境的关系，可选用小光圈、广角。这些都是比较灵活的。

如图6-10所示，拍摄者在拍摄时将背景虚化，同时使用了长焦镜头，注重表现人物的面部表情，因而眼神变得格外吸引人。可爱的小姑娘瞪着水汪汪的大眼睛，通红的脸蛋，无不透露着一股天真无邪的气息。

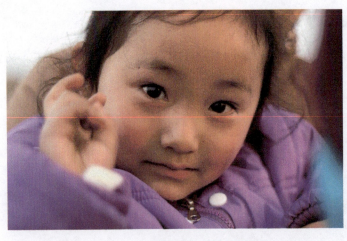

光圈：F1.8
焦距：50mm
曝光时间：1/180s
ISO：200

图6-10　虚化背景突出主体

实例分析

如图6-11所示,拍摄者在拍摄时使用大光圈,将背景虚化,同时也将人物前方的前景虚化,避免前景扰乱画面,使被摄主体更加突出。

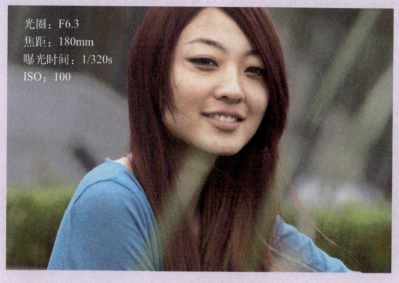

光圈:F6.3
焦距:180mm
曝光时间:1/320s
ISO:100

图6-11 虚化背景突出主体

6.3 利用光线营造氛围

6.3.1 顺光整洁柔和

从照相机背后投向被摄者,与照相机镜头光轴形成大约0°~15°夹角的照明光线叫作顺光。顺光照明的特点是被摄者面部和身体绝大部分都直接受光,阴影面积小,画面的影调比较明朗。采用这种照明方法,被摄者面部及身体的立体感主要不是靠照明光线的明暗反差形成,而是要靠被摄者自身的起伏表现出来。

如图6-12所示,拍摄者采用顺光拍摄,柠檬黄色的衣服和湖蓝色的池水相对比,画面清爽宜人。

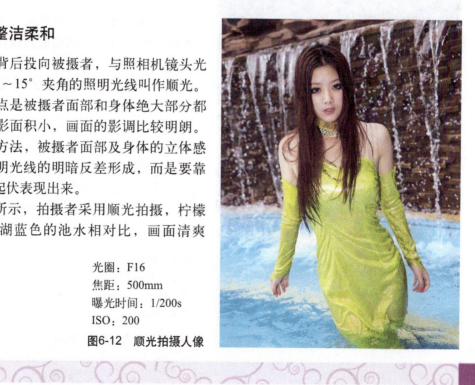

光圈:F16
焦距:500mm
曝光时间:1/200s
ISO:200

图6-12 顺光拍摄人像

6.3.2　侧光层次感丰富

来自照相机一侧(左侧或右侧)与镜头光轴构成大约90°夹角的照明光线叫作侧光。侧光的照明特点是被摄者面部和身体一半受光,而另一半处在阴影中,面部和身体部位立体感最强,有利于表现出被摄者的面部和身体的起伏状态。

如图6-13所示,拍摄者采用侧光拍摄,光源位于主体的右侧,光线较强,但离主体的位置较远,所以也能照亮一部分的背景,使人物与背景分开,人物一半处于亮部,一半处于暗部,增强了人物的立体感。

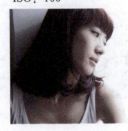

光圈：F20
焦距：38mm
曝光时间：1/125s
ISO：100

图6-13　侧光丰富画面层次

6.3.3　逆光突出轮廓

逆光是来自照相机对面,与镜头光轴构成大约170°～180°夹角的光线,逆光的照明特点是被摄者绝大部分处在阴影之中,影调显得比较沉重,阴影面的立体感也较弱。在大部分情况下,采用逆光拍摄人像需要利用辅助照明手段对被摄者的阴影面进行修饰,或者通过额外增加曝光量保留被摄者阴影面的层次。

如图6-14所示,拍摄者只用了一盏背景光作为光源,打到蓝色背景的中央,形成人物剪影。整幅画面营造出一种冷色调效果。

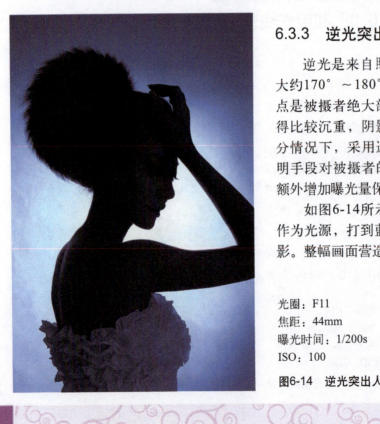

光圈：F11
焦距：44mm
曝光时间：1/200s
ISO：100

图6-14　逆光突出人物轮廓

6.3.4 利用柔和的散射光

清晨和傍晚柔和的散射光是拍摄外景人像最理想的光线。柔和的散射光相对直射光显得更为平淡，但与直射光相比，对于色彩的表现能力却非常优秀。柔和的散射光适合表现均衡的色彩主题，这种光线可以使照片呈现出更为丰富的细节，忠实还原被摄物体的本质色彩，而画面颜色更趋于饱和，对于表现丰富色彩和物体层次细腻的拍摄，柔和的散射光是最为理想的选择。

如图6-15所示，拍摄者利用户外的散射光线拍摄，画面色彩丰富，同时使用大光圈虚化背景，使得人物主体更加突出。

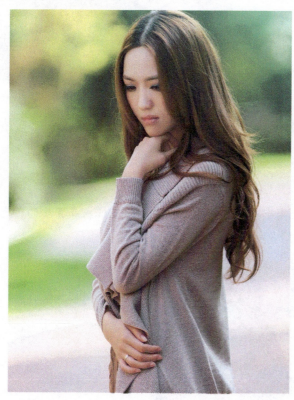

光圈：F2
焦距：150mm
曝光时间：1/400s
ISO：100

图6-15 散射光线表现人物

6.3.5 避开正午的直射光线

太阳从日出到日落，不仅光线的位置时时刻刻都在改变，光线的强度同样也在随时间的变化而变化。针对自然光线的多变，在进行室外人像摄影时，就需要选择最佳的室外拍摄时间，来得到最满意的人像效果。一般来说，一天当中的最佳拍摄时间段为上午10点之前和下午3点以后。此时，太阳光线柔和，高度适中，能够使人物呈现出一种自然的状态。

在窗口拍摄很容易出现高光溢出的现象，但是如果出现满画面的白色，就是曝光过度的问题。如图6-16所示，虽然也有高光溢出，但是我们还能感受到窗帘的质感。地板的反光投射到人物身上，充当了反光板的作用，勾勒出了手臂及腿部的线条，同时照亮了人物的脸庞。整幅画面女孩的轮廓清晰、若隐若现、甜美可爱。宠物的出现更加增添了一份情趣。

光圈：F4
焦距：25mm
曝光时间：1/160s
ISO：100

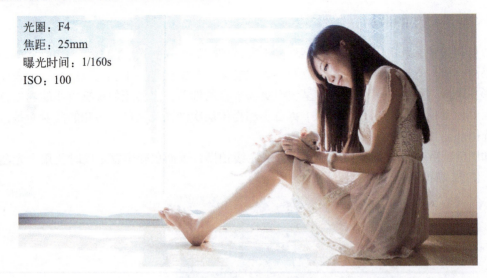

图6-16　避开正午的直射光

实例分析

如图6-17所示，拍摄的地点是家中的沙发，沙发上黄色的抱枕以及背后的灯光都营造出了一种温馨的氛围，让人联想到了家的温暖。

光圈：F4
焦距：14mm
曝光时间：1/200s
ISO：200

图6-17　光线营造气氛

6.4 合理构图

6.4.1 三分法构图——横幅构图拍摄人物

在拍摄人像特写时，拍摄者可以利用三分法构图形式，将画面横竖分成三等份，采用三分法构图的画面大多都会让人感觉舒服，而当拍摄者采用这种构图方法时，会自然地调整整个画面的取景和拍摄角度，潜意识地注意平时没有注意到的问题。

如图6-18所示，拍摄者使用横幅拍摄人像，并把人物放在画面左侧三分之一处，形成三分法构图，箭头样的路标和右半边的空白让画面产生一种延伸感，模特侧头望向镜头，自然而随意。

光圈：F4
焦距：35mm
曝光时间：1/200s
ISO：200

图6-18　三分法构图

> 知识链接：
> 在拍摄人像特写时，眼睛是最传神的部位，摄影师要特别注意眼睛在整个画面中的位置。

6.4.2 九宫格构图——巧妙安排人物所处位置

把画面左、右、上、下四个边都分成三等份，然后用直线把这些对应的点连接起来，构成一个"井"字，画面面积被分成相等的九个方格，这就是常用的九宫格构图形式。利用九宫格构图拍摄人像时，可以利用背景安排人物所处的位置，以达到人景合一的效果。

图6-19所示，拍摄者使用九宫格构图拍摄人像，窗户外有大片的树林，射进来的光并不那么强烈，而且窗外的风景给室内的拍摄也增添了一份自然的色彩。

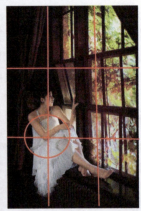

光圈：F2
焦距：50mm
曝光时间：1/30s
ISO：400

图6-19　九宫格构图

6.4.3　对称构图——巧妙运用各种方式抓拍对称式人像

在人像摄影中，可以利用对称构图表现画面的平衡感。人像摄影中的对称构图，可以是两位被摄者以相同的姿势出现在画面中；也可以利用镜子作为道具，使画面呈现出对称的效果。摄影师还可以尝试单独拍摄镜中的模特，或将镜中的模特和真实模特通过肢体动作相联系，以表达另一种画面意境。

如图6-20所示，拍摄者主要是通过玻璃的反射作用来实现画面的对称效果。模特紧贴在反光玻璃上，实体与倒影合二为一，画面充满了趣味性，给人清新明朗的感觉。

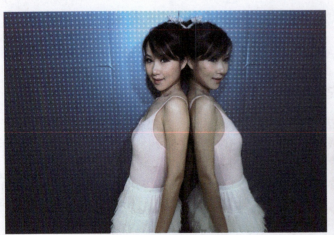

光圈：F4
焦距：17mm
曝光时间：1/640s
ISO：200

图6-20　对称式构图

6.4.4 均衡构图——保持画面平衡感使画面更具故事性

均衡是人像摄影中最普遍、最基本的构图原理，也是最常见的人像摄影构图，均衡构图是指画面中被摄者与其他元素组合在一起，画面呈现出一种相对平衡状态，使得拍摄出的人物照片给人以稳定感、舒适感。

如图6-21所示，拍摄者把模特放在画面的右侧位置，为了保持画面基本的平衡感，在画面的左侧纳入床等物件，不仅使画面左右均衡，而且使画面更加具有故事性。

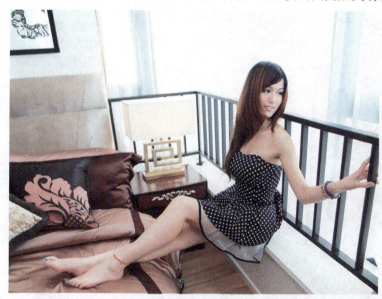

光圈：F2.5
焦距：17mm
曝光时间：1/100s
ISO：100

图6-21 均衡构图使画面更加完整

6.4.5 控制景深构图——突出人物主体

户外人像摄影经常要面对复杂的拍摄环境，摄影师通过控制景深突出人物主体。当镜头对焦于被摄者的眼睛时，摄影师通常会调大光圈以达到缩小景深、虚化背景的目的，从而通过虚实对比的手法来刻画人物。

如图6-22所示，主要是通过景深控制来实现画面的虚实对比效果。要得到这种完美的景深效果，大光圈和长焦镜头是必不可少的。大口径的远摄变焦镜头或者擅长于拍摄人像的中远摄定焦镜头，都可以满足摄影师的需要。画面中的模特弯下了腰，把焦点对准模特面部，利用大光圈F2.8，不仅增加镜头的进光量，保证了快门速度，而且使模特的面部显得更加自然白皙。

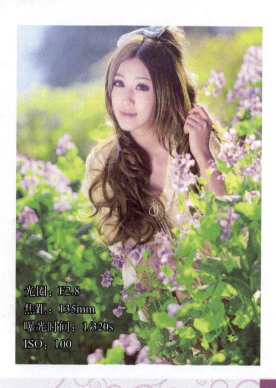

光圈：F2.8
焦距：135mm
曝光时间：1/320s
ISO：100

图6-22 大光圈突出主体

6.4.6 虚化背景构图——虚化前景或者后景拍摄模特

摄影构图中的虚实处理是指整个画面结构的虚实藏露。虚，一般指画面的陪体、模糊的部分；实，是指画面中的主体，清晰的部分。通常情况下，在拍摄虚实对比人像照片时，可以选择被虚化的前景或背景作为对比元素。

如图6-23所示，由于画面背景过于杂乱，摄影师利用大光圈和中长焦镜头来虚化背景，运用虚实对比，以使虚化的部分适当隐藏，而使主体人物形象更加突出。

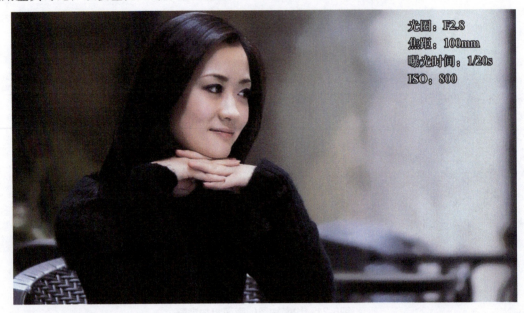

光圈：F2.8
焦距：100mm
曝光时间：1/20s
ISO：800

图6-23　虚化背景

6.4.7　S形构图——展现模特S形身材

S形构图是指画面中的元素呈现出S形曲线效果。在人像摄影中，S形构图形式分为两种，即背景的S曲线构图和人物姿态的S曲线构图两种。但两者也有一定的区别，背景曲线构图可以突出画面的流动性，增加画面的美感；而人物姿态的S曲线构图，则可突出女性完美的身体曲线，令画面更加生动而优美。

图6-24所示，拍摄者通过S形构图来展现模特身材，画面生动优美，简洁的背景使得被摄主体更加突出，手中的道具更是增添了活泼的气氛。

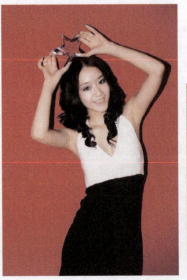

光圈：F3.2
焦距：80mm
曝光时间：1/125s
ISO：100

图6-24　S形构图

6.4.8　L形构图——侧拍端坐着的模特

L形构图是通过被摄者在画中的姿势来表现的。在人像摄影中，摄影者可以通过引导模特的站姿或坐姿，并从特定的角度拍摄模特来实现。使用L形构图时要避免破坏画面平衡感；精确控制L形折线转折点的细节，因为它是L形构图的另一个视觉重心。

如图6-25所示，摄影师选取前侧角度进行拍摄，更好地表现了模特修长的身材和温柔而文静的气质。为了避免较杂乱的背景扰乱人们的视线，所以利用大光圈和中长焦镜头虚化背景是十分必要的。

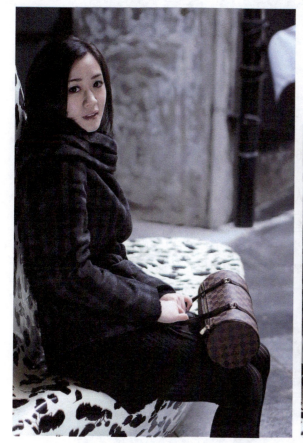

光圈：F2.8
焦距：105mm
曝光时间：1/60s
ISO：200

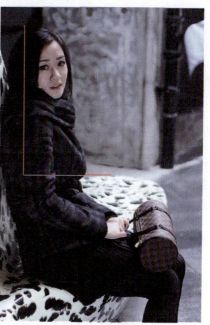

图6-25　L形构图

6.4.9　节奏感构图——侧蹲门旁的模特

在人像摄影中，合理安排画面背景线条的位置可以使画面产生节奏感。例如，一排排的门作为背景出现在画面中，依次排列的门具有节奏的韵律感；同时合理地安排人物的位置，引导观者将视线聚焦在人物身上。

图6-26是一幅公园场景照片，拍摄者利用排列整齐的门作为背景，来表现画面远近透视感和门的垂直节奏感。把人物置于其中，模特的侧蹲状态与背景垂直状态的门相互协调。

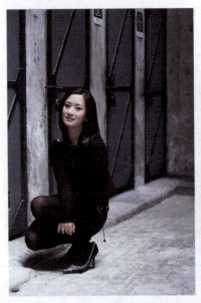
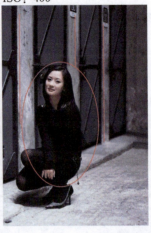

光圈：F2.8
焦距：50mm
曝光时间：1/50s
ISO：400

图6-26　节奏感构图

6.4.10　三角形构图——拍摄坐姿人像

具有稳定性的三角形构图在各类摄影题材中会经常用到，在人像摄影中也不例外。人像摄影中的三角形构图是通过被摄者的姿态创造出来的，可以给画面带来视觉上的稳定平衡感，并且可以利用不规则三角形的形态来增加画面的变化，传递出不同的视觉感受。

如图6-27所示，模特坐在椅子上，一条腿弯曲，以头部、臀部和膝盖处为三个顶点，构成了三角形构图，使画面具有稳定性。

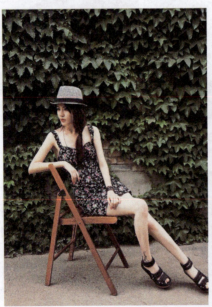
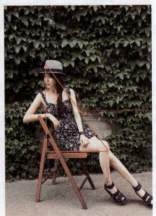

光圈：F4
焦距：32mm
曝光时间：1/160s
ISO：400

图6-27　三角形构图

实例分析

如图6-28所示,拍摄者采用三分法构图拍摄女孩肖像,并且使用平拍的方式,平拍容易使画面落入俗套,所以更应该细致地刻画模特的神态特征。例如,微笑、蹙眉、含情脉脉等都是平拍时可以选择的不错的表情。相机与眼睛平行,这种高度所拍摄的画面效果符合人的视觉经验,并且构图平稳,容易被人接受。

光圈:F3.2
焦距:100mm
曝光时间:1/250s
ISO:100

图6-28 三分法构图

知识链接:

平拍是一种常见的拍摄角度,除平拍外,比较常用的还有俯拍和仰拍。

6.5 把握好整体色调

6.5.1 暖色调设计

要得到暖色调效果的照片,可以利用红、橙、黄等暖色或者主要含有这些色彩成分的色调。在拍摄时,可以根据需要,将背景和人物的服装使用暖色调的颜色。

如图6-29所示,拍摄者在树林中拍下了新郎跪地献花新娘的一幕。画面的主体背景为黄绿色,在阳光的照射下,营造出了一种温暖、浪漫的画面氛围。

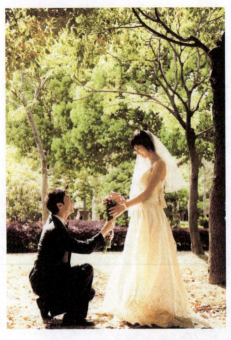

光圈：F4
焦距：65mm
曝光时间：1/160s
ISO：200

图6-29　暖色调照片

6.5.2　冷色调设计

冷色调是指用蓝、青或者主要含有蓝、青成分的色彩构成的人像摄影画面。摄影者同样可以通过被摄者的服装色彩来得到冷色调的效果。同时，还可以通过选取周围环境的阴影部分(阴影主要由冷色构成)作为背景，进一步使冷色调效果得到统一。

如图6-30所示，背景光来自图像的右侧，把背景照成墨绿色，形成了冷色调照片。模特的眼神坚韧，散发出了强大的气场。

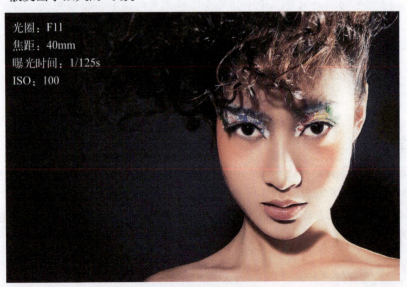

光圈：F11
焦距：40mm
曝光时间：1/125s
ISO：100

图6-30　冷色调照片

6.5.3 中间调

中间调的人像不像冷色调人像那样以蓝青的影调为主，也不像暖色调那样以红黄的影调为主，而是在照片上可以包含深的、中等的、浅的各种影调。因此，它的影调构成特点既不倾向于明亮，也不倾向于深暗，而是给人一种既不偏于轻快，也不偏于凝重的视觉感受。在通常情况下，拍摄的人像照片都属于这种影调。

图6-31为拍摄者拍摄的中间调照片。画面以中等色调为主，同时使用侧光拍摄，增强了人物的立体感。

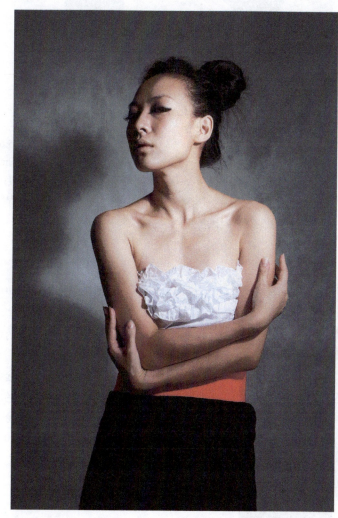

光圈：F8
焦距：50mm
曝光时间：1/125s
ISO：100

图6-31　中间调影像

6.5.4 对比色设计

色彩的对比形式有很多，有冷暖色调的对比、互补色的对比、明暗的对比等。在人像摄影中，加入对比色的设计，会使人印象深刻。

如图6-32所示，画面中既有暖色调，如黄色，又有冷色调，如蓝色，蓝黄色的使用使画

面形成冷暖对比，画面色彩鲜艳。

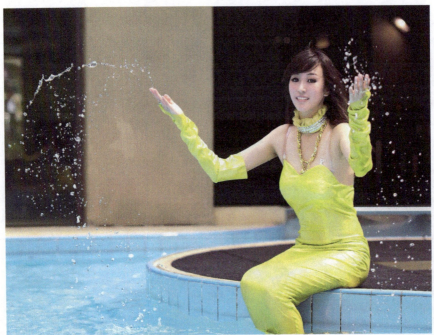

光圈：F5.6
焦距：80mm
曝光时间：1/120s
ISO：100

图6-32　对比色照片

实例分析

如图6-33所示，为拍摄者拍摄的冷色调画面。模特眼睛斜向上直视镜头，犀利的眼神，个性的烟熏妆，太空感的发型以及金属质感的首饰，无不给人一种冷酷的、野性的、拒人千里的感觉，这种酷似朋克精神的装扮展现出了模特的另类个性。

光圈：F4
焦距：85mm
曝光时间：1/125s
ISO：400

图6-33　冷色调人像

6.6 合理使用道具

6.6.1 窗帘可作为前景或背景

在拍摄室内人像时,背景不像外景拍摄那样多种多样,而作为摄影师,要懂得利用各种道具为自己的拍摄增色。比如,窗帘,既可作为前景,也可作为背景,同时,也可对光线进行一定的调节。如图6-34所示,拍摄者利用窗帘作为前景,增加了图片的趣味性。

光圈:F3.5
焦距:22mm
曝光时间:1/125s
ISO:200

图6-34 选择窗帘作前景

6.6.2 利用床或沙发拍摄多种姿势

在室内拍摄人像时,如果没有一些道具,照片难免会显得单调。而床和沙发的使用,为拍摄增加了空间。有了沙发和床,摄影师则可以通过坐姿、躺姿等多种姿势进行拍摄。如图6-35所示,被摄主体侧躺在沙发上,并抱着可爱的毛绒熊,使画面显得活泼、温馨。

光圈：F4
焦距：24mm
曝光时间：1/40s
ISO：200

图6-35　利用沙发做道具

6.6.3　利用小道具增添活力

　　道具的运用是人像摄影中一种常用的表现手法。根据不同的主题来选择适合的道具也是一种不错的表现形式。在室内拍摄时，有了道具的使用，会给图片增色不少。

　　如图6-36所示，拍摄地点选在了书屋，本身就是文化气息非常浓郁的地方，这个时候选择书作道具是再好不过的了，能够展现女孩的知性美。

光圈：F2.2
焦距：50mm
曝光时间：1/80s
ISO：400

图6-36　利用道具拍摄人像

实例分析

如图6-37所示,拍摄者将拍摄地点选择在了咖啡厅,前景中的花朵及明信片的摄入很符合图像的主题,女孩端着咖啡,略有所思。

光圈:F2.2
焦距:50mm
曝光时间:1/125s
ISO:800

图6-37 使用道具表现人物

6.7 夜景人像拍摄

6.7.1 使用全手动模式控制曝光

单反相机里有多种模式供我们选择,但在拍摄夜景人像时,由于光线较弱,曝光不好把握,为了能更好地控制曝光,还是选择手动模式较好。

在拍摄时,要对准脸部测光,测光的目的在于让相机感受光线的强度,计算合适的拍摄参数,相机的感光元件与人眼类似,但其感光性能是无法和人眼相比的,需要持续感光,才能让景象包括环境光线最终比较完整的记录并还原出来,而快门的一开一闭就可以控制曝光时间。而在没有按下快门之前,取景器里的景物并不是最终记录的效果,在使用手动模式

时，可以参照曝光标尺，确定合适的快门速度，也便于调整，要多拍摄几张，确定最佳的曝光参数。

如图6-38所示，拍摄者开启手动曝光模式拍摄模特，保证了画面的曝光量，将人物的神情、形态清晰地表现了出来。

光圈：F2.8
焦距：50mm
曝光时间：1/80s
ISO：200

图6-38　手动曝光模式拍摄人像

6.7.2　用好闪光灯

开闪光灯可以提高亮度，防止抖动。但是，在昏暗的环境中开闪灯，得到的照片大部分都是"一片惨白"，人脸很亮，周围的环境则变得很暗。所以，在夜景拍摄时，要慎用闪光灯。可以尝试将ISO适当提高。

在使用闪光灯时，还有一个小小的设置技巧，可拍出出乎意料的效果。

第一个设置是前帘闪光同步，打开快门即进行闪光。如果画面有活动的景物和人群，就会把刚才拍清楚的影像给覆盖住，主要用于在光线较暗的时候进行的拍摄。

第二个是后帘闪光同步：是先打开快门进行曝光，在快门关闭前的一瞬间闪光。这样拍摄快速移动有亮点的物体时就会产生光点在运动物体的"身后"划出光道的效果。

如图6-39所示，在夜晚拍摄时，拍摄者选择了一条灯光比较多的繁华街道，充足的光线能够减少很多拍摄难题。让模特脸部朝向光源的方向，同时提高感光度，开启闪光灯，既可以照亮模特的面容又能增加人物眼神的光彩，可谓一举两得。

光圈：F1.8
焦距：38mm
曝光时间：1/200s
ISO：800

图6-39　开启闪光灯拍摄夜景人像

6.7.3　使用离机闪光灯拍摄

要在夜间拍出清晰的人像照片，闪光灯是必备的，利用低速快门纳入背景的现场光，然后用闪光灯来为主体照明。无论是使用原厂TTL闪光灯或机顶内置闪灯，只要架起三脚架，选用合适的闪光灯模式，就保证能够拍出曝光正常且亮丽的夜景人像照片。

这种闪光方法，光源跟镜头同一方向，人物的脸部不会有太多阴影，不过照片看起来会缺乏立体感。使用闪光灯的最佳方法是使用离机闪光，这样可以产生侧光、逆光等光位，会使照片更具立体感，图6-40为使用离机闪光灯的拍摄效果。

光圈：F3.2
焦距：85mm
曝光时间：1/120s
ISO：200

图6-40　夜景人像拍摄

6.7.4　使用三脚架避免画面模糊

拍摄夜景照片时，往往需要长时间曝光。手持已经无法保证照片的清晰度了。因此，拍摄夜景时，相机要固定在三脚架上，尽量避免相机发生移动，避免底片出现重影。如图6-41所示为使用三脚架拍摄的画面效果。

光圈：F5.6
焦距：35mm
曝光时间：1/60s
ISO：400

图6-41　使用三脚架拍摄人像

6.7.5　加大光圈获得光斑效果

在拍摄夜景时，很多摄影师都会开大光圈把背景的灯光虚化，形成光斑。要想获得光斑效果，背景中首先要有比较亮的点光源，如果要光斑更圆，必须用最大光圈，因为大多数镜头只有在最大光圈下光斑才够圆。其次，就是拍摄距离，要把握好相机、人物和背景三者之间的距离，才能打造出迷人的光斑。一般来说，拍摄时，拍摄者与被摄者之间的距离保持在3米左右，而被摄者与背景光源的位置则是越远越能拍出光斑效果。图6-42是拍摄者使用大光圈拍出的画面光斑效果。

光圈：F2.8
焦距：85mm
曝光时间：1/100s
ISO：200

图6-42　大光圈拍出光斑效果

6.7.6 准确对焦

要想打造出迷人的光斑效果，对焦点的选择也是十分关键的。对焦时，要尽量将焦点往前靠，这样配合大光圈获得浅景深的效果，背景光则会处于焦外的位置，即所谓的焦外成像。图6-43为拍摄者使用大光圈拍摄的人像，拍摄时将对焦点定于人物本身，形成了光斑效果。

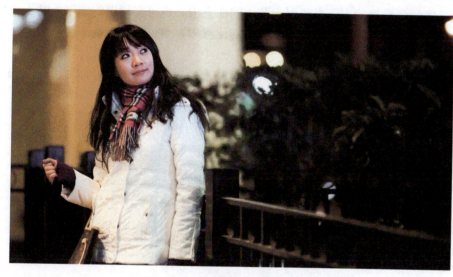

光圈：F2.8
焦距：50mm
曝光时间：1/100s
ISO：100

图6-43 准确对焦获得人像

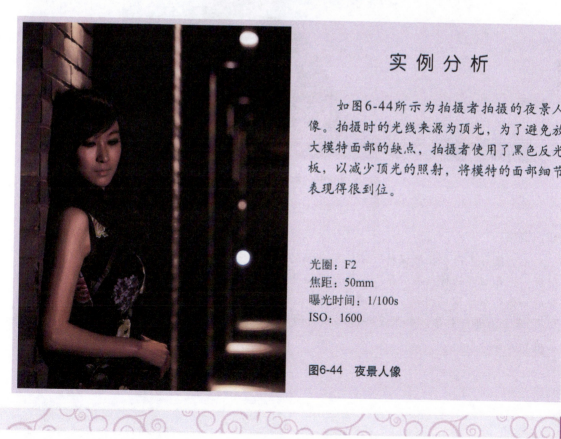

实例分析

如图6-44所示为拍摄者拍摄的夜景人像。拍摄时的光线来源为顶光，为了避免放大模特面部的缺点，拍摄者使用了黑色反光板，以减少顶光的照射，将模特的面部细节表现得很到位。

光圈：F2
焦距：50mm
曝光时间：1/100s
ISO：1600

图6-44 夜景人像

6.8 儿童拍摄技巧

6.8.1 布景技巧

在给小孩子拍照时,情绪很不好把握,因为小孩注意力不持久,容易变得烦躁。拍摄时,要在周围摆放一些颜色鲜艳的东西来吸引小孩子的注意力,也可在周围的墙壁上贴上一些小孩子的照片,或者随手准备一些玩具来吸引小孩的注意力,当小孩被这些东西所吸引时就是摄影师拍摄的最佳时机。

食物很能吸引孩子的注意力,拍摄时,可手持小食品来吸引小孩注意力,然后可以抓拍小孩天真可爱的神情。如图6-45所示,拍摄者抓住时机,将宝贝愉快玩耍的瞬间记录了下来。

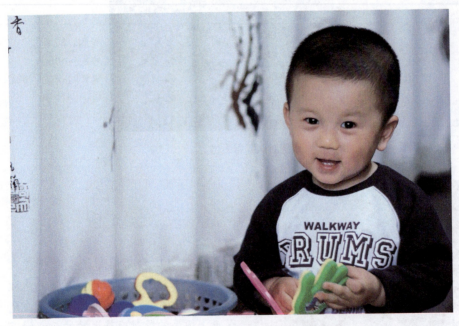

光圈:F2.8
焦距:50mm
曝光时间:1/320s
ISO:200

图6-45 玩耍中的儿童

知识链接:

儿童摄影不同于拍摄模特,不能用摆拍的方法,需要用心去引导。可抓住孩子好玩、好模仿、好奇心强的特点去引导。如果是拍摄年龄小一点的宝宝可使用颜色鲜艳或者能发出声音的物体引导宝宝的视线。对于年龄稍大一点的孩子,可以拿一些玩具(注意不要有尖锐的棱角)或食物进行引导。如果是年龄比较大的儿童,则可谈一些他比较感兴趣的话题来引导其达到兴奋状态。

6.8.2 布光技巧

光,永远是摄影创作的第一位。在儿童摄影中,尽量不要使用强光,儿童的皮肤很光滑,通常采用明朗、简洁的顺光,以求把孩子拍得红润娇嫩。一般来说,光不需要太复杂,甚至一盏灯就可以拍,前测光是比较合适的光位。如果使用侧光拍摄导致一侧阴影较浓重时,可用反光板来过渡一下。图6-46为拍摄者利用顺光拍摄的儿童。

光圈:F3.2
焦距:50mm
曝光时间:1/200s
ISO:200

图6-46　顺光拍摄儿童

知识链接:

在拍摄儿童尤其是婴儿时,有一点是必须注意的,就是闪光灯的使用问题,小孩子的各个身体器官尤其是视觉神经系统还没有发育完全,强光会对他们的视觉神经系统发育造成不良影响。所以在拍摄时,要尽量避免使用闪光灯,最好采用自然光拍摄,有的相机在光线较弱时,会自动激活闪光灯,一定要加以注意。年龄稍大一点的孩子如需要补光可适当使用闪光灯,但应反射补光或加柔光片。

实例分析

儿童的情绪难以把握,是不可能像拍摄其他模特一样进行摆拍的。要想拍出好的儿童摄影作品,必须用心与小孩交流,耐心等待拍摄时机。如果细心观察,会发现儿童的表情总是天真烂漫的,可适时抓拍几张。总之,给小孩子拍照要有爱心和耐心。如图6-47所示,拍摄者在拍摄时耐心引导宝贝,宝贝露出笑容看向镜头的时候按下了快门。

光圈：F3.5
焦距：50mm
曝光时间：1/320s
ISO：200

图6-47 抓拍宝贝情绪

6.9 综合案例：转身时抓拍人像

"回眸一笑百媚生，六宫粉黛无颜色"本是白居易描写杨贵妃的句子，形容她具有倾国倾城的美貌，只是回头浅浅一笑，便已给人千娇百媚、勾魂摄魄之感，却也道出了一种女性的体态美——转身回眸。

当人物转身时，头、颈、肩连带腰和臀都会扭动起来，人体很自然地会呈现出一条S形的曲线，具有动感，非常适合展现人物的身材。而这个时候，配合着肢体的动作，人物的眼波流转、顾盼生辉、传情表意，给画面增添了许多耐人寻味的东西。

转身这个动作往往还容易跟离别联想在一起。当我们目送亲人、爱人或者友人离开，他们总是会回过头来、挥手作别。这时候，在这个转身回眸的动作里，又蕴含了多少的依依不舍。

第6章 人像摄影实拍技巧

分析：

如图6-48所示，女孩穿着白色婚纱，在泛黄的树林中，蓦然回首，海藻般的长发轻轻掠动，你轻颦浅笑，伴着随风而起的泡泡，如梦似幻，如诗如画。拍摄者在拍摄时使用顺光，人物显得安静美好，同时虚化背景，使被摄主体更加突出。

光圈：F2.8
焦距：80mm
曝光时间：1/1250s
ISO：100

图6-48 转身回眸

本章小结

本章主要介绍了人像摄影，并分别从基本要诀、拍摄背景、拍摄光线、构图、道具、夜景人像、儿童拍摄等几个方面进行了详细地讲解，帮助读者了解并掌握拍好人像的技巧。

教学检测

一、填空题

1．在拍摄时，如果环境对于人物没有很大的利用价值，我们可以选择用_____的方式处理背景。

2．_____照明的特点是被摄者面部和身体绝大部分都直接受光，阴影面积小，画面的影调比较明朗。

3．在拍摄夜景人像时，由于光线较弱，曝光不好把握，为了能更好地控制曝光，还是选择_____较好。

二、选择题

1．人像摄影中，人物情绪的表达十分重要，面部表情对人物情绪的表达起到了十分重要的作用，而(　　)和嘴唇的形态则是面部表情的中心。

 A．手部　　　　　　　　　　B．眼神
 C．腿部　　　　　　　　　　D．坐姿

2．要在夜间拍出清晰的人像照片，(　　)是必备的。

 A．闪光灯　　　　　　　　　B．三脚架
 C．良好的背景　　　　　　　D．良好的光线

3．在儿童摄影中，尽量不要使用强光，儿童的皮肤很光滑，通常采用明朗、简洁的(　　)以求把孩子拍得红润娇嫩。

 A．顶光　　　　　　　　　　B．侧光
 C．顺光　　　　　　　　　　D．前侧光

三、问答题

1．人像摄影的基本要诀有哪些？
2．儿童摄影的技巧是什么？
3．如何拍好夜景人像？

第 7 章

风光摄影实拍技巧

学习目标

1. 了解风光摄影的意义。
2. 熟悉风光摄影常用的拍摄技巧。
3. 掌握夜景拍摄技巧。

山景拍摄　水景拍摄　日出日落拍摄　夜景拍摄

安塞尔•亚当斯(Ansel Adams)是被世界公认的风光摄影大师。在《安塞尔•亚当斯回忆录》这本书中，他写道："宇宙之浩大无涯，才刚刚展露在我的面前，身处西岳山脉的清冷夜色，仰望天际之时，你知道我看到的是什么。有个清冷没有月亮的夏夜，我在1万英尺高度的传莱湖野营，躺在睡袋里，我看见一片无垠的星空，其璀璨、神秘叫人敬畏……"

我们能够感觉到，亚当斯是怀着一种对大自然的敬畏之情去拍摄那些摄人心魄的风光作品的。而我们在拍摄风光时，首先是对自然的理解，把最打动你心坎那一刻的美景记录下来；接下来是如何表达，运用最纯熟的摄影技术能够帮助摄影者更好地表达意图；再次，还要把你对人生的感悟融入你的风光作品中，使风光摄影贯穿以精神和思想，其作品才更有内涵、更有哲理。

摄影发展到现在已经有170年的历史了，我们应该思索，风光摄影的价值何在？风光摄影不仅要表达雄壮之美、渺远之美、意境之美，还应该把它上升为一种哲学——风光哲学。不是要蜂拥而至一味追求形式上的东西，而是要把风光摄影艺术化，不但要表现摄影者的思考，还要展现出人与自然的和谐相处之道。

分析：

如图7-1所示的照片是在黎明时分拍摄的，画面极具欣赏性和梦幻感。受冉冉上升的太阳的光线影响，在海面中间位置形成了一条长长的垂直光亮带。利用中央重点测光模式，不仅保证了画面中央的正常曝光，而且顾及了四周区域的亮度。对长焦镜头的利用，压缩了画面的空间感。由于水体的反光作用，海面呈现出了具有律动感的波纹，像丝带一样的轻柔顺滑，黑色的剪影轮廓使画面更加富有神秘感。

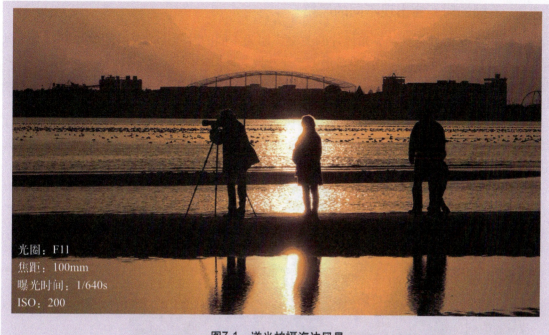

图7-1 逆光拍摄海边风景

7.1 选择合适的时间和天气

7.1.1 不同的天气会出现不同的风格

在风光摄影中,用到最多的是自然光,不同的天气会产生不同的光线,我们要学会利用各种天气下不同的光线,使风光作品变得与众不同。不要觉得只有晴朗的天气才能拍出好的作品,在多云甚至是阴天的时候进行拍摄,同样能够拍出优秀的风光作品,只是感觉和晴朗的天气有所不同,阴暗的天空会给照片增加几分神秘的色彩。需要注意的是,要尽量避免在强光下拍摄,因为强光会使景物层次损失较多,不利于色彩的还原。

如图7-2所示是在多云的天气下拍摄的霞光,像一个巨大的伞,罩在海面上,而有光的海面也变得波光粼粼,光彩闪耀。

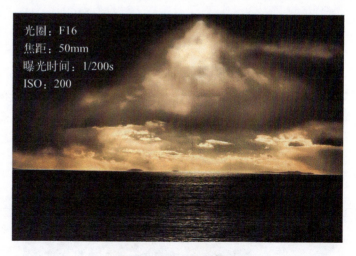

图7-2 多云天气拍摄风景

7.1.2　不同的时间会出现不同的风格

不同的拍摄时间是拍好风光照片的关键，因为不同的时间段会有不同的光影效果，风光摄影最佳的拍摄时间是日出或日落前的一个小时，此时太阳在天空的位置较低，照射下来的光线使景物产生较长的阴影，光线也比较容易控制，金黄色的光芒使人看起来很舒服。因此，要想拍出漂亮的风光作品就需要早出晚归了。

图7-3是在晴朗的上午拍摄的一幅树林风光，阳光穿过树木在地下洒下婆娑的树影。在拍摄时，站在光源的侧面，使用广角镜头降低拍摄视角就可以表现出树木的高大以及蓝天的壮美。

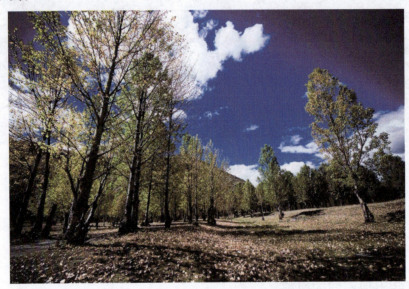

光圈：F16
焦距：50mm
曝光时间：1/200s
ISO：200

图7-3　上午拍摄风景

实例分析

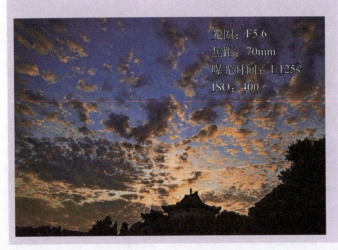

光圈：F5.6
焦距：70mm
曝光时间：1/125s
ISO：400

如图7-4所示为拍摄者在傍晚时分拍摄的火烧云景象，以蓝天为背景，被落日照射的云朵边缘呈橘红色，没被照射到的呈暗色，色彩冷暖相间，富有视觉的张力。

图7-4　火烧云

知识链接：

在清晨和黄昏拍摄时，要把握好相机的白平衡功能，如果要记录现场光线的色温，最好将白平衡设置为日光模式，否则相机的自动白平衡功能会自动改变色温，让在清晨和黄昏拍摄的照片失去原有的色彩韵味。

7.2 选择合适的角度

7.2.1 平拍

平拍是指拍摄角度与被摄对象基本处在同一水平位置上。平拍最符合大众的审美习惯，画面使人感觉亲近，易于接受。平拍是要协调好前景和背景的关系。尤其是使用广角拍摄时，近景由于畸变会显得十分突出，因此尽量选择简单一点的前景，不要让前景影响到主体。

如图7-5所示，拍摄者采用平拍的角度拍摄田园，田园间淡淡的炊烟或雾气，使田间的景致显得更加清新美妙，拍摄者运用雾气营造了一种朦胧的田园美景。

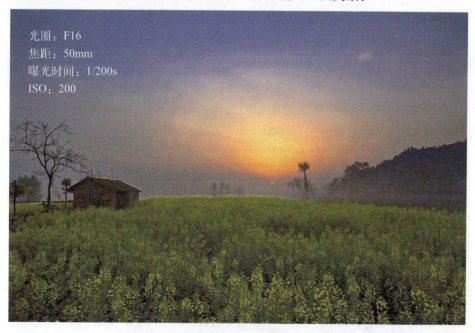

图7-5　平拍田园

7.2.2 俯拍

俯拍是指照相机的拍摄角度高于被摄对象，自上往下拍摄。俯拍有利于表现景物的纵深感，表现景物的层次、线条以及景物的层次感和结构感。

构图时应注意局部与全局的关系，选择适合表现主题的镜头，不应过度使用广角镜头。在俯拍时，一般要登高，要注意安全，保护好相机。

图7-6为拍摄者俯拍的田地。农民种植的各种农作物均匀排列，俯拍方式增强了画面的纵深感。

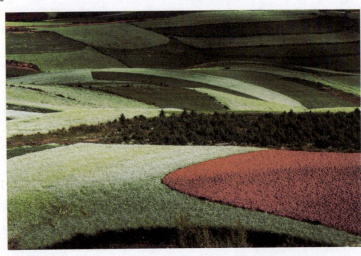

光圈：F16
焦距：50mm
曝光时间：1/200s
ISO：200

图7-6　俯拍稻田

7.2.3　仰拍

仰拍是指拍摄角度低于被摄对象，自下往上拍摄。仰拍时，被摄对象下部分大，上部分小，具有夸张的透视效果，易于表现出景物高大雄伟的气势。仰拍具有较强的写意效果，但如果运用不好会产生很大的压抑感，因此拍摄时不应过度靠近被摄主体。

如图7-7所示，拍摄者采用侧光加仰拍的方式拍摄，接受阳光照射的一面沙漠呈现黄色，而另一半沙漠隐没在阴影中，勾画出了沙丘起伏优美的线条。

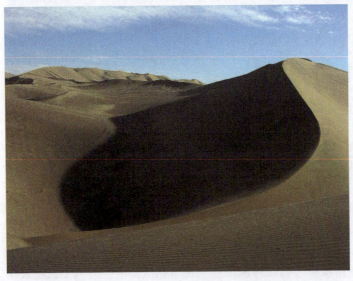

光圈：F8
焦距：60mm
曝光时间：1/200s
ISO：200

图7-7　仰拍沙漠

实例分析

如图7-8所示,拍摄者采用俯拍的方式拍摄山丘。在连绵起伏的山丘坡地上垒起梯田,按不同等级的红土质地分别种植高寒耐旱粗生粗长的农作物,色彩斑斓,层层叠叠,体现出了画面的气势磅礴、辽阔壮美。

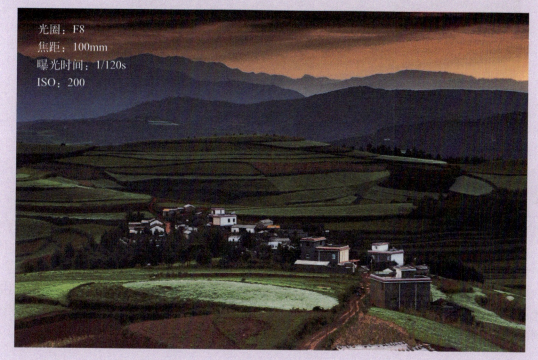

图7-8 俯拍山丘

7.3 选择合适的前景和背景

7.3.1 前景的选择

在风光摄影中,前景的作用是不可忽视的。在照片中加入前景,可增加照片的层次感,显得舒服自然。前景既可作为主体也可作为陪衬体。作主体时,要尽量使用大广角镜头靠近前景拍摄,使用小光圈让前景和远景都能清晰成像。这样利用广角的畸变效果便能很好地突出前景。前景亦可作为陪衬,此时前景不宜过于突出,甚至可以把前景进行虚化,以免喧宾夺主,适得其反。

如图7-9所示,拍摄者利用直射光拍摄风景。天空的色彩饱和,在充足的光线照射下,画面中其他被摄体的色彩也显得浓郁。同时纳入了大片花草作为画面的前景,使画面显得更加深远。

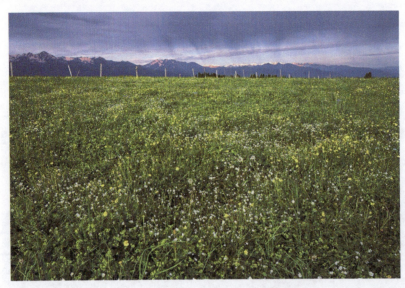

光圈：F8
焦距：100mm
曝光时间：1/120s
ISO：200

图7-9　选择合适的前景

7.3.2　背景的选择

背景，是在主体的后面用来衬托主体的景物，以交代主体的周边环境，背景对突出主体形象起着重要的作用。

选择画面的背景时要注意抓特征，力求简洁，尽量要有色调对比。如图7-10所示，拍摄者在拍摄身穿红衣的模特时，选择绿色树木作为背景，并适当进行虚化，突出了人物主体，画面色彩也比较鲜艳。

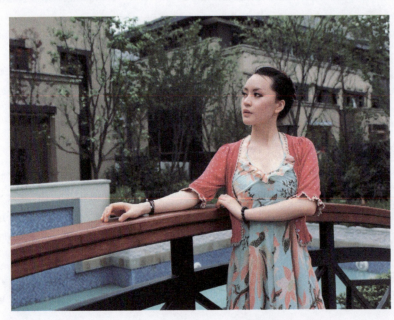

光圈：F8
焦距：17mm
曝光时间：1/320s
ISO：200

图7-10　善用背景突出主体

实例分析

如图7-11所示,拍摄者在拍摄远处的山峰时纳入了大片的花朵作为前景,并适当进行虚化,突出了被摄主体,使整幅画面生机勃勃。

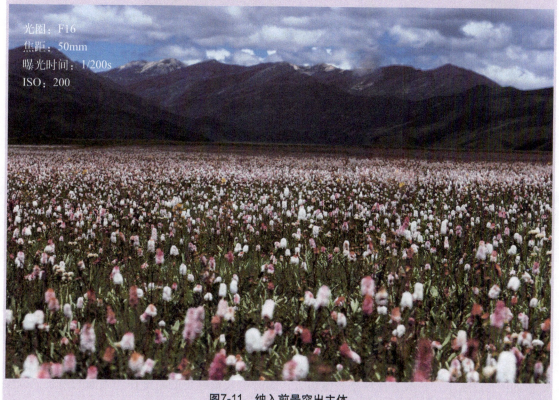

光圈:F16
焦距:50mm
曝光时间:1/200s
ISO:200

图7-11 纳入前景突出主体

7.4 山景拍摄技巧

7.4.1 选择适当的画幅

拍摄山景主要要表现的是其雄伟高大的全貌,因此在拍摄山景时,一个广角镜头是必不可少的,可用来拍摄大全景,表现绵延与高大之势。在拍摄时,画幅要根据要表现的内容来选择。使用竖幅时,广角透视感的增强会使山的线条具有很强的倾斜感,从而纵深度也会有所增加,使人感觉山峰高大雄伟。而使用横幅画面拍摄,开阔的视野则可用来表现辽阔的群山,山势连绵起伏,线条感也会很清晰。图7-12为拍摄者使用横画幅拍摄的山景。

光圈：F8
焦距：60mm
曝光时间：1/200s
ISO：100

图7-12　横画幅表现山景

7.4.2　保持好画面平衡

　　风光摄影中画面的均衡是美感的重要表现手法。这里的均衡不是指景物在画面中的对称，而是指要在视觉上达到均衡，包括景物的安排，色彩的搭配等。

　　拍摄时要随时注意衡量画面，不要急于按下快门，景物在画面中可以一边多，一边少，也可以一边大，一边小，但视觉重量应差不多相等。注意，均衡不是绝对均衡，一丝不差，那样会导致四平八稳，平庸、呆板。不均衡之中有均衡，不稳定之中有稳定，才符合风光摄影构图的要求。色彩的均衡也是画面均衡的一方面，自然界的色彩变化无穷，要选出最适合画面主题的色彩并将其均衡的安排到画面当中。

　　如图7-13所示，拍摄者在秋季拍摄美景，同时纳入黄绿色的草地作为画面的前景，以深蓝色的天空作为背景，画面中色彩均衡，展现出了秋季的特色。

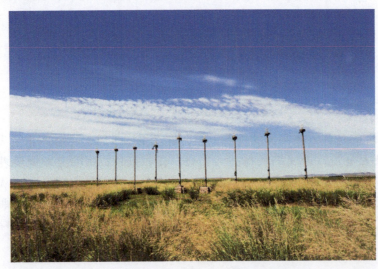

光圈：F16
焦距：60mm
曝光时间：1/125s
ISO：100

图7-13　色彩均衡秋景

7.4.3 利用线条增加感染力

风光摄影注重形式美,因此,特别讲究线条的设计和运用。摄影者不仅仅要考虑线条给受众带来的心理感受,更重要的是要学会发现和提炼。一些对摄影构图有帮助的线条往往蕴含在纷杂的场景中,摄影者只有通过细致而敏锐的观察,才能得到发现并进行提炼。

在自然界中,存在着无数的线条,不管是自然的还是人造的,都是我们拍摄时可以利用的素材。如图7-14所示,地平线是横向的直线条,排列的树木是排列的线条,弯弯曲曲的河流是曲线条……这些形象化的线条对摄影构图非常有帮助,它们不仅美化了画面,而且还成为构图中的框架,成为画面的视觉中心。

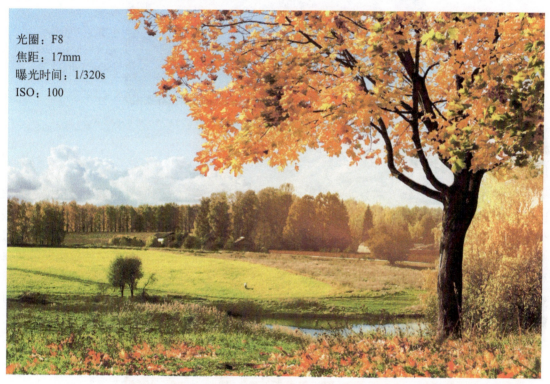

图7-14　利用线条展现景色

7.4.4 准确曝光

只有进行准确的曝光,景物的色彩才能被真实地还原,物体的层次和质感也才能被充分地表现出来。

但并不是所有的风光都需要准确曝光,曝光的多少完全取决于我们想要表达的主题。有时适量减少或增加曝光量更有利于表现主题。

在拍摄山景时,由于山景与周围环境的色彩和明暗会有反差,不可能保证全部正确曝光,这时,只要保证想要表现的主体正常曝光就可以了。

如图7-15所示,拍摄者利用航拍机器俯拍山峰的顶端,保证了曝光的准确,真实还原了画面的色彩和层次,整个画面显得气势磅礴。

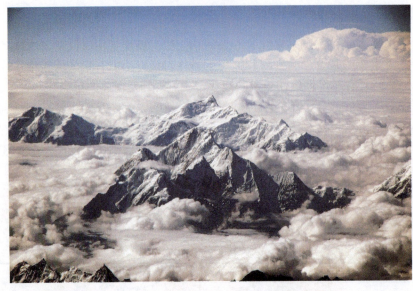

光圈：F8
焦距：20mm
曝光时间：1/200s
ISO：100

图7-15　准确曝光保证画面效果

7.4.5　逆光拍摄技巧

在逆光拍摄时，景物大部分处于阴影中，形成强烈的轮廓光。逆光拍摄如果根据测光表设置参数会曝光不足，可用手动方法调节曝光，尽量不要使用太大的光圈，以免画面过曝或欠曝。拍摄时注意对要表现的那一部分侧光。如对着强光部分测光，会使明亮部分显现出细节，但阴影部分会很暗。拍摄时还应对注意细节的表现，细节的清晰刻画会使整幅照片更加生动。

如图7-16所示，拍摄者在日出时逆光拍摄山峰，突出了远处山峰的轮廓，同时又保证画面的正常曝光，使得画面中的细节得以清晰地呈现。

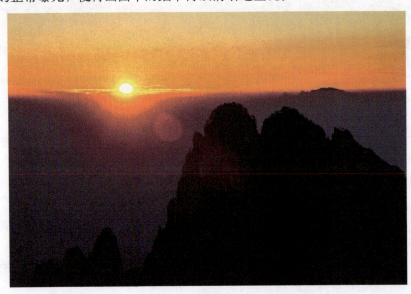

光圈：F8
焦距：17mm
曝光时间：1/320s
ISO：100

图7-16　逆光拍摄山景

知识链接：

　　拍摄日出日落时，太阳光线角度低，天地之间呈现一片暖色调，置身山间，备感舒畅。尤其是逆光时，山间的杂质与雾气映射着阳光会形成迷人的光束，是拍摄的大好时机。但此时光线变化很快，一般只有20分钟左右，一定要抓住时机。拍摄时，以太阳附近的天空测光，可增加或减少曝光来控制影调，最好采用手动对焦，因为山峰多处于浓重的雾气之中，使用手动对焦更能清晰地表现山势的轮廓和线条，如果要表现山间的景物，如阳光下的树林或岩石等，要适量的减少曝光补偿，或用点测光对其局部测光，如果要表现暗部的景色，如阴云下的山峰或幽暗的森林等，则要适当增加曝光量，可加灰色渐变镜，以平衡景物与天空过大的反差。

实例分析

　　如图7-17所示，拍摄者在拍摄鹿时，适当纳入草丛作为前景，既突出了画面的深远，又起到了突出被摄主体的作用。

光圈：F14
焦距：24mm
曝光时间：1/1600s
ISO：100

图7-17　纳入前景增强照片的表现力

7.5 水景拍摄技巧

7.5.1 用快门速度表现动感

水景的表现方法主要有两种：一种方法是采用高速快门来凝结水流动的瞬间，比如，使用1/1000秒的高速快门，就能把水的瞬间记录下来。

如图7-18所示，拍摄者使用高速快门拍摄奔腾的河流，将水流的速度和雄浑的气势展现了出来。

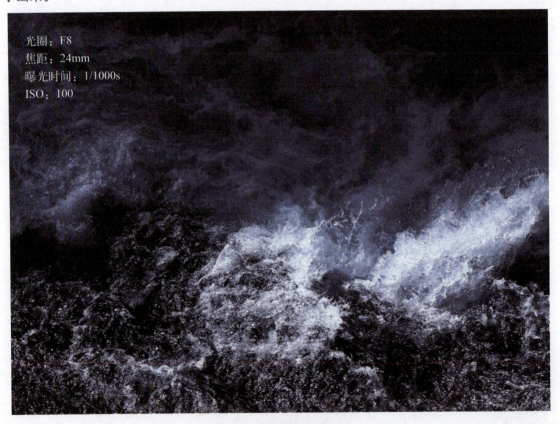

光圈：F8
焦距：24mm
曝光时间：1/1000s
ISO：100

图7-18　高速快门表现水流

另一种方法是使用低速快门获得流水虚幻的画面。这种方法拍摄的流水常呈现出丝绸般的润滑感。在选择低速快门时，最好使用三脚架来稳住相机，以免晃动相机，影响画面的清晰度。如果有长焦镜头，还可利用其压缩空间的特性来拍摄水的波纹，会拍摄出十分唯美的画面。

如图7-19所示，拍摄者使用低速快门拍摄水流，水流呈现出丝绸般的润滑感，使画面细节得以表现。

第7章　风光摄影实拍技巧

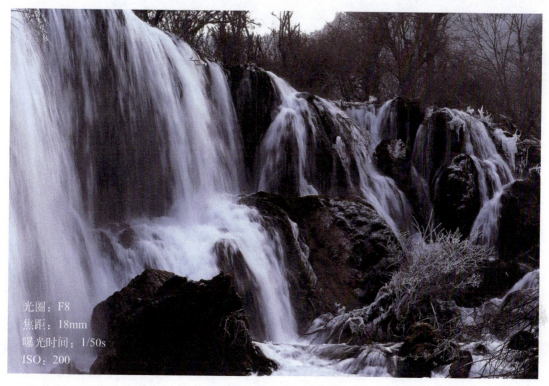

光圈：F8
焦距：18mm
曝光时间：1/50s
ISO：200

图7-19　低速快门表现水流

知识链接：

　　当使用低速快门时，水流在较长的曝光时间内留下了较多的痕迹，拍摄后的水流像丝绸薄雾般丝滑。此时的快门速度一般控制在1/5以下，在使用低速快门时，最好用三脚架稳住相机。有时，需要使用滤镜来减光，以达到更好的拍摄效果。

7.5.2　善用倒影强化色彩

　　宁静的水面就像一面镜子一样，水面上会有漂亮的倒影。拍摄时，如果加上倒影，会为照片增色许多。

　　在拍摄倒影时，构图时要注意保持画面的均衡，可将画面分成三份，然后将主体的倒影加入到画面当中，会使画面显得比较和谐。

　　如图7-20所示，拍摄者在白天拍摄山间水景，阳光照在湖面上形成倒影，整个画面显得和谐稳定。

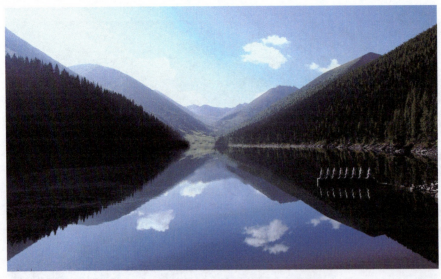

光圈：F16
焦距：50mm
曝光时间：1/200s
ISO：200

图7-20　湖面倒影

7.5.3　调整色温表现冷暖色调

平静的水面容易受到环境光线的影响。蔚蓝色的天空可以使水面色调偏蓝，青山环抱会使水面偏绿，而霞光四射的天空和黄昏时分金黄色调的阳光都可以使水面变得金光闪闪。而数码相机的自动白平衡很难做出正确的判断，拍摄出来的照片往往是偏色的，因此要进行手动白平衡设置才能够获得正确的色彩表现。也可运用白平衡打造特殊的效果。如图7-21所示，在拍摄完成后，拍摄者使用手动设置白平衡，保证了画面的色彩。

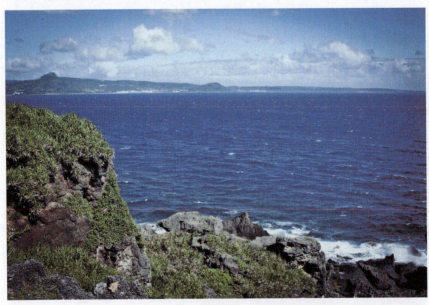

光圈：F11
焦距：17mm
曝光时间：1/125s
ISO：200

图7-21　手动调节色温

7.5.4 清晨和傍晚突出光影对比

一天中的各个时段,光线的强度、色温也在随之变化,景物会表现出不同的色调。旭日东升和夕阳西下,是大自然中最美的景象,水面将呈现出暖意洋洋的气氛和金红色泽的基调。早晨和黄昏光线变化大,应不断进行测光抓紧拍摄,曝光在自动光值基础上要略欠一些。

图7-22为拍摄者在日出时拍摄的湖面风光,远方的光线将画面打造成逆光效果,湖边景物的轮廓清晰可见,阳光照射在湖面上,留下金黄色的光影,湖面显得波光粼粼。

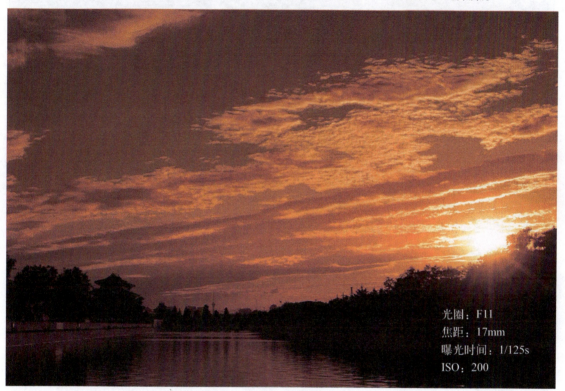

光圈:F11
焦距:17mm
曝光时间:1/125s
ISO:200

图7-22 光影对比

7.5.5 注重构图丰富画面效果

在拍摄江河时,构图的方式可以按照"黄金分割律"基本构图原则,还有三角形、对角线、侧面构图等方式进行构图。画面中可加入江面的小舟,单个船只要放在画面的醒目位置;若是群体,则要考虑到位置的安排,还要注意舟船之间的队形变化。做到内容和谐有序而不繁多,画面简洁而不杂乱。

如图7-23所示,拍摄者采用曲线构图拍摄海边景象,近处的沙滩和远处的海岸线连接成一条曲线,形成了独特的美感,表现出了大海的辽远、宽阔。

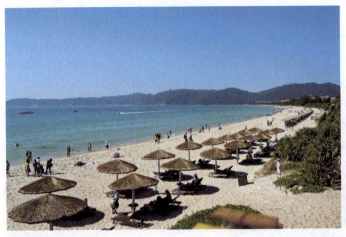

光圈：F16
焦距：50mm
曝光时间：1/200s
ISO：200

图7-23 曲线构图

实 例 分 析

倒影是与水景有关的很好的拍摄题材。美妙的倒影随处可见：江河渔港、湖塘水池、冬天的冰面等等。倒影的运用会让水景产生对称美、宁静美以及变形美。水上的风光和水中的倒影，一实一虚，相映成趣，会使画面产生很自然的对称美。无风时的水面水平如镜，让人体会到宁静祥和的感觉。有风时，吹起湖面层层波纹，倒影会随着水波的动荡变化，分化成不同形状、不同情调的迷人幻影。如图7-24所示为拍摄者在无风时拍摄的湖面风光，整个画面有一种宁静、幽远的美。

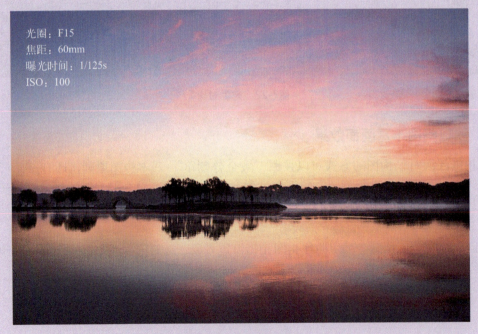

光圈：F15
焦距：60mm
曝光时间：1/125s
ISO：100

图7-24 拍摄湖面风光

知识链接：

拍摄水中倒影时需要注意以下4点。

（1）想要拍摄一幅好的水景照片，对快门和光线的控制非常重要，不但要注意倒影、阴影和水的反光面，而且还要掌握适中的曝光数据，因为水面倒映的反光会欺骗摄影者和曝光表，造成光照度高于实际状态的假象，这时应开大光圈加以补偿。为保证曝光准确，最好采取分级曝光多拍几张，从中挑选最满意的。

（2）倒影与实体不宜求全，应视现场情况和表现意图，或多取实景少取倒影，或多取倒、趣。

（3）在构图时，一般不适宜将实景与倒影的分界线放在画面中央，应该略偏向于某一边，使构图在统一均衡中又有变化，避免呆板。

（4）微风中的倒影往往会被分割为条状或变形扭曲，这时往往会出现特殊意趣，不可轻易错过这样的拍摄机会。

7.6 日出日落实拍技巧

7.6.1 摄影地点具有决定性的影响

拍摄日出和日落的地点一定是比较空旷安静的地方，野外是个不错的地点，空气透明度高，也没有高楼的遮挡。在拍摄时，尽量找到一个相对较高的点进行拍摄，十分有利于构图。

如图7-25所示，拍摄者在野外拍摄日落景象，同时使用三分法构图，增强了画面的稳定性。

知识链接：

日出或日落的时间是很短暂的，并且在这短短的时间内每一分钟的景色都可能出现很大的变化。因此要想拍摄出好的日出和日落作品，一定要把握好拍摄时机。一般来说，日出和日落的前后十分钟是最佳的拍摄时机。

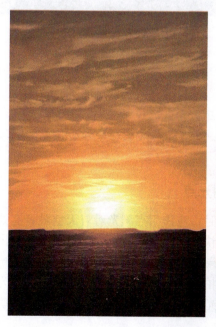

光圈：F8
焦距：17mm
曝光时间：1/50s
ISO：200

图7-25　野外拍摄日落

7.6.2　保持画面简洁

拍摄剪影照片，背景要尽量简洁，在色调上要与主体有较大的反差，要尽量避免和主体的色调混淆，这样才能突出主体，日出和日落常伴有霞光，这就是很好的背景。前景也要尽量简洁，避免过多的物体产生杂乱的影子，影响到照片的整体效果。

如图7-26所示，在拍摄日落风光时，拍摄者将其处理为剪影效果，画面中没有多余的景物，整个画面营造出了安静祥和的氛围。

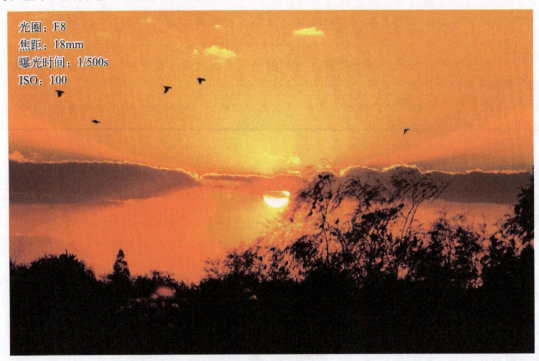

光圈：F8
焦距：18mm
曝光时间：1/500s
ISO：100

图7-26　剪影效果

知识链接：

在拍摄日落时，应该更重视控制光圈的大小。用小光圈能使太阳呈现出星星状的效果，光圈越小，效果越好。如果快门速度过慢的话，可使用三脚架来稳定。

7.6.3　正确选择测光点

拍摄日出或日落时，应该用点测光对着天空或者亮处测光，然后重新构图。这种情况下的快门速度通常十分快，而且最好打小光圈，否则就会出现主体细节清晰可见的情况，达不到剪影所要表达的效果。

如图7-27所示，拍摄者首先将相机的测光模式选择为"点测光"，然后把测光点选在比较光亮的天空进行测光、拍摄，这样就可以拍出完美的剪影效果了。

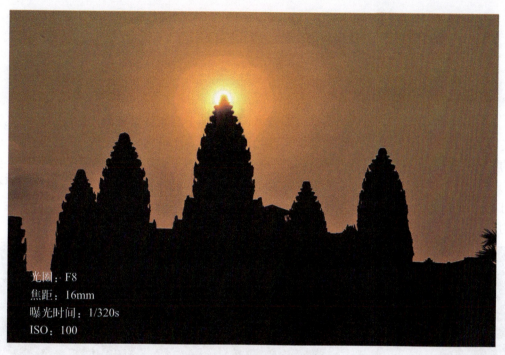

光圈：F8
焦距：16mm
曝光时间：1/320s
ISO：100

图7-27　点测光拍摄日落

实 例 分 析

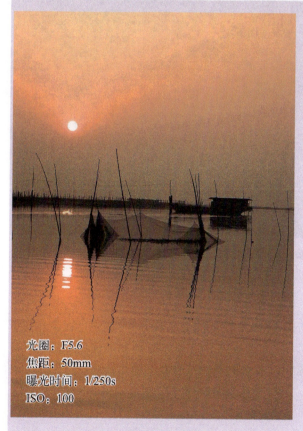

光圈：F5.6
焦距：50mm
曝光时间：1/250s
ISO：100

图7-28　日落

清晨或者黄昏，太阳刚刚升起或即将落下时，是拍摄日出和日落的最好时机，这也是很多摄影师争相表达的主题。这时候的天空一般为蓝色，而阳光会照亮云彩的边缘，呈现出金黄色的轮廓，色彩的冷暖对比强烈，因此也是拍摄云蒸霞蔚的好时候。另外，清晨与黄昏的光线柔和，呈散射光照明，位置平斜，可以突出物象的立体感，加强空间层次，色温较低，大自然被蒙上了一层暖色调。但是这段时间稍纵即逝，需要准确把握。如图7-28所示，为拍摄者拍摄的日落景象，整个画面呈暖色调，让人发出"夕阳无限好，只是近黄昏"的感叹。

7.7 夜景拍摄技巧

7.7.1 保证画面清晰

一张好的夜景照片，首先要保证画面清晰，由于晚上的光线要比白天弱很多，相机要进行长时间的曝光，为了保持相机的稳定，在拍摄时，要将相机固定到三脚架进行拍摄，而快门的启动，也最好使用快门线或利用相机的自拍功能，如果确实需要直接按动快门时，要尽量的轻按，以尽量减少机器因为人为原因而造成的晃动。另外，拍摄夜景一般是不需要打闪光灯的。因为闪光灯的有效距离十分有限，无法将所要拍摄的全景照亮。图7-29为拍摄者拍摄的夜晚公园中的喷泉，画面清晰，使喷泉的细节得以体现。

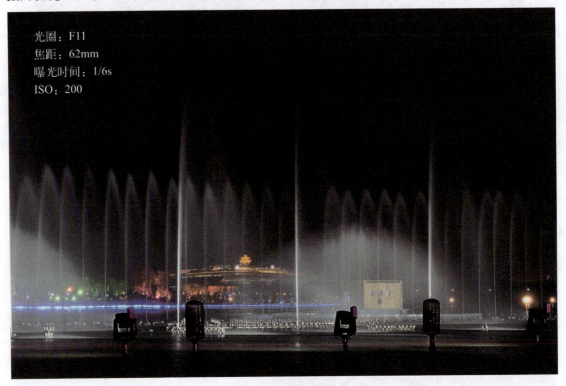

光圈：F11
焦距：62mm
曝光时间：1/6s
ISO：200

图7-29　画面清晰

7.7.2 进行准确的测光

在拍摄夜景时，由于明暗反差很大，所以测光比较不好掌握，不同的测光模式会直接影响照片的曝光，因此要根据实际情况选择对应的测光模式。在拍摄时，如果使用快门优先或光圈优先模式，往往会出现欠曝或过曝的现象，因此就要加入适当的曝光补偿或者使用手动模式。

如图7-30所示，拍摄者在拍摄蜡烛之前进行了准确的测光，保证了画面的清晰，烛光的方向得到了完美的呈现。

光圈：F5.6
焦距：120mm
曝光时间：1/50s
ISO：400

图7-30　准确测光拍摄蜡烛

7.7.3　掌握好曝光

　　夜景拍摄的曝光，没有固定的模式和规律。因为明暗程度不同，曝光也就不好把握。但有个不变的原则就是宁欠勿过。一般情况下，要使用较小的光圈值来获得较大的景深，这样可以使远景与近景都保持清晰，同时适当延长曝光时间，保证画面的准确曝光。

　　如图7-31所示，拍摄者在晚上拍摄运河的景象，进行了准确曝光，运河旁边的建筑和运河桥以及船只的轮廓都清晰地表现了出来，整个画面营造出繁华的氛围。

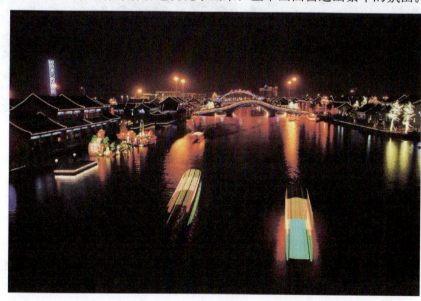

光圈：F11
焦距：18mm
曝光时间：1/4s
ISO：200

图7-31　准确曝光

7.7.4 拍摄烟花

在拍摄烟花时,首先要选择最佳的拍摄地点,注意不要选在风尾方向,否则风吹散烟雾会影响照片的效果。要找到最高点,占好位置。可选在楼顶或小山顶等较高的位置。另外,一定要提前到达拍摄场地,准备好器材,等待拍摄时机。

如图7-32所示,拍摄者在拍摄烟花时使用B门曝光,保证了画面曝光的准确性,将烟花绽放的瞬间精彩的表现了出来。

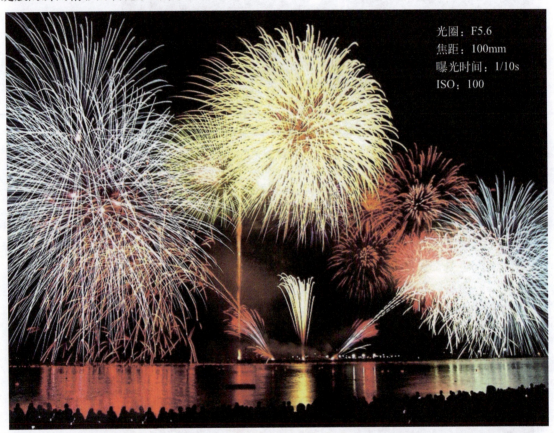

光圈:F5.6
焦距:100mm
曝光时间:1/10s
ISO:100

图7-32 烟花拍摄

7.7.5 拍摄车流

在拍摄夜景车流时,要使用镜头的最佳光圈,这样才能使镜头达到最佳解像度,一般为F8或者F11。

如图7-33所示,拍摄时,拍摄者先把ISO调到100,以减少噪点。然后确定测光模式,一般选用平均测光即可,尽量不要使用点测光。接下来确定拍摄模式,全手动模式最佳,使用光圈优先或快门优先也可以。另外,在拍摄过程中还使用了三脚架,保证了画面的稳定性。

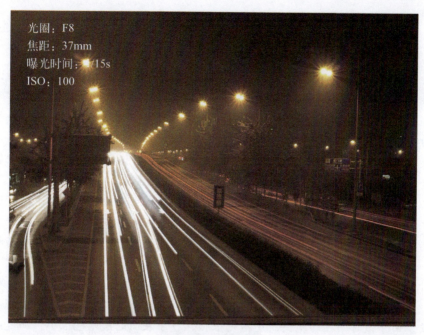

图7-33 拍摄车流

实例分析

图7-34是拍摄的湖边夜景。深蓝色的夜空和湖水，只有绚烂的霓虹装点着夜晚的寂静。此夜景的拍摄，为了保证曝光正常，使用了5秒的慢速快门；为了保证画面清晰不模糊，配合三脚架使用。

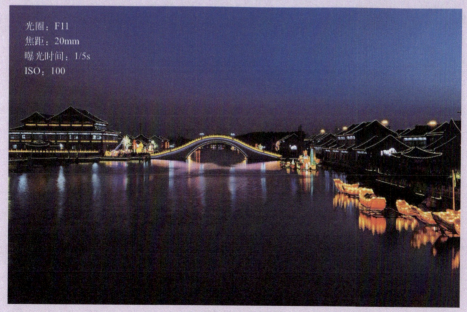

图7-34 湖边夜景

7.8 综合案例：充分利用光影效果拍摄沙漠

沙漠是自然界赐予人类的一大奇观，广袤、浩瀚、变幻莫测。沙坡头、鸣沙山月牙泉、内蒙古响沙湾、宁夏沙湖、内蒙古库布齐、腾格里沙漠与月亮湖被称为中国最美的六大沙漠，每年都吸引着众多摄影者投入它们的怀抱。那么怎么拍摄沙漠，才能独树一帜，突出摄影者个人的特性呢？

在沙漠里只是拍摄黄沙会显得枯燥乏味，一般的景点沙漠，都少不了人和动物的参与，驼队不仅给沙漠带来了生机，而且也是不可缺少的拍摄元素。

除此之外，还可以拍摄胡杨树。胡杨树是沙漠中最富生命力的植物，树龄可达上千年，素有"一千年不死，死后一千年不倒，倒下一千年不朽"的说法。拍摄胡杨最佳的季节是金秋时节，那时的胡杨树是金黄色的，色彩艳丽。运气好的话，可能发现大片胡杨林，更是美不胜收。

无论什么情况下，一副优秀的作品绝对是具备了精美的光影效果。同其他题材的风光摄影一样，早上十点之前与下午四点之后是沙漠摄影光线、色调、造型能力最富有特点也最迷人的时段。由于该时间段的光线照度不是很强，沙子表面的反光也很小，加之此时色温偏暖，所以，有利于产生金沙的效果。同时纹理天然，曲线优美，很好入镜。沙漠不宜在中午拍摄，因为顶光不利于表现沙丘的立体感。即使要在中午拍，也不能调大光圈，不要选择顺光拍摄。

分析：

如图7-35所示，拍摄者在拍摄时采用侧光拍摄，把沙漠自然天成的纹理表现得淋漓尽致，整体画面具有韵律美。

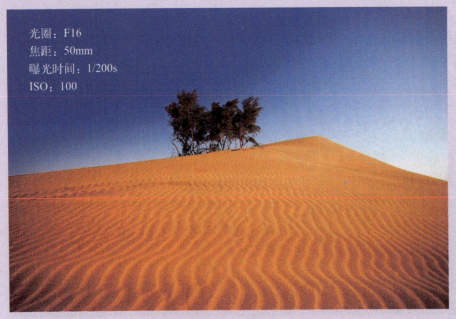

图7-35 沙漠风光

本章主要介绍了风光摄影的拍摄技巧，并分别从时间、天气、前景、背景等方面进行了讲解。除此之外，还具体介绍了山景、水景、日出日落以及夜景的拍摄方法。

一、填空题

1. ＿＿＿＿＿＿是指拍摄角度与被摄对象基本处在同一水平位置上。
2. 在照片中加入＿＿＿＿＿＿，可增加照片的层次感，显得舒服自然。
3. 如果想要拍摄辽阔的群山连绵起伏的景象应该选用＿＿＿＿＿＿。

二、选择题

1. （　　）有利于表现景物的纵深感，表现景物的层次、线条以及景物的层次感和结构感。
 A．平拍　　　　　　　　　　B．俯拍
 C．侧拍　　　　　　　　　　D．仰拍
2. （　　）拍摄时，景物大部分处于阴影中，形成强烈的轮廓光。
 A．顺光　　　　　　　　　　B．侧光
 C．逆光　　　　　　　　　　D．前侧光
3. 风光摄影中画面的（　　）是美感的重要表现手法。
 A．光线　　　　　　　　　　B．构图
 C．均衡　　　　　　　　　　D．色彩

三、问答题

1. 为什么风光摄影应尽量避免在强光下进行拍摄？
2. 水景的拍摄技巧有哪些？
3. 山景的拍摄技巧有哪些？
4. 拍摄烟花时应注意些什么？
5. 拍摄夜晚的车流都有哪些技巧？

第 8 章

生态摄影实拍技巧

学习目标

1. 了解生态摄影的概念。
2. 学习花卉摄影。
3. 掌握动物、昆虫类的摄影技巧。

花卉摄影　昆虫摄影　鸟类摄影　动物摄影

美丽的花朵，微小的昆虫和草原上奔跑的野生动物都是大自然的杰作。这些杰作为摄影师提供了广泛拍摄题材。摄影师可以利用手中的相机展现娇嫩的鲜花，展现昆虫的微小身影，表现野生动物矫健的身姿，留住美丽的瞬间。

分析：

如图8-1所示，是一幅花朵特写照片，横画幅取景，以斜线的构图方法来表现画面中花、叶的姿态。虽然没有将全部的花叶完整地纳入到画面中，但局部特写的手法却更好地突出花朵的生机与活力。

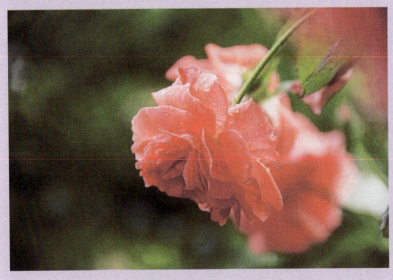

光圈：F2.8
焦距：100mm
曝光时间：1/250s
ISO：100

图8-1　拍摄花朵

第8章 生态摄影实拍技巧

8.1 什么是生态摄影

生态摄影越来越受到广大摄影爱好者的青睐，也成为许多摄影爱好者作为接触摄影学科的一项基础性科目，更是培养摄影爱好者调节生活和心态的一项心理调味剂。生态摄影是为了讲述生物与环境的关系以及生物和生物之间的关系而进行的摄影。在拍摄过程中，拍摄者会融洽人的思想与被摄主体之间的情感观，以记录的形式展现艺术成果。如图8-2所示为拍摄者拍摄的花朵。

如图8-2所示，拍摄者主要通过中央构图的方式，把作为主体的花朵安排在画面的中央位置，深绿色的背景被虚化。黄色的花与深暗的绿色背景形成明暗及色彩上的对比，突出了鲜艳的花朵。

光圈：F5
焦距：50mm
曝光时间：1/250s
ISO：100

图8-2 花朵

8.2 花卉摄影技巧

8.2.1 用好自然光

拍摄花卉时，一般是在自然光下拍摄的。因此，要想拍出漂亮的花卉作品，对自然光的把握就极为重要。一般来说，日出后的光造型效果较好。

散射光不受光源的方向的局限，受光均匀，影调柔和，反差适中。常常能拍出优秀的作品侧光也是很理想的光位。拍出来的作品立体感强，层次分明。

运用逆光，能够勾勒出清晰的轮廓线，光线造型效果好，能更加细腻地表现出花的质感、层次和瓣片的纹理。运用这种光源，特别要注意花卉正面必须进行补光及选用较暗的背景衬托，才能更突出地表现花卉的形象。

如图8-3所示，拍摄者利用自然光线拍摄花朵，在散射光的照射下，花朵十分清晰，花瓣上的黄色和背景色形成了鲜明对比，给人一种柔和的感觉。

光圈：F2.8
焦距：100mm
曝光时间：1/250s
ISO：100

图8-3　散射光拍摄花朵

8.2.2　巧妙构图

花卉摄影主要是为了突出花的美感。花卉摄影的构图，最基本的要求就是要突出主体，在这个基础上要尽量表现出花卉最美的一面。

构图影响着照片的成像、层次、线条和虚实。不同的花卉，有不同的美感，因此应根据不同的花卉采用不同的构图，如果是拍荷花，选择饱满的特写比较好，如果是拍梅花，可选择拍摄大片的梅花。

另外，在构图时，可把周围的一些小景物加入其中，这样能给作品增加几分活力。有了构图的保证，花卉作品会更吸引人。

如图8-4所示为拍摄者拍摄的菊花，最简单的构图方式就是利用花朵本身所具有的形式感，通过中央构图的形式来重点突出主体。微距镜头和大光圈的利用，虚化了杂乱的背景，强调了主体。花朵上的蜜蜂使画面更加具有活力。

光圈：F4
焦距：210mm
曝光时间：1/320s
ISO：200

图8-4　中央构图拍摄花朵

8.2.3 把握好影调与层次

影调主要是指花卉受照射光的影响，而产生的明暗层次。用正面光拍摄的花卉，影调柔和明朗；用侧光拍摄，叶片和花瓣上就会有明暗对比，层次分明；用逆光拍摄，影调较暗，立体感强。

不同的影调有各自不同的效果。要产生不同的影调，就要学会针对不同的花卉使用不同的造型手段。

浅色的花卉，适宜用明亮的色调表现。深色的花卉适宜用暗调表现，不论明暗影调，都应尽力去表现花卉的层次，不讲究影调，花的层次感就不能很好的表现，没有层次，就表现不出花卉的立体感，特别是花卉摄影，应在真实地再现花卉色彩的前提下，追求影调和层次效果。

在表现花卉时，线条是非常重要的因素，有了线条，就能赋予花卉形态。在一幅花卉作品中，线条与色彩缺一不可。在拍摄考虑构图时，要注意分析被摄花卉线条的曲直、粗细、疏密、远近、高低、长短、主次、虚实，善于有取舍地加以选择和利用，使线条在画面上既有对比，又配合得体。

图8-5为摄影师拍摄的桃花。摄影师采用斜线的构图方式加以表现，表现出了花朵的排列秩序感和纵向延伸感，同时虚化背景，使主体更加突出。

光圈：F8
焦距：17mm
曝光时间：1/160s
ISO：100

图8-5　斜线构图表现花朵

8.2.4 虚实结合突出主体

虚实在摄影艺术中，是构图因素中特有的表现手段，它是借助于镜头的特性完成的。运用虚实对比，目的是为了突出主题，渲染气氛，增强艺术效果。

摄影中的虚实，具有不同的含义。实是聚焦求得主体清晰，逼真的基本技法要求。虚则是艺术上的要求，虚的方式多种多样，前虚、后虚、虚左、虚右、稍虚、局部虚、大面积虚，虚掉影响主题的不必要的景物等，目的是使主题形象更突出化、艺术化，以达到一定的艺术效果。

如图8-6所示的荷花是摄影师经常拍摄的题材之一，表现荷花最常用的构图方式就是利用

荷叶作为画面背景，通过色彩对比来突出主体。作为主体的荷花被安排在画面中央，大片墨绿的荷叶衬托着具有鲜艳色彩的荷花。同时，拍摄者还采用了虚实结合的拍摄方法，将背景虚化，从而更加突出被摄主体。

光圈：F5.6
焦距：400mm
曝光时间：1/1000s
ISO：200

图8-6　虚实结合拍摄荷花

实 例 分 析

要将常见的景物拍摄出新意，摄影师需要进行构思。如图8-7所示，是以一株盛放的花朵作为被摄体，以焦点构图的形式把花朵安放在画面中央，粉红色的花苞经过大片嫩绿色花叶的衬托，让人联想到了"万绿丛中一点红"；利用长焦镜头与大光圈将背景虚化，采用侧光拍摄，经过阳光的照射，花瓣形成半透明的状态，以及花朵上所产生的阴影，使原本平凡的画面变得非常具有视觉立体感。

第8章　生态摄影实拍技巧

光圈：F5.6
焦距：200mm
曝光时间：1/1250s
ISO：200

图8-7　盛开的花朵

8.3　昆虫摄影技巧

　　自由飞翔的昆虫是摄影师镜头中的主角。蝴蝶采集花粉，蜻蜓落在花朵上，摄影师通过手中的相机，可以将大自然的神奇表现出来。在拍摄昆虫时，摄影师可以借助陪体表现昆虫的形态，也可以使用增距镜放大影像，展现出拍摄对象的细节。

8.3.1　使用微距镜头进行拍摄

　　不同的镜头可以用来展现不同的拍摄对象。拍摄者在拍摄前要选择合适的镜头为拍摄做好准备。在拍摄花卉、昆虫时拍摄者可以使用微距镜头表现它们的细节特征，也可以使用长焦镜头拉近拍摄对象，将画面的景深变浅。长焦镜头和微距镜头对画面的表现力是不同的，摄影师要根据实际情况选择使用。

　　微距镜头可以让拍摄者接近拍摄对象进行拍摄，同时它们所展现的影像大小和拍摄对象的真实大小几乎相当，可以真实地表现拍摄对象的特点。在表现花卉、昆虫时，拍摄者可以使用微距镜头，将它们的局部特征表现出来，形成特写。

如图8-8所示，拍摄者使用微距镜头拍摄花朵上的蜜蜂，同时配合使用大光圈，将背景虚化，突出了被摄主体。

光圈：F2.8
焦距：70mm
曝光时间：1/125s
ISO：200

图8-8　使用微距镜头拍摄蜜蜂

8.3.2　借助花朵表现昆虫

大多数昆虫都离不开花朵，所以摄影师在拍摄昆虫时可以从花丛中寻找它们的身影。昆虫在花朵上停留时警惕性会降低，此时拍摄也更容易成功。在表现昆虫时，摄影师将花朵作为陪体纳入画面不仅能更好地展现昆虫的特点，而且还可以为画面增添色彩。

如图8-9所示，拍摄者拍摄花朵上的蜜蜂，同时适当将花朵进行虚化处理，并虚化背景，以此来突出被摄主体。

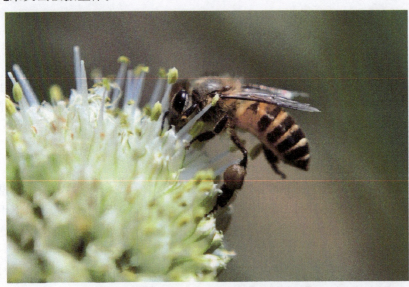

光圈：F5.6
焦距：42mm
曝光时间：1/320s
ISO：200

图8-9　拍摄花朵上的昆虫

8.3.3 利用增倍镜表现昆虫

增倍镜又称远射变距镜，由多片光学镜片组成，其作用是增长原有镜头的焦距。由于增倍镜是一个呈凹透镜作用的光学系统，所以它不能单独成像，要与呈凸透镜作用的常规镜头一起使用才能获得清晰的图像。摄影师在拍摄微小的昆虫时，可以使用增倍镜增加镜头焦距，放大昆虫，以获得更好的视觉效果。

如图8-10所示，拍摄者在拍摄蝴蝶时使用了增倍镜，增加镜头焦距，将远处的蝴蝶影像放大了2倍，将蝴蝶翅膀上的黑白相间的纹理十分清晰地呈现了出来，给人一种真实感。

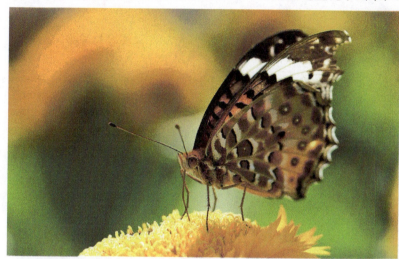

光圈：F5.6
焦距：42mm
曝光时间：1/320s
ISO：200

图8-10 拍摄采集花粉的蝴蝶

实 例 分 析

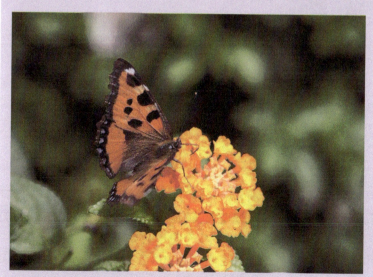

如图8-11所示为拍摄者拍摄正在采集花粉的蝴蝶。在拍摄时，拍摄者使用了微距镜头，将蝴蝶的身体纹理清晰地表现了出来，同时虚化背景，突出了被摄主体。

光圈：F5.6
焦距：60mm
曝光时间：1/300s
ISO：200

图8-11 微距镜头拍摄

8.4 鸟类摄影技巧

拍摄鸟类难度较大，一方面，由于距离较远，要使用长焦镜头，要特别注意防抖。拍摄飞行中的鸟，还要兼顾到鸟的曝光和天空的曝光，另一方面，快门速度要适当。在拍摄之前，要先选一个适当的地点，然后耐心观察，随时准备拍摄，当鸟起飞时，不要急于按下快门，注意鸟飞行的方向，可移动相机，使用连拍进行拍摄。

知识链接：

在拍摄鸟类时，要尽量使用自然光拍摄，避免使用闪光灯，注意爱护动物。

如图8-12所示，拍摄者使用长焦镜头拍摄飞翔中的鸟儿，在鸟儿起飞的时候仔细观察，并抓住时机按下快门，将鸟儿展翅的形态表现了出来。

光圈：F5.6
焦距：200mm
曝光时间：1/200s
ISO：200

图8-12　拍摄飞行中的鸟儿

8.5 动物摄影技巧

8.5.1 选择合适的镜头

镜头的选择视拍摄对象而定，对于非常小的动物，拍摄时我们需要尽量靠近它们，这时我们可以使用微距镜头来拍摄。而对于那些体积比较庞大又很凶猛的动物，我们最好选择长焦镜头，这样我们可以和它们拉开距离，既保证了自己的安全也不会惊吓到动物。

如图8-13所示为拍摄者拍摄的猫咪。猫咪置身于花丛中，拍摄者抓住时机，在猫咪看向镜头的到时候迅速按下快门，将猫咪的安静、可爱表现了出来。

光圈：F5.6
焦距：85mm
曝光时间：1/150s
ISO：200

图8-13　抓拍猫咪

8.5.2　抓住最佳拍摄时机

　　动物移动的速度相当快，且方向不好预测，为拍到清晰的照片，应尽量使用高一点的快门速度，只有快门速度快才能把瞬间的动作给捕捉下来。

　　拍摄时，建议使用手动模式，设定较高的快门，并时刻做好拍摄的准备，对于动作缓慢的动物，快门和对焦都不成问题，而对动作迅速，移动性大的动物对焦就比较困难，可采用区域对焦，定点对焦和移动对焦等方法来快速抓拍。不要吝惜快门，使用连拍模式，这样才有利于出片。

　　如图8-14所示，棕色和白色的奶牛在草地上静静地吃草，摄影师利用较大的场景呈现出动物的生活环境，画面的色彩十分明亮，给人一种开阔、清新的感觉。

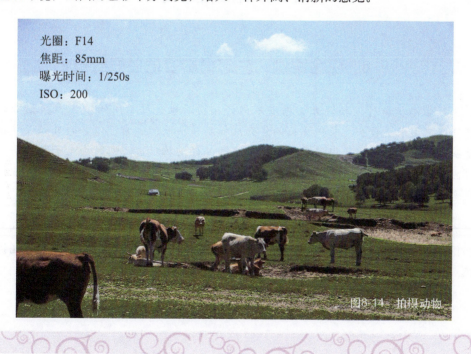

光圈：F14
焦距：85mm
曝光时间：1/250s
ISO：200

图8-14　拍摄动物

8.5.3 拍摄野生动物

野生动物和自然景色不同，它们的运动速度很快，所以拍摄机会稍纵即逝。摄影师在准备拍摄野生动物前要了解拍摄对象的习性以及它们的生活环境，这样才能有的放矢，确保拍摄成功。在拍摄野生动物时，摄影师要尽可能多地纳入自然景色，将画面的真实感表现出来。

如图8-15所示，拍摄者使用超长焦镜头捕捉草原上出没的斑马。灰色的草地使得斑马更加突出，拍摄者模糊了前景和背景，突出了清晰的主体。

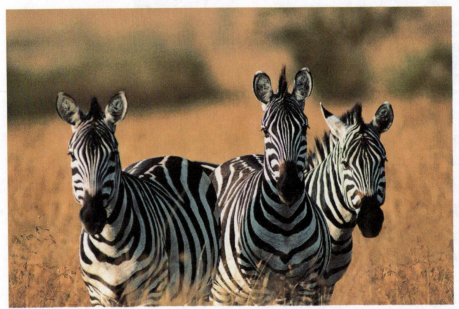

光圈：F11
焦距：300mm
曝光时间：1/200s
ISO：100

图8-15 拍摄草原上的斑马

8.6 综合案例：生态摄影要把握好时机

在进行生态摄影时，拍摄者要根据不同的拍摄对象选择不同的镜头。在拍摄动物时，摄影师可以使用长焦镜头。长焦镜头的焦距比标准镜头长，通常可以分为普通长焦镜头和超长焦镜头。在拍摄动物时使用长焦镜头可以将远处的动物拉近。同时由于长焦镜头增大了物距，对画面的畸变控制得比较好，可以真实地反映拍摄对象的特点。此外，还要把握拍摄时机，避免惊扰被摄主体，保证成像质量。

分析：

如图8-16所示，拍摄者使用长焦镜头拍摄在石头上休憩的鸟儿，并善于把握拍摄时机进行抓拍，将鸟儿的神态清晰地表现了出来。

第8章　生态摄影实拍技巧

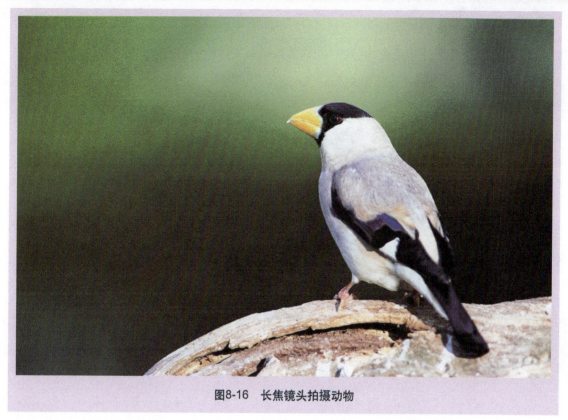

图8-16　长焦镜头拍摄动物

本章主要介绍了生态摄影的相关知识，生态摄影主要包括花卉摄影、昆虫摄影、鸟类摄影和动物摄影。通过本章的学习，可以帮助读者明白什么是生态摄影，并掌握生态摄影的基本技巧。

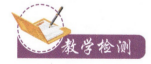

一、填空题

1．_____不受光源的方向的局限，受光均匀，影调柔和，反差适中，常常能拍出好的作品侧光也是很理想的光位。

2．_____影响着照片的成像、层次、线条和虚实。

3．运用虚实对比，目的是为了_____，渲染气氛，增强艺术效果。

二、选择题

1. 生态摄影是为了讲述生物与（　　）的关系以及生物和生物之间的关系而进行的摄影。
 A．社会　　　　　　　　　B．环境
 C．画面　　　　　　　　　D．人类

2. 要想拍出漂亮的花卉作品，对自然光的把握就极为重要，一般来说，（　　）造型效果较好。
 A．散射光　　　　　　　　B．直射光
 C．侧光　　　　　　　　　D．日出后的光

3. 拍摄昆虫时可以使用（　　）镜头。
 A．微距　　　　　　　　　B．鱼眼
 C．广角　　　　　　　　　D．长焦

三、问答题

1. 什么是生态摄影？
2. 如何拍摄花卉？
3. 在拍摄天空中飞行的鸟时应注意些什么？
4. 如何拍摄野生动物？

第 9 章

静物与建筑摄影实拍技巧

学习目标

1. 了解建筑摄影。
2. 熟悉静物摄影。
3. 掌握建筑摄影和静物摄影的方法。

建筑摄影　静物摄影

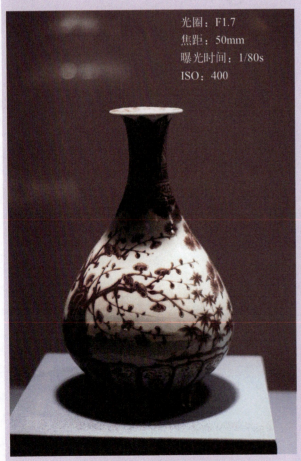

光圈：F1.7
焦距：50mm
曝光时间：1/80s
ISO：400

　　静物用光取决于画面的各个组成部分，以及照片将要呈现的色彩饱和度。一般来说，柔和的正面光照明具有还原事物色彩的效果，易于展现二维空间。比较而言，侧光照明有利于突出被摄体的表面特征，但投射出的阴影可能掩盖被摄体的表面细节，可以增加画面的立体感。

分析：

　　如图9-1所示，拍摄者采用顶光照射突出被摄体的立体效果，使得花瓶本身的轮廓得到了很好的展现。

图9-1　巧用光线拍摄花瓶

9.1 建筑摄影的拍摄主题

如同泰戈尔形容泰姬陵"像永恒面颊上的一滴泪"那样，建筑就是一座城市的灵魂，如故宫、埃菲尔铁塔、自由女神像等，当我们提起这些建筑，就一并想起它所属的那座城市，它们为城市带来了荣耀。但是，建筑摄影的主题并不局限于这些标志性建筑，它的拍摄主题范围很广，可以是成群的高楼大厦、宗教建筑、城堡别墅，也可以是独立的广场、车站、桥梁；可以是建筑的整体，也可以是建筑的局部；可以是室外，也可以是室内设计装饰，等等。但是需要拍摄的建筑造型优美，富有个性特征。这种个性可以表现在建筑的使用功能、规模、形体，也可以表现在材料的质感和色彩，还可以表现在具体的构件，如屋顶、柱廊、门窗、花坛等。如图9-2所示，拍摄者选择拍摄建筑物的一角，并采用线性构图进行拍摄，使其呈现出近大远小的画面效果。

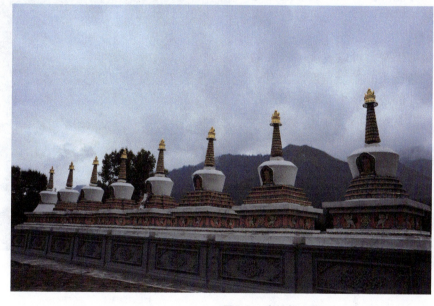

光圈：F8
焦距：100mm
曝光时间：1/80s
ISO：200

图9-2 建筑物一角

建筑摄影主要是为了展示建筑物的规模、外形结构以及局部特征，它也从侧面反映了设计师的创意和思想，是人类智慧的结晶。当我们用相机"描绘"这些建筑的细节、梦想与美学，将钢筋水泥的美态呈现在人们眼前时，同时也承载着记录建筑历史变迁的重任，创造了另外一种价值。

知识链接：

在拍摄建筑摄影时，除了需要建筑摄影师具备职业摄影的一切基本知识和技能之外，还要学习建筑的基本理论以及建筑艺术上的美学意识。

9.2　建筑摄影的器材准备

建筑摄影对影像的质量要求很高，必须使用优良的器材才能做到这一点。最好选用全画幅的单反相机，它既能保证影像的整体质量，又能很好地对透视、景深和形变进行控制。

在拍摄时，使用较低的感光度数值，在光圈设置上，采用F8或者F11的光圈范围以保证相对出色的成像质量。但缩小光圈就会使快门曝光时间增长，因此，在拍摄建筑时最好带上三脚架。

在仰视拍摄高层建筑时，由于透视的影响，会出现上窄下宽的情况。在理论上，即使使用普通镜头拍摄，只需将相机放在约为大楼一半高度的位置上进行拍摄，就可以避免变形的发生，但是现实中这几乎是不可能的。所以，要想避免这种变形，移轴镜头是不错的选择。它可以较为真实地还原建筑本来面目。

使用广角镜头拍摄建筑，可以表现出极强的视觉冲击力。因为广角镜头的拍摄角度广，有一定的透视感，会在图片的边缘产生变形，但是使用广角镜头拍摄时，取景角度的选择比较重要，如果拍摄角度不佳，也会破坏画面的美感，从而无法达到理想的效果。

如果建筑物的内部空间很拥挤，而又想要纳入广阔的空间，那么广角镜头将会起到非常重要的作用。如图9-3所示，拍摄者使用广角镜头进行拍摄，并采用了竖画幅的形式，可以呈现出较完整的空间。

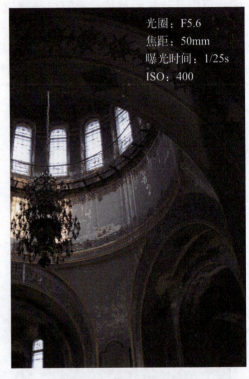

光圈：F5.6
焦距：50mm
曝光时间：1/25s
ISO：400

图9-3　广角镜头拍摄建筑

9.3　建筑摄影的拍摄技巧

9.3.1　采用不同的光线拍摄建筑

户外建筑摄影的主光源是日光，它的光照角度、亮度、色彩都会随地点、季节、时间和气候条件的不同而变化，并能直接影响画面中建筑的影调和气氛，从而迅速地改变人们对建筑的感觉。

在一天当中，日出和日落时分是天空色彩最具戏剧性变化的时刻，是拍摄建筑逆光照的最佳时刻，但也是较为短暂的时刻，因此，千万不要错失良机。在暖色光的烘托下，高低起伏的建筑轮廓线成了视觉的主要要素，而建筑的空间、质感和色彩统统都被隐没在阴影之

中。在这时候拍摄建筑作品时,要等待建筑群的背面出现引人注目的霞光和余晖,并细心观察画面的色调和云层位置的变化,抓住时机,捕捉精彩的瞬间。

如图9-4所示,拍摄者在清晨拍摄建筑物,室内的暖黄色灯光和蔚蓝的天空形成了鲜明的对比,整个画面显得温暖、安静。

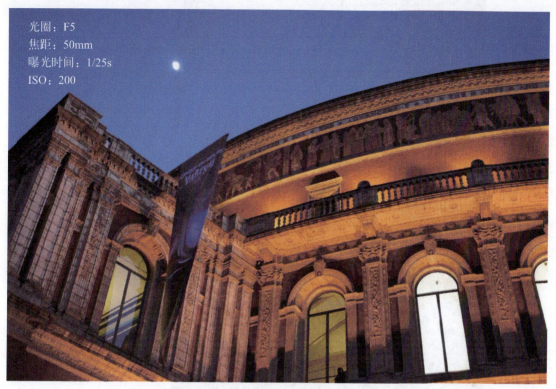

光圈:F5
焦距:50mm
曝光时间:1/25s
ISO:200

图9-4 清晨拍摄建筑物

我们在拍摄建筑时应该时刻揣摩光的特性,能够深层次地认识并善于利用它的变化来营造画面的影调和气氛。

理想的光线不但需要耐心等待,而且需要努力去发现并加以利用。平时要多注意观察光是如何使建筑充满生气,而又如何使建筑变得平淡乏味的。在建筑摄影中,对光的选择决定了建筑物线条的提炼、影调的配置和立体感的构成。在白天光线都不理想的情况下,不妨考虑在夜晚拍摄建筑物,有时会产生意想不到的奇特效果。

知识链接:

摄影师还要学会对天气状况可能对拍摄结果产生的影响有科学的预见,并在拍摄时能有良好的临场感觉。一幅精彩的照片常常需要经过多次拍摄,反复比较后才能产生。

如图9-5所示的建筑是在顶光下拍摄的。由于此建筑是玻璃外观,既想表现玻璃的质感又要表现阳光穿透玻璃的效果,顶光从建筑的顶部射下来,正好可以透出建筑内部的钢架结构,非常具有现代感。

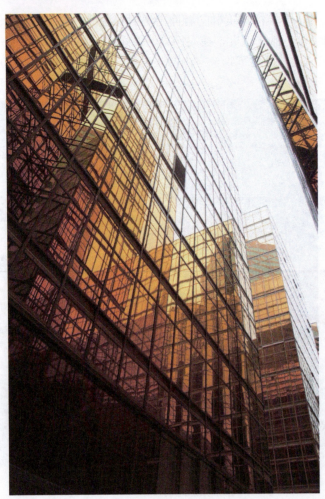

光圈：F2.2
焦距：50mm
曝光时间：1/25s
ISO：200

图9-5　顶光拍摄建筑物

9.3.2　采用不同的视角拍摄建筑

无论拍摄单个建筑还是群体建筑，为了寻找最佳的摄影视点，摄影者一定要事先全方位考虑所拍建筑所有可能的视点，并锁定一两个具有代表特色的能使所拍城市建筑产生魅力和个性的视点来进行重点拍摄。

建筑物的视点选择会影响到建筑物的走向、群体比例和阳光照射效果等在照片上的表现。根据拍摄位置的高低不同，我们把拍摄视点分为三种：平行拍摄、俯视拍摄和仰视拍摄。对视点的选择，既要考虑建筑群体的整体性，又要考虑突出主要建筑物。

平行拍摄可以正确地反映建筑物的结构特点，由于画面接近常人的视角，因此能给人身临其境的感觉。俯视拍摄，易于表现建筑物的全貌和布局，透视深远，能较好地交代建筑物与环境之间的关系。仰视拍摄，所有的垂直线条会向上汇聚，产生一种变形的效果，可以凸显建筑物的巍峨。距离建筑物越近，这种变形效果就越明显。如果想把这种夸张效果发挥到极致，就要尽可能贴近建筑物，以极端的垂直角度仰视拍摄，往往可以产生惊人的视觉效果。

如图9-6所示,拍摄者采用仰拍的方式拍摄建筑物的一角。以蓝天为背景的画面非常具有视觉冲击力。

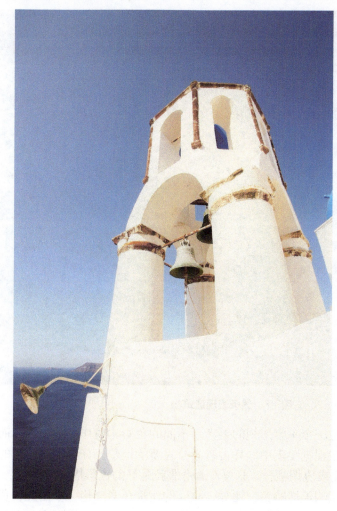

光圈：F7.1
焦距：12mm
曝光时间：1/1500s
ISO：200

图9-6　仰拍建筑物

9.3.3　线条及色彩的运用

在建筑摄影中,线条的概念常常不是在被摄体上直接以"线条"的形式出现的,而更多的是以构件的外形特征在画面上显示出来,如建筑的柱子、墙体、屋顶、楼梯、栏杆等构件,在照片上可能以各种线条的形式出现。可以把线条分为直线、曲线、折线、圆弧线以及重复线,等等,不同的线条能产生不同的艺术感染力。例如,直线具有挺拔感;水平线能给人以平稳、宁静的感觉;垂直线能强调被摄体的坚实、有力、高耸感;斜线具有不稳定感,特别是倾斜的汇聚线,对人的视线有极强的引导性;曲线、圆弧线则表现一种优美的柔和感,具有很强的造型力。线条除了在线形上有区分外,还有粗与细、实与虚、淡与浓之分。在构图中应尽可能充分利用线条的形式美和它们的艺术感染力,通过精心设计来提高画面的艺术性。

如图9-7所示，画面中有很多线条，桥下的栏杆为一条线，桥梁又构成了另一条线，同时使用汇聚线构图，使画面具有空间感。

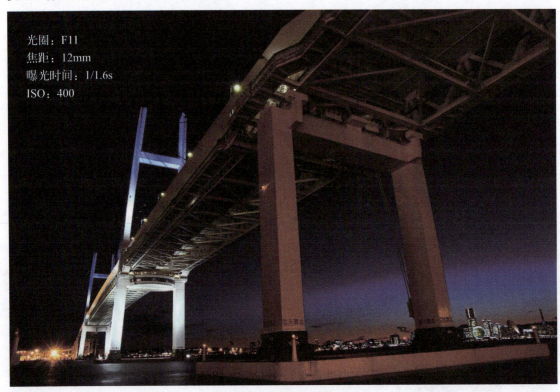

光圈：F11
焦距：12mm
曝光时间：1/1.6s
ISO：400

图9-7　线条表现建筑物

在建筑摄影中，色彩也是一个不容忽视的要素。不同的色彩构成作品的色调，而色调是构成景物形象的基本要素，在视觉要素中同样占有十分重要的地位。仔细观察建筑的用色，色彩之间的关系，或强烈对比或协调融合，只要看着舒服就是好的色彩搭配。

建筑的色彩能反映出建筑的地域特色。比如，藏区的建筑色彩鲜艳，多由红、黄、蓝等饱和度高的色彩构成，并绘有绮丽的花纹；而江南水乡的建筑依水而建，多由灰白色组成，低调而内敛。

知识链接：

建筑的色彩也能够反映出建筑的功能。比如，学校、医院等建筑常常是白色、蓝色，给人以清新宁静的感觉，而教堂、庙宇等建筑常常是金黄色，给人以端庄、严肃的感觉。

如图9-8所示为拍摄者拍摄的寺庙一角，鲜红、橘黄、松绿、宝蓝，这些饱和度非常高的色彩占据了大部分的画面，给人以鲜明、强烈、辉煌夺目的感觉。同时，浅褐、灰白这些中性颜色也起到了调和的作用。

第9章　静物与建筑摄影实拍技巧

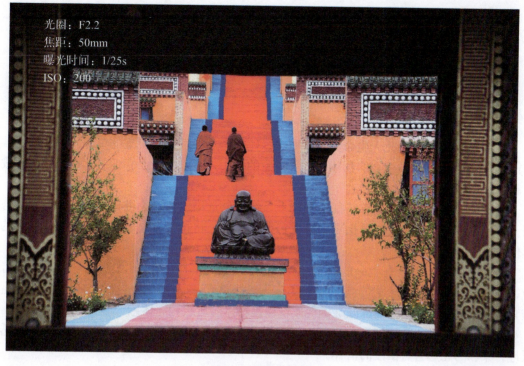

光圈：F2.2
焦距：50mm
曝光时间：1/25s
ISO：200

图9-8　色彩的运用

实 例 分 析

如图9-9所示拍摄的是地铁站一角。拍摄者采用汇聚线构图的方式，引导观者的视线向前延伸，增强了画面的空间感和深远感。

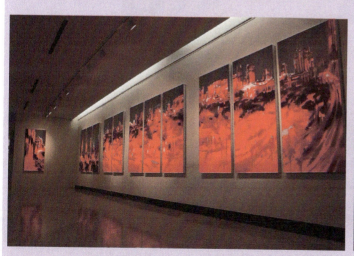

光圈：F8
焦距：24mm
曝光时间：1/50s
ISO：200

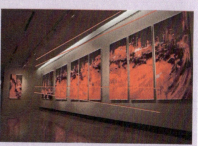

图9-9　街角的建筑物

181

9.4 静物摄影

9.4.1 什么是静物摄影

静物摄影以无生命(此无生命为相对概念,比如,从海里捕捞上来的鱼虾、已摘掉的瓜果等)、人为可自由移动或组合的物体为表现对象的摄影,多以工艺品、瓜果、蔬菜、花卉或手工制成品等为拍摄题材。

在真实反映被摄物体固有特征的基础上,经过创意构思把静物进行筛选组合,并结合构图、光线和质感、色彩处理等摄影手段进行艺术创作,将拍摄对象表现成具有艺术美感的摄影作品,就叫作静物摄影。

静物摄影在于把没有生命的静物拍摄得静中见动,引人入胜,深化视觉。对摄影者来说,静物摄影的难处在于它的画面构成具有独到之处。当布置好被摄物体之后,必须确定拍摄角度,创造性地利用光线,以准确地体现被摄物体的质感和立体感。

如图9-10所示,是结婚庆典中新人们的交杯酒。远处被虚化的光斑体现出了酒杯的透明质地,柔和的光影有着浪漫的情怀。

光圈:F2.2
焦距:50mm
曝光时间:1/25s
ISO:200

图9-10 静物摄影

9.4.2 静物的选取与组合

静物摄影在选材方面有广阔的天地,在选择好素材之后,就可以随心所欲地处理这些对象,因为被摄物体是无生命的,可以任凭摆放,可多角度移动以达到创作意图。

各种创作元素间的恰当组合,对于拍摄一幅独一无二的、精美的静物摄影作品来说是非

常重要的。结合三分法则,应该考虑如何使你的作品做到各种元素的最佳组合。确保在画面中没有能够分散注意力的元素,只有主体和背景。尝试使用一些创造性思维来改变各种元素的组合进行拍摄。画面中出现多少元素合适?是选用一件进行拍摄还是一组?它是作为整体的一部分,还是作为单独的一个主体而存在?这些都需要慎重考虑。

如图9-11所示,拍摄者拍摄展览馆内的瓷器展品。在灯光的照射下,画面中出现阴影的效果,增添了画面的立体感,利用展览馆室内的光线更能展现出瓷器的质感。画面中没有多余的元素,使得主体更加突出。

光圈:F2.8
焦距:90mm
曝光时间:1/60s
ISO:100

图9-11 瓷器摄影

9.4.3 光与影的质感

质感的表现是静物摄影的主要方面,要想将其表现出来,除了借助于某些道具外,关键在于用光。不一定要使用非常昂贵的光线器材,如果是非专业摄影,一整套完整的工作室灯光甚至有些浪费,所以尽量使用手头能够利用的光线器材,比如,一把手电筒、一盏台灯等。再准备一些使用频率较高的黑色卡纸、几块绒布、遮挡板或者窗帘等,一个桌子,静物拍摄就可以开始了。

拍摄静物时,顶光、侧光、逆光、柔光和直射光经常会用到。摄影师也会根据具体拍摄的物品不同而选择不同的布光方式,它们也经常以不同的方式组合在一起使用。

顶光

顶光最近似于太阳光照射的方向,有一种近乎自然的感觉。顶光是很多摄影师都喜欢使用的主光源。

如图9-12所示,拍摄者使用大光圈虚化杂乱的背景,突出被摄体。画面中顶光的照射,使茶杯底部呈现出了清晰的圆形轮廓。由于室内的光线较弱、光质柔和,画面明暗层次细腻,被摄物体的质感得到了很好的体现。

光圈：F2.8
焦距：90mm
曝光时间：1/60s
ISO：100

图9-12　顶光拍摄瓷器

侧光

侧光的立体感表现较好，也最适宜表现物体的质感，因此，在静物摄影中常用侧光。

如图9-13所示，由于一只表过于单一，拍摄者把六只表组成一个三角形，构成三角形构图，不仅使画面具有稳定感，而且浅景深的运用也起到突出主体的作用。同时，使用侧光拍摄，表现出了钟表的质感。

光圈：F2.2
焦距：50mm
曝光时间：1/30s
ISO：200

图9-13　测光拍摄钟表

逆光

逆光能突出表现物体轮廓，适合拍摄突出轮廓、强调通透感的物体，如拍摄玻璃制品。但由于逆光光照面积小，反差较强，故静物摄影中极少采用逆光作为主光。

如图9-14所示，拍摄者在拍摄时使用侧光拍摄，除了突出玻璃瓶的质感外，还表现出了立体感。

柔光

柔光适合于表现朦胧、柔和的情调。

光圈：F2.5
焦距：50mm
曝光时间：1/125s
ISO：400

图9-14 逆光拍摄玻璃瓶

如图9-15所示，拍摄者选择柔光箱来柔化光线，为了表现出甜品的质感，光线不宜过强，同时在拍摄时虚化背景，红黄色的背景使食物显得更加可口。

光圈：F4.5
焦距：18mm
曝光时间：1/100s
ISO：800

图9-15 柔光拍摄食物

直射光

直射光适合表现一些硬质的物体，具有明了、强悍的特点。

9.4.4 布景烘托主体

选择一个好的背景对于创作一件成功的作品起着非常重要的作用。选择的背景最好能够简单又得体，例如，一面纯色的墙、一张大的素色的纸或者一块黑色的绒布，都是比较不错的选择。这样不仅有利于凸显主体，而且也让画面显得干净利落。

需要仔细考虑如何选择背景来烘托实物，中性的背景比较"百搭"，但是也容易落入俗套；和实物相匹配色调的背景能够营造出独特的氛围，但是背景的色调不好掌控。其实，无

论采用哪一种背景，只要注意背景与主体物之间的关系——背景是用来衬托主体物的，背景的选用要尽量以让画面看起来和谐为原则。

知识链接：

拍摄一些比较小的实物，有可能用不上背景，比如，采用大光圈，把焦点对在拍摄物体上，使背景虚化。但是仍要注意，被虚化的背景，也属于背景，要尽量让它虚得自然、虚得美观。

如图9-16所示，拍摄者拍摄的是放在桌子上的首饰，以粉色的花朵作为画面的背景，整个画面偏暖色，使人不禁联想到是否有一场婚礼即将举行。

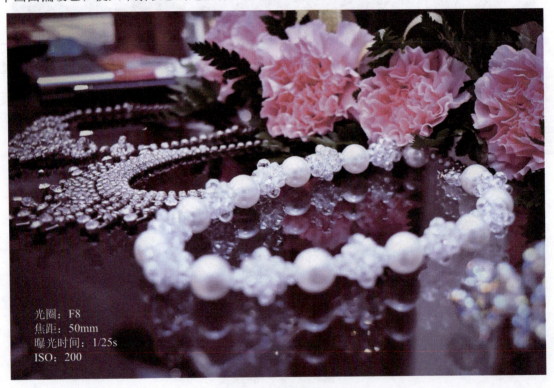

光圈：F8
焦距：50mm
曝光时间：1/25s
ISO：200

图9-16　拍摄珠宝

9.4.5　色调传达情绪

任何画面的色调都是给观者的第一视觉印象，静物摄影也不例外。我们在前面的章节中讲过，色彩是可以传达感情的，色彩能让人产生冷暖、软硬、轻重、远近的感觉。因此，我们应该好好利用色彩的这一特性。

静物摄影常从道具、色彩的选择，灯光的布置，背景的取舍来营造不同的色调，表现出不同的情绪。有时在一个色调中有一点对比强烈的色调，犹如柔和的乐曲中插入一句悦耳的高音，特别提神，在静物摄影中也常采用这种手法来表现主体。

如图9-17所示的灯光为黄色，灯光照射到浅黄色的窗帘上使窗帘色彩显得更亮。台灯的照射范围较窄，所以画面呈现出从亮黄色到褐色、黑色的过渡，明暗过渡的色彩效果，也让画面显得自然、协调。

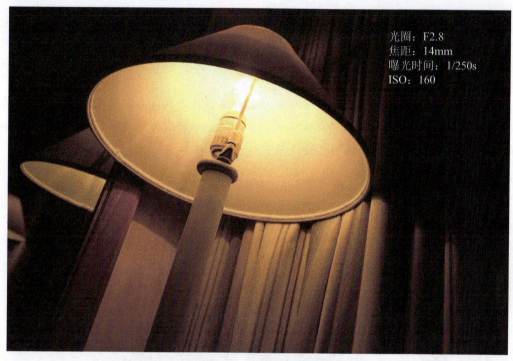

光圈：F2.8
焦距：14mm
曝光时间：1/250s
ISO：160

图9-17　利用灯光营造氛围

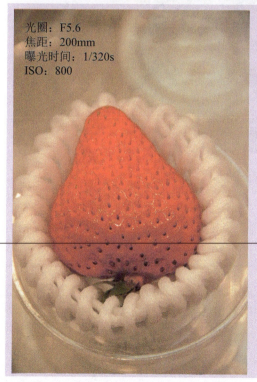

光圈：F5.6
焦距：200mm
曝光时间：1/320s
ISO：800

实例分析

色彩可以建立画面的情感基调，不同的色彩搭配在一起会产生不一样的画面效果。一般来说，如果要单独表现画面中的某个被摄主体，可以采用简洁的色彩进行搭配。

图9-18表现的是鲜红的草莓，整个画面没有过多的色彩搭配，只有红白两种色彩，使得画面显得简洁自然。红色的草莓占据了画面的基本主色调，作为陪体的白色水果网与红色草莓形成鲜明的对比，从而更加凸显草莓的色彩。

图9-18　色彩搭配拍摄草莓

9.5 综合案例：食物摄影中的色彩搭配

本案例主要讲解食物摄影中的色彩搭配。食品是人们生活中不可或缺的必需品，秀色可餐的食品能增进人的食欲，因此拍摄静物要懂得和掌握色彩的运用，才能将创意在画面中充分地体现出来。要做到善于在不同光源观察、研究光对色彩的影响，发现微妙的、意想不到的色彩搭配，善于利用色彩搭配表现静物。

要使食物摄影更加具有美感和艺术性，摄影师要注意食物色彩的搭配，从而使平凡的个体通过合理的搭配得到更加诱人的影像效果。食物的色彩搭配方式多种多样，可以利用相邻色进行简单的食物搭配，以此说明色彩搭配带来的视觉效果。

分析：

如图9-19所示为拍摄者拍摄的面条，用来盛食物的碗外黑内红，搭配绿色的青菜，使观者食欲大增。

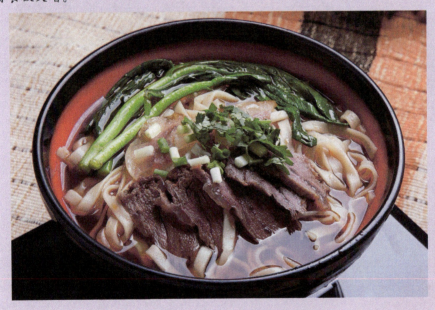

光圈：F5.6
焦距：200mm
曝光时间：1/320s
ISO：800

图9-19 美味的食物

本章主要讲解建筑摄影和静物摄影两大类，并分别从光线、拍摄角度、色彩、线条等方面对其进行了讲解。建筑摄影和静物摄影在生活中比较常见，通过学习本章内容，可以帮助读者更快地掌握这两类摄影的方法。

一、填空题

1．建筑摄影对影像的质量要求很高，必须要使用优良的器材才能做到这一点。最好选用_____的单反相机，它既能保证影像的整体质量，又能很好地对透视、景深和形变进行控制。

2．在一天当中，_____时分是天空色彩最具戏剧性变化的时刻，是拍摄建筑逆光照的最佳时刻。

3．建筑的色彩能反映出建筑的_____。

二、选择题

1．在(　　)高层建筑时，由于透视的影响，会产生上窄下宽的情况。
　　A．仰拍　　　　　　　　　　　B．俯拍
　　C．平拍　　　　　　　　　　　D．侧拍

2．(　　)可以正确地反映建筑物的结构特点，由于画面接近常人的视角，因此能给人身临其境的感觉。
　　A．仰拍　　　　　　　　　　　B．俯拍
　　C．平拍　　　　　　　　　　　D．侧拍

3．(　　)可以使所有的垂直线条向上汇聚，产生一种变形的效果，可以凸显建筑物的巍峨。
　　A．仰拍　　　　　　　　　　　B．俯拍
　　C．平拍　　　　　　　　　　　D．侧拍

三、问答题

1．建筑摄影主要用到哪几种器材？
2．建筑摄影的拍摄主题是什么？
3．不同角度拍摄建筑会有什么不同的效果？

第10章

数字影像的后期处理

学习目标

1. 了解常用的图像处理软件。
2. 熟悉图像处理软件的使用。
3. 掌握图片后期处理的基本方法。

PS软件　光影魔术手软件　美图秀秀软件

在拍摄照片时，我们难免会遇到拍摄的照片不符合自己的期望，这时候使用图像处理软件可以修正照片中的瑕疵，提高照片的质量。

分析：

如图10-1所示，左图为拍摄者使用专业数码单反相机拍摄的野外风景，画面整体色调偏暗，拍摄者使用图像处理软件对照片进行了调整，如图10-1右图所示，从图中可以看出，调整后的照片色彩鲜艳，给人生机勃勃的感觉。

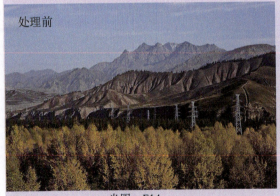

处理前
光圈：F14
焦距：75mm
曝光时间：1/160s
ISO：250

处理后
光圈：F14
焦距：75mm
曝光时间：1/160s
ISO：250

图10-1　照片处理前后

10.1 数码影像的处理软件

10.1.1 PS使照片更清晰

PS(Photoshop)是Adobe公司推出的跨越PC和MAC的大型图像处理软件。Photoshop的功能强大,操作界面十分清晰,所以得到了第三方开发厂家的支持,同时也赢得了众多的摄影师的青睐。Adobe Photoshop最初的程序是由Mchigan大学的研究生Thomas创建的,后经Knoll兄弟以及Adobe公司程序员的努力,Adobe Photoshop发生了巨大的转变,一举成为优秀的平面设计软件。

Adobe Photoshop的每一个版本都增添了新的功能,这使它获得越来越多的支持者,也使它在诸多的图形图像处理软件中立于不败之地。Adobe产品的升级更新速度并不快,但每一次推出新版,总会有令人惊喜的重大革新。Photoshop从当年名噪一时的图形处理软件,经过不断升级,功能越来越强大,处理领域也越来越宽广,并逐渐占据了图像处理的霸主地位。

Photoshop支持众多的图像格式,对图像的常见操作和变换做到了非常精细的程度,使得任何一款同类软件都无法望其项背;Photoshop拥有异常丰富的插件,为使用者提供了相当简捷和自由的操作环境,从而使使用者的工作游刃有余。如图10-2所示为PS的主界面。

图10-2　PS主界面

Photoshop拥有先进的自动处理功能,这些自动处理功能包括自动色阶、自动对比度、自动颜色等。通过点击这些按钮,摄影师可以轻松地实现对照片的一键处理,让照片变得更加美丽。

如图10-3所示,拍摄者拍摄的原图效果相对较暗,给人一种灰蒙蒙的感觉,但通过PS软

件对图片进行处理后，提高了照片的亮度及饱和度，调整后的图片色彩鲜艳、明亮，将湖面的平静和清澈表现了出来。

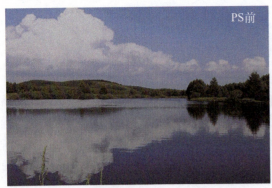
PS前
光圈：F16
焦距：24mm
曝光时间：1/160s
ISO：200

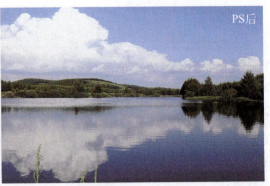
PS后
光圈：F16
焦距：24mm
曝光时间：1/160s
ISO：200

图10-3　利用PS处理照片

10.1.2　用光影魔术手处理照片

光影魔术手是一款针对图像画质进行改善提升及效果处理的软件。其简单、易用，不需要任何专业的图像技术，就可以制作出专业胶片摄影的色彩效果，且其批量处理功能非常强大，是摄影作品后期处理、图片快速美容、数码照片冲印整理时必备的图像处理软件，能够满足绝大部分人照片后期处理的需要。

光影魔术手是国内最受欢迎的图像处理软件，它能够对数码照片的画质和效果进行改善和处理，正如它在处理数码图像及照片时的表现一样——高速度、实用、易于上手。

光影魔术手能够满足绝大部分照片后期处理的需要，批量处理功能非常强大。它无须改写注册表，如果你对它不满意，可以随时恢复以往的使用习惯。

光影魔术手于2006年推出第一个版本，2007年被《电脑报》、天极、PCHOME等多家权威媒体及网站评为"最佳图像处理软件"，2008年被迅雷公司收购，此前为一款收费软件，被迅雷收购之后才实行了完全免费。2013年，光影魔术手推出了4.1.0beta版本，采用全新迅雷BOLT界面引擎重新开发，在老版光影图像算法的基础上进行改良及优化，带来了更简便易用的图像处理体验。光影魔术手的主页面如图10-4所示。

如图10-5所示，为拍摄者拍摄的人像照片，拍摄完成后，摄影师利用光影魔术手软件对照片进行了处理。由于原来底片颜色偏暗，摄影师利用软件中的"反转片效果功能"处理照片，从图中可以看出，经过处理后的照片色彩更加艳丽，暗部的细节部分也得到了最大程度的保留，被摄主体显得青春、活泼。

第10章　数字影像的后期处理

图10-4　光影魔术手主界面

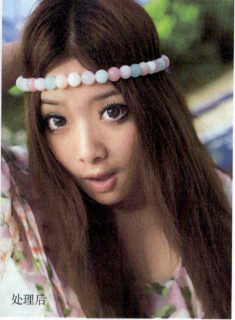

处理前

光圈：F2
焦距：26mm
曝光时间：1/125s
ISO：200

处理后

光圈：F2
焦距：26mm
曝光时间：1/125s
ISO：200

图10-5　光影魔术手处理照片

10.1.3 用美图秀秀快速处理照片

美图秀秀是由美图网研发推出的一款免费图片处理软件，不用学习就会用。图片特效、美容、拼图、场景、边框、饰品等功能，加上每天更新的精选素材，可以让你1分钟做出影楼级照片，还能一键分享到新浪微博、人人网、QQ空间等社交网站。

美图秀秀的优点主要有以下6点。

1) 简单易学

美图秀秀界面直观，操作简单，相比同类软件更好用。每个人都能轻松上手，从此作图不求人。

2) 人像美容

独有磨皮祛痘、瘦脸、瘦身、美白、眼睛放大等多项强大美容功能，让用户轻松拥有天使面容。

3) 图片特效

拥有时下最热门、最流行的图片特效，不同特效的叠加令图片个性十足。

4) 拼图功能

拥有自由拼图、模版拼图、图片拼接三种经典拼图模式，多张图片可一次晒出来。

5) 动感DIY

轻松几步制作个性GIF动态图片、搞怪QQ表情，精彩瞬间动起来。

6) 及时分享

一键将美图分享至新浪微博、腾讯微博、人人网、QQ空间等社交网站，可以及时与好友分享。

美图秀秀的页面如图10-6所示。

光圈：F4
焦距：26mm
曝光时间：1/40s
ISO：200

图10-6　美图秀秀界面

如图10-7所示，左图为拍摄者拍摄的人像照片，在拍摄完成后，模特想将照片分享到自己的社交网站，为了使照片显得更加活泼，使用美图秀秀在照片上添加了文字。

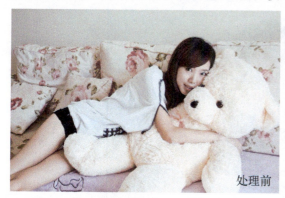

处理前

光圈：F4
焦距：26mm
曝光时间：1/40s
ISO：200

处理后

光圈：F4
焦距：26mm
曝光时间：1/40s
ISO：200

图10-7　美图秀秀处理照片

10.2　数码照片的高级处理

在传统的摄影技术下，如果照片本身在物理缺陷或底片上有划痕，就会使照片很难修复，甚至无法修复。但对于数码摄影技术来说，利用软件处理照片，这些问题都可以在很短的时间内解决，这也正是数码摄影技术的优势所在。下面我们以美图秀秀软件为例，简单介绍照片的处理过程。

10.2.1　人物面部美容

爱美之心，人皆有之。对于人物照片中的瑕疵，同样可以使用美图秀秀进行处理。摄影师前期利用数码相机，拍摄出人物照片，由于需要将照片进行特殊处理，则可以在后期制作中，借助图像处理软件进行修饰。具体步骤如下。

(1) 打开美图秀秀软件后，选择"人像美容"，再继续打开需要修改的图像文件"人物面部美容-原始文件.JPG"，如图10-8所示，可以发现照片中人物的鼻侧有一个小斑点，接下来对照片进行美化操作。

(2) 选择"祛痘祛斑"选项，进入页面，如图10-9所示。

(3) 在选择合适的祛痘笔之后，在人物面部的斑点处轻轻点击即可，消除完毕后，点击下方的"应用"按钮，回到之前的页面，再点击右上角的"保存与分享"按钮，将处理好的图片进行保存即可，如图10-10所示。

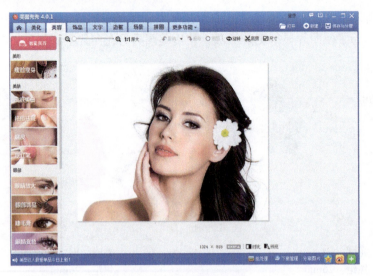

图10-8 打开原始文件

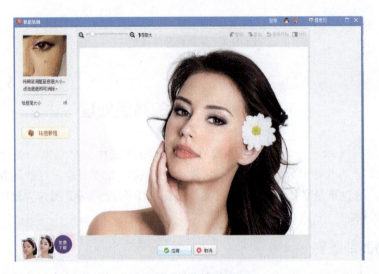

图10-9 祛痘祛斑页面

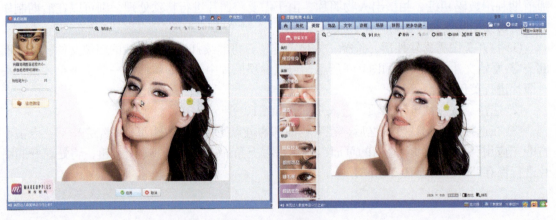

图10-10 处理完成

10.2.2 打造绚烂晚霞

日落时分的天空总是会呈现出五彩缤纷的世界，云层的渐变色彩与景物的剪影效果会衬托出宏伟大气的场景。但是由于拍摄时间和场景的限制，可能没有很好地记录下这一场景。下面的实例是通过在美图秀秀中对照片进行后期处理，制作出逼真的落日场景效果。

（1）打开美图秀秀软件后，选择"美化图片"，再继续打开需要修改的图像文件"晚霞-原始文件.JPG"，如图10-11所示，我们可以看到，画面中的晚霞含有大量的灰色，影响了画面的最终效果，接下来对照片进行美化。

图10-11　打开原始图片

（2）由"晚霞-原始图片"可以看出，画面的整体色调偏灰色，我们可以通过提高画面的亮度、饱和度、清晰度和色彩饱和度来对照片进行调整，如图10-12所示，最终效果如图10-13所示。

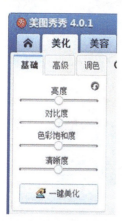 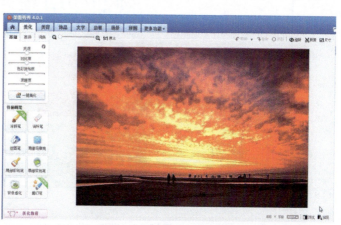

图10-12　美化选项　　　　　　图10-13　调整后的最终效果

除了上述方法外，我们还可以在页面右侧的"特效"中直接挑选满意的照片。系统会根据原始图片自动对图片进行调整，并呈现出多种不同的风格。这种方法更为简单、便捷，如

图10-14所示。

图10-14 系统自动调整的画面效果

10.2.3 拼图

美图秀秀除了可以快速处理照片中的瑕疵之外，还可以对多张照片进行拼接，使多张照片合成一张，具体步骤如下。

(1) 打开美图秀秀软件，选择"拼图"选项，如图10-15所示。

图10-15 选择"拼图"选项

(2) 进入拼图页面，点击"添加图片"，确认添加想拼接的图片，如图10-16所示。

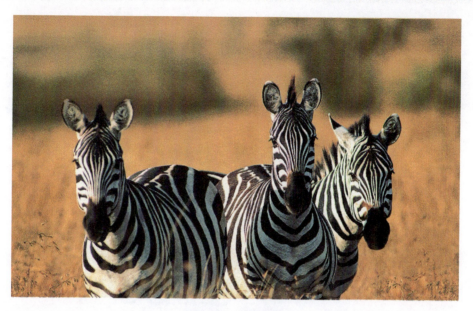

图10-16　添加图片

(3) 添加完成后，页面如10-17所示。

图10-17　添加照片完成

(4) 拼接的方式分为"自由拼图""模板拼图""海报拼图"和"图片拼接"，我们可以根据自己的喜好选择拼图方式。这里选择的是"海报拼图"，最终效果如图10-18所示。操作完成后点击"确定"按钮，保存图片。

图10-18 拼图完成

10.3 综合案例：使用美图软件处理照片

美图秀秀作为简单的图片处理软件，已经得到了越来越多用户的认可和喜爱，尤其是年轻用户。俗话说，爱美之心人皆有之，有时候由于拍照技术、拍照器材等原因，导致拍摄的照片达不到自己想要的效果，这时我们可以借助美图秀秀软件对照片做一些简单的修整。

分析：

如图10-19所示，表现的分别为处理前和处理后的图片。具体步骤如下。

图10-19 处理前与处理后的画面效果

（1）打开需要处理的照片，选择"美化"选项，对照片做简单处理，提亮整体画面的亮

度，画面效果如图10-20所示。

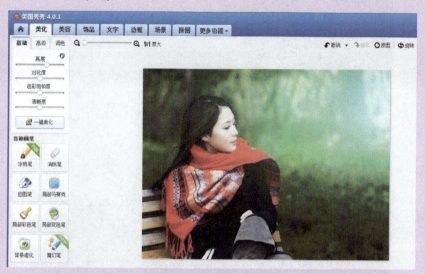

图10-20　调整画面亮度

(2) 处理好照片的整体色调以后，可以为照片添加一个合适的边框。点击"边框"按钮，可以看到边框分为"简单边框""轻松边框""文字边框""纹理边框"等类型，我们选择"文字边框"，并选中其中一款，效果如图10-21所示。

图10-21　选择文字边框

(3) 根据画面提示输入个性签名和照片的拍摄日期，点击"确定"按钮，结果如图10-22所示。我们可以看到，之前添加的个性签名和时间以及照片的拍摄信息都在图片中显示了出来。

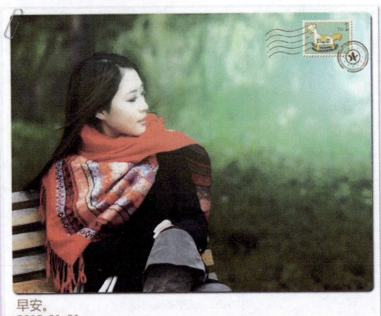

图10-22 照片处理效果

(4) 点击右上角的"保存与分享"将图片保存,处理完成。

本章主要讲解图像的后期处理方式,并简单介绍了PS、光影魔术手、美图秀秀软件的使用,并通过简单的照片处理实例帮助读者掌握后期处理的技巧。

一、填空题

1. PS(Photoshop)是Adobe公司推出的跨越PC和MAC的大型_____软件。
2. 光影魔术手是一款针对_____进行改善提升及效果处理的软件。
3. _____软件具有一键分享图片到社交网站的功能。

二、选择题

1. Photoshop拥有先进的自动处理功能,这些自动处理功能包括自动色阶、()、自动颜色等。

A．自动明度　　　　　　　　B．自动对比度
　　C．自动调整画面　　　　　　D．自动色彩
2．(　　)软件的批量处理功能非常强大。
　　A．PS　　　　　　　　　　　B．美图秀秀
　　C．光影魔术手　　　　　　　D．图像处理

三、问答题

1．简单说明使用图像处理软件的必要性。
2．简述Photoshop软件的主要功能。
3．如何使用光影魔术手软件批量处理照片？
4．在美图秀秀软件中，如何将处理好的图片分享到社交网站？

答 案

第1章

一、填空题

1. 单镜头反光
2. 感光元件
3. 感光元件

二、选择题

1. B　　2. A　　3. C

第2章

一、填空题

1. 连续影像
2. 选择色温
3. 清晰程度
4. 快门线、遥控器
5. 手动预设白平衡

二、选择题

1. A　　2. B　　3. D　　4. C

第3章

一、填空题

1. 最佳布局
2. 黄金比例规则
3. 仰视

二、选择题

1. B　　2. D　　3. A

第4章

一、填空题

1. 光度
2. 光位
3. 顺光

二、选择题

1. A　　2. D　　3. A

第5章

一、填空题

1. 明度、色相、饱和度
2. 相邻色
3. 互补色

二、选择题

1. A　　2. C　　3. D

第6章

一、填空题

1. 虚化背景　　2. 顺光
3. 手动模式

二、选择题

1. B　　2. A　　3. C

第7章

一、填空题

1. 平拍　　2. 前景
3. 横画幅

二、选择题

1. B　　2. C　　3. C

第8章

一、填空题

1. 散射光

2．构图

3．突出主题

二、选择题

1．B 2．D 3．A

第9章

一、填空题

1．全画幅

2．日出和日落

3．地域特色

二、选择题

1．B 2．C 3．A

第10章

一、填空题

1．图像处理

2．图像画质

3．美图秀秀

二、选择题

1．B

2．C

参 考 文 献

[1] FASHION视觉工作室. 数码单反摄影从入门到精通[M]. 北京：中国摄影出版社，2015.

[2] 骆军，郑志强. 数码单反摄影从入门到精通(精华大全版)[M]. 北京：机械工业出版社，2011.

[3] 第一视觉. 数码单反摄影圣经[M]. 北京：中国电力出版社，2012.

[4] 曹照. DSLR佳能单反摄影圣经[M]. 北京：中国水利水电出版社，2012.

[5] 郑志强. 尼康数码单反摄影从新手到高手(精华速学版)[M]. 北京：机械工业出版社，2012.